웃음 팡팡!
오감발달
미술놀이

웃음 팡팡!
오감발달
미술놀이

웃음 팡팡!
오감발달 미술놀이

웃음 팡팡!
오감발달
미술놀이

웃음 팡팡!
오감발달
미술놀이

초판 인쇄일 2023년 1월 27일
초판 발행일 2023년 2월 13일

지은이 또또엄마(유지윤)
발행인 박정모
등록번호 제9-295호
발행처 도서출판 혜지원
주소 (10881) 경기도 파주시 회동길 445-4(문발동 638) 302호
전화 031) 955-9221~5 팩스 031) 955-9220
홈페이지 www.hyejiwon.co.kr

기획 김태호
진행 박주미
디자인 조수안
영업마케팅 김준범, 서지영
ISBN 979-11-6764-049-9
정가 17,000원

아이의 잠재력을 키워 주는 사계절 성장 미술놀이

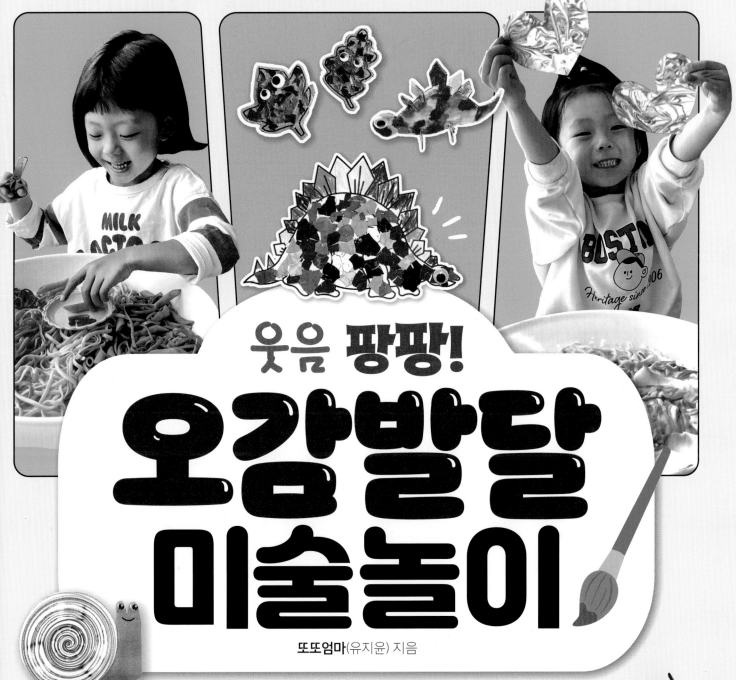

웃음 팡팡!
오감발달
미술놀이

또또엄마(유지윤) 지음

혜지원

머리말 표현하는 자신감, 표현하는 즐거움!

저는 어릴 적에 미술 시간이 되면 하얀색 도화지 위에 무엇을 그릴까 생각만 하다가 완성도 못하고 수업 시간이 끝나 버렸던 적이 많았어요. 그때는 제가 그림을 못 그리는 아이인 줄만 알았는데 어른이 되어 생각해 보니 그림을 못 그리는 것이 아니라 내가 가지고 있는 것을 표현할 줄 모르는 아이였던 것 같아요. 어떤 방법으로 표현해야 하는지를 몰라 항상 망설이게 되었던 거죠.

도율이(또또)는 저처럼 낯도 많이 가리고 수줍어하는 기질을 가지고 태어나 자신의 마음을 표현하는 것이 어려운 아이였기에 자신을 자유롭게 표현할 수 있는 아이로 길러 주고 싶었어요. 도율이에게 '표현하는 즐거움'을 알려 주고, '표현하는 자신감'을 길러 주고 싶어 지금까지 다양한 재료와 기법을 활용한 미술놀이를 함께 하고 있답니다.

아직 말과 글로 감정들을 표현해 내는 것이 어려운 유아기에는 미술놀이를 통해 자신의 생각과 감정을 자연스럽게 표현해 볼 수 있어요. 이런 경험들이 쌓여서 다른 사람에게 자신의 생각을 쉽게 전달할 수 있는 힘이 길러진답니다. 표현하는 자신감, 표현하는 즐거움을 갖게 해 주는 것이 엄마표 미술놀이의 가장 큰 장점이라고 생각해요. 또한 엄마와 함께하는 미술놀이 과정 안에서 아이는 엄마와의 안정적인 애착과 유대감을 형성하게 되고, 스스로 탐색하고 관찰하고 느끼고 표현하며 자기 주도적인 사람으로 자라난답니다. 엄마는 아이가 뭘 좋아하고 뭘 하고 싶어 하는지를 가까이서 관찰할 수 있는 소중한 시간을 보낼 수 있어요.

도율이를 출산하기 전까지 저는 6년간 '놀이'를 통한 교육을 강조하는 놀이중심 어린이집에서 교사로 근무했어요. 저는 아이들과 함께 놀 때 제일 행복했고 노는 것에 자신이 있었기 때문에, 도율이가 혼자 앉을 수 있을 때부터 촉감 놀이를 시작으로 자연스럽게 놀이 육아를 시작하게 되었답니다. 그리고 도율이가 놀이하는 영상과 놀이 방법 등을 인스타그램을 통해 공유했지요.

그런데 놀이를 공유하고 비슷한 나이대의 아이를 육아하고 있는 엄마들과 소통을 하는 과정에서 엄마들에게는 간단한 놀이라도 준비부터 뒷정리까지 참 어려운 부분이 많다는 것을 느꼈어요. 이런 어려움에 도움을 드리고자 '함께 모여 놀이를 준비하는 엄마들의 모임: 놀밥모임'을 진행하게 되었답니다. 온

라인으로 만나 놀이를 준비하며 아이와 상호작용하는 방법, 놀이가 가진 힘 등에 대해 대화를 나누고, 준비한 놀이를 아이와 해 본 후에 아이와의 놀이가 어땠는지 서로 이야기하며 엄마표 미술놀이의 어려움을 조금은 덜어드릴 수 있어서 기뻤어요. 그리고 이렇게 좋은 기회로 미술놀이 책을 쓰게 되다니 믿기지가 않고, 설레기도 하네요.

"놀이는 밥이다."라는 말처럼 아이들은 매일매일 하루도 빠짐없이 놀이를 하면서 세상을 경험하고 배워가며 내 감정을 표현하고 조절하는 방법을 배워갑니다.

밥을 먹으면 키와 근육이 자라는 것처럼, 아이들에게 놀이는 성장에 있어서 필수적인 요소예요. **놀이를 하면서 소근육이 발달되고, 상호작용하는 법을 배우며, 인지 능력 향상과 정서발달이 일어나죠.** 엄마표 미술놀이의 목적은 단지 미술 기법을 통해 아이가 그림을 잘 그리고, 만들기를 잘해서 멋진 작품을 완성하는 것이 아니에요. **미술놀이의 목적은 아이가 좋아하고 관심 있어 하는 것을 엄마와 함께 공유하고 소통하며 생각을 확장해 가고, 표현하는 즐거움을 느끼며 성장할 수 있게 해 주는 것이랍니다.** 여기에 초점을 맞추고 미술놀이를 한다면 어렵고 힘든 엄마표 미술놀이에서 벗어나 즐겁고 행복한 미술놀이 시간을 보내실 수 있을 거라 믿어요.

이 책에는 아이의 관심사, 사계절, 누리과정과 연계해 간단하지만 엄마아빠가 웃음 넘치는 시간을 보낼 수 있는 놀이 아이디어를 담았어요. 미술을 전공하지도 않았고, 그림을 잘 그리지도 못하는 제가 도율이와 함께 재미있게 즐겼던 미술놀이와 어린이집 교사 생활을 하며 느꼈던 연령별 놀이 팁들이 아이를 육아하는 부모님들께 도움이 되었으면 좋겠습니다. 그리고 다시 돌아오지 않을 지금 이 시간, 아이와 마주 앉아 행복한 놀이 추억을 쌓아 보시길 바라요.

또또엄마(유지윤)

구성

① 난이도

각 놀이에는 난이도가 적혀 있어요.
아이들의 발달 수준과 준비 난이도에 따라
놀이를 선택할 수 있어요.

② 놀이 소개

놀이를 소개하는 글이에요.
밑줄로 표시되어 있는 도입 활동을
먼저 해 본 후 미술놀이 활동을 하면
놀이를 더 흥미롭게 진행할 수
있을 거예요.

③ 준비물

놀이에 필요한 준비물들을 한눈에
볼 수 있게 정리했어요. 주의 표시(⚠️)
가 된 준비물을 사용하는 것은
위험할 수 있으니 꼭 어른과 함께
사용하거나, 어른이 사용해
해당 과정을 도와주세요.

④ 누리과정 연계

놀이와 연계된 누리과정을 표기해
지금 하는 놀이가 누리과정의 어떤
범주에 해당하는지 알 수 있어요.
가정뿐만 아니라 교육 기관에서도
활용하기에 좋답니다.

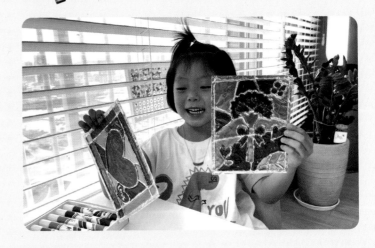

Spring 10

반짝반짝 포일 감사 카드

난이도 ★★★

엄마랑 함께 놀았어요

감사하는 마음을 표현할 수 있는 방법으로 아이가 직접 색을 칠하고 꾸며서 만든 카드를 선물하는 것만큼 좋은 게 없지요. 집에서 흔히 사용되는 쿠킹 포일에 유성 매직으로 색을 칠하면 반짝반짝한 색을 표현할 수 있답니다. 바스락 바스락 포일을 찢고 구기며 자유롭게 탐색해 보고, 반짝반짝 빛나는 카드에 손 그림이나 글씨로 가족들과 선생님께 사랑의 마음을 표현해 보세요.

 준비물 ☐ 도화지 ☐ 카드 도안 ☐ 글루건 ⚠️ ☐ 쿠킹 포일 ☐ 유성 매직

놀이의 교육적 효과
누리과정 연계

의사소통
읽기와 쓰기에 관심 가지기 - 자신의 생각을 글자와 비슷한 형태로 표현한다.

사회관계
더불어 생활하기 - 가족의 의미를 알고 화목하게 지낸다.

**놀이에 사용된 일부 도안은 혜지원 홈페이지(www.hyejiwon.co.kr) 자료실에서 다운로드하실 수 있습니다.
다운로드받은 도안을 출력하여 사용해 보세요.**

5 엄마랑 함께 놀았어요
엄마랑 놀이 후에 꾸욱! 도장을 찍어 봐요.
함께하는 활동이 늘어날수록 성취감도 쑥쑥!

6 놀이 방법
꼼꼼한 과정 설명과 팁으로,
책만 보고도 누구나 즐거운 미술놀이를
즐길 수 있어요. 엄마와 또또의 대화로
놀이 시 상호작용 예시도 담았어요.
질문하고, 대화 나누며 놀이하다 보면
언어 표현 능력도 자라날 거예요!

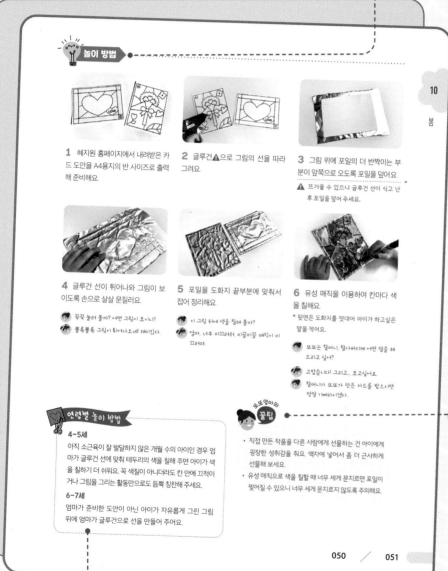

💡 **놀이 방법**

10
봄

1 혜지원 홈페이지에서 내려받은 카드 도안을 A4용지의 반 사이즈로 출력해 준비해요

2 글루건⚠으로 그림의 선을 따라 그려요

3 그림 위에 포일의 더 반짝이는 부분이 앞쪽으로 오도록 포일을 덮어요
⚠ 뜨거울 수 있으니 글루건 선이 식고 난 후 포일을 덮어 주세요.

4 글루건 선이 튀어나와 그림이 보이도록 손으로 살살 문질러요
😊 꾹꾹 눌러 볼까? 어떤 그림이 보이니?
😊 볼록볼록 그림이 튀어나오네! 재밌다.

5 포일을 도화지 끝부분에 맞춰서 접어 정리해요
😊 이 그림 위에 색을 칠해 볼까?
😊 엄마, 너무 미끄러워. 미끌미끌 매직이 미끄러져.

6 유성 매직을 이용하여 칸마다 색을 칠해요
* 뒷면은 도화지를 덧대어 아이가 하고싶은 말을 적어요.
😊 또또는 할머니, 할아버지께 어떤 말을 해 드리고 싶어?
😊 고맙습니다! 그리고… 보고싶어요.
😊 할머니가 또또가 만든 카드를 받으시면 정말 기뻐하시겠다.

✂ **연령별 놀이 방법**

4~5세
아직 소근육이 잘 발달하지 않은 개월 수의 아이인 경우 엄마가 글루건 선에 맞춰 테두리의 색을 칠해 주면 아이가 색을 칠하기 더 쉬워요. 꼭 색칠이 아니더라도 칸 안에 끄적이거나 그림을 그리는 활동만으로도 듬뿍 칭찬해 주세요.

6~7세
엄마가 준비한 도안이 아닌 아이가 자유롭게 그린 그림 위에 엄마가 글루건으로 선을 만들어 주어요.

👩 **또또엄마의 꿀팁**

· 직접 만든 작품을 다른 사람에게 선물하는 건 아이에게 굉장한 성취감을 줘요. 액자에 넣어서 좀 더 근사하게 선물해 보세요.
· 유성 매직으로 색을 칠할 때 너무 세게 문지르면 포일이 찢어질 수 있으니 너무 세게 문지르지 않도록 주의해요.

7 또또엄마의 꿀팁
보다 편하게, 더 재밌게 미술놀이를
즐길 수 있는 또또엄마만의 꿀팁을
담았어요.

8 연령별 놀이 방법
아이의 발달 수준과 흥미에 따라 놀이를 변형할 수 있어요. 놀이가 조금 어려운 4~5세 유아는
조금 쉽게 놀이할 수 있는 방법을, 놀이가 쉽게 느껴지는 6~7세 유아에게는 심화·발전시켜서
놀이할 수 있는 방법을 소개하고 있어 연령이 다른 형제도 무리 없이 함께 놀이할 수 있어요.

목차

머리말 표현하는 자신감, 표현하는 즐거움! ·004

구성 ·006

미술놀이는 왜 필요할까요? ·012

놀이 시 주의 사항 ·014

미술놀이 Q & A ·016

미술놀이에 사용되는 기본 재료들 ·018

누리과정 연계표 ·024

PART ①

봄

01 동글동글 색종이 모빌 ·032

02 뽁뽁이 튤립 ·034

03 지퍼백 초상화 ·036

04 가족 손바닥 꽃밭 ·038

05 계란 껍데기 공룡 ·040

06 공룡 구슬 그림 ·042

07 공룡 선캐처 ·044

08 나의 감정을 색깔로 표현해요. ·046

09 물감이 쭈욱 스퀴지 놀이 ·048

10 반짝반짝 포일 감사 카드 ·050

11 보글보글 거품 꽃 ·052

12 색 쌀 놀이 ·054

13 솔방울 카네이션 액자 ·056

14 실로 나비 날개 무늬 만들기 ·058

15 알록달록 화장솜 꽃 ·060

16 입체 스테고사우루스 만들기 ·062

17 점토 나무 ·064

18 쭈욱 길어지는 코인티슈 애벌레 ·066

19 찹쌀 반죽으로 화전 만들기 ·068

20 쿵쿵, 청경채 도장 찍기 ·070

21 키친타월 물들이기 ·072

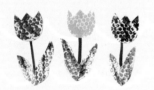

22 파스타 면 놀이 • 074

23 팡팡! 물감 풍선 터뜨리기 • 076

24 행복한 개미 가족 - 밀가루 점토 • 078

25 보글보글 구출 대작전 • 080

PART ❷

여름

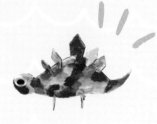

01 꽃 얼음 • 084

02 나뭇잎 모빌 • 086

03 빨대로 물고기 가방 고리 만들기 • 088

04 세상에 하나뿐인 그림 편지 • 090

05 주욱주욱 물감 흘려 해파리 표현하기 • 092

06 나의 포도밭 • 094

07 딱풀 거미줄 • 096

08 무지개 소금 • 098

09 물 보석 만들기 • 100

10 물풀 푸어링 • 102

11 바다 동물 비눗방울 그림 • 104

12 뾰족뾰족 고슴도치 • 106

13 상어다! 도망가자! - 감자 도장 • 108

14 색깔 비가 내려요 • 110

15 소금 몬드리안 • 112

16 소금 고래 • 114

17 수박나라 동물 친구들 • 116

18 쉐이빙폼 마블링 놀이 • 118

19 스핀아트 달팽이 • 120

20 습식 수채화 • 122

21 얼음 위에 그린 그림 • 124

22 공룡 화석 만들기 - 옹기토 놀이 • 126

23 젤라틴 바다 동물 놀이 • 128

24 파스텔 마블링 • 130

25 해님이 그려 주는 자연물 놀이 • 132

PART ❸

가을

01 가을 센서리 보틀 - 감각 물병 • 136

02 나뭇잎 물감 찍기 • 138

03 스티로폼 판화 • 140

04 알록달록 휴지심 나무 • 142

05 귀여운 나뭇잎 가족 • 144

06 커피 필터 물들이기 • 146

07 휴지심 입체 코스모스 • 148

08 글루건 낙엽 그림 • 150

09 글자 따라 나뭇잎 붙이기 • 152

10 낙엽 사자 • 154

11 색종이 미용실 • 156

12 습자지 물들이기 • 158

13 앤디 워홀 작품 따라하기 • 160

14 자연물 액자 • 162

15 크레파스 무지개 나무 • 164

16 키친타월 색깔 혼합 • 166

17 개천절 태극기 스텐실 • 168

18 파스타 면으로 그림 그리기 • 170

19 후후 물감 불기 • 172

20 막대 사탕 거미 만들기 • 174

21 호박으로 잭오랜턴 만들기 • 176

22 핼러윈 호박 베이킹소다 놀이 • 178

23 호박 모빌 만들기 • 180

24 보글보글 마법 수프 만들기 • 182

25 보름달 무드등 만들기 • 184

PART ④

겨울

01 소금 눈꽃 • 190

02 지점토 손바닥 액자 • 192

03 폭신폭신 밀가루 물감 • 194

04 겨울밤 풍경 • 196

05 겨울왕국 우유 마블링 • 198

06 두부 물감 놀이 • 200

07 면봉 눈 결정체 모빌 • 202

08 문질문질 행성 그림 • 204

09 물풍선 트리 • 206

10 밀가루 풀 놀이 • 208

11 베이킹소다 눈 놀이 • 210

12 설탕 물감 그림 • 212

13 스노글로브 만들기 • 214

14 알코올 수채화 • 216

15 양초 비밀 그림 • 218

16 얼음 눈사람 • 220

17 전분 마블링 • 222

18 쭈욱쭈욱 슬라임 만들기 • 224

19 펭귄나라 한천 젤리 놀이 • 226

20 풍선 찍기 그림 • 228

21 박스 입체 트리 만들기 • 230

22 창문 습자지 트리 • 232

23 반짝반짝 오너먼트 • 234

24 화장솜 크리스마스 카드 • 236

25 새해 소망 족자 만들기 • 238

미술놀이는 왜 필요할까요?

아직 자신의 의사를 말로 표현하는 것이 서툰 유아에게 미술놀이는 발달에 매우 중요한 역할을 담당합니다. 사람들은 대부분 '미술놀이'를 떠올리면 미술 기법이나 스킬 등을 배우고 창의력을 키우기 위한 것이라 막연히 생각하지만, 사실 유아들이 하는 미술놀이는 신체발달, 언어발달, 사회정서발달, 인지발달 등 유아의 전인적 발달에 도움을 주기 때문입니다.

신체발달

미술놀이는 다양한 재료와 기법으로 오감을 자극합니다. 아이는 미술 재료들을 오리고, 붙이고, 찢고, 스포이트 등의 도구를 사용하면서 자연스럽게 소근육과 대근육이 발달하며 눈과 손의 협응력을 정교하게 발달시킬 수 있습니다.

언어발달

엄마와 놀이하며 상호작용하는 과정에서 아이는 다양한 표현 언어를 배울 수 있게 되고 자신의 생각, 느낌을 말로 표현하며 듣고 말하기를 자연스럽게 학습할 수 있습니다. 또한 자신이 만든 작품의 제목을 정하고 다른 사람에게 선물해 보는 경험을 통해 읽기와 쓰기에도 관심을 가질 수 있게 된답니다.

정서발달

아이들은 엄마와 함께 하는 미술놀이를 통해 즐거움을 느끼고 자신이 만든 것에 대한 성취감을 느낍니다. 또한 미술놀이를 통해 스트레스, 분노, 두려움 같은 부정적인 감정을 발산하고 긴장을 이완하면서 정서적 안정감을 얻을 수 있답니다. 엄마와 함께하는 미술놀이 과정 안에서 아이는 엄마와의 안정적인 애착관계와 유대감을 형성할 수 있으며 스스로 탐색하고, 관찰하고, 느끼고, 표현하면서 자기 주도적인 사람으로 성장하게 됩니다.

🔍 인지발달

아이는 미술놀이를 통해 자신과 자신을 둘러싼 세계에 대해 탐구하게 되며, 경험한 것과 상상한 것을 이미지로 형상화하는 과정에서 인지능력이 발달합니다. 미술을 통해 아이들은 대상을 자세히 관찰하며 새로운 시각을 갖게 되고, 다양한 표현 활동을 통해 그림을 나만의 이야기로 만들면서 표현의 자율성이 발달하며 창의력이 향상된답니다. 자신이 상상한 스토리나 현실에서 경험한 것들을 놀이로 표현하는 것은 아이가 새로운 발상을 하게 만들기 때문에 독창적이고 창의적 사고를 길러 줍니다.

엄마표 미술놀이는 유아기에 꼭 필요한 발달을 '일상 속에서', '경험'을 통해 이룰 수 있게 합니다. 사계절이 변화함에 따라 달라지는 자연에서 아름다움을 발견하고 다양한 생각과 느낌을 나누고 표현할 수 있도록 엄마가 도와준다면 일상생활 안에서 자연스럽게 미술놀이를 즐기는 아이가 되어 가는 모습을 볼 수 있을 거예요. 엄마에게는 아이의 관심사와 흥미, 아이가 가진 생각을 이해할 수 있는 기회가 된답니다.

2 미술놀이는 이렇게 해 주세요! 놀이 시 주의 사항

★ 놀이 준비는 간단하게! 시간을 길게 잡지 마세요.

엄마가 놀이 준비 시간이 길었거나 힘들었다면 아이의 놀이를 기대하게 되는 것이 당연합니다. 하지만 아이가 흥미를 느끼지 못할 수도 있고 잠시 놀다가 자리를 떠날 수도 있어요. 이 부분을 항상 생각하며 놀이를 준비하는 것이 좋아요. 아이가 흥미를 느끼게 해 주려면 아이와 함께 놀이를 준비하는 것도 도움이 돼요.

★ 상상하는 힘, 생각하는 힘을 길러 주는 발문을 많이 해 주세요.

"너라면~", "만약에 ~하면(라면) 어떻게 될 것 같아?" 등 아이가 놀이로 자기만의 이야기를 할 수 있도록 아이들의 성향과 발달 수준에 맞게 발문해 주면 좋아요.

★ 아이가 놀이에 몰입했다면 엄마의 말은 줄여 주세요.

아이가 놀이에 몰입하면 엄마의 이야기가 들리지 않을 수 있어요. 이럴 땐 아이가 충분히 몰입할 수 있도록 멀리서 지켜봐 주면 좋아요. 엄마와 상호작용을 하며 놀이하고 싶어 하는 아이들에게는 "이 동그라미 안에는 초록색으로 칠했네", "빨간색과 노란색을 섞어보았구나" 등 아이가 놀이하고 있는 내용을 그대로 묘사해 주고 호응해 주면 더 즐거운 놀이 시간이 된답니다.

★ 미술 표현 과정을 격려해요.

아이가 만드는 작품에 대해 과하게 칭찬해 주는 것이 아닌 과정에 초점을 두고 "끝까지 해내다니 정말 대단하네!", "또또가 재미있게 만드니 엄마도 하고 싶어지네~" 등으로 칭찬해요. 아이가 잘하려는 부담 없이 즐겁게 놀이할 수 있도록 격려해 주세요.

★ '엄마의 놀이'가 아닌 '아이의 놀이'가 되게 해 주세요.

엄마표 미술놀이의 핵심은 결과물이 아닌 놀이의 과정이에요. 아이에게 충분히 탐색하고 관찰하고 표현할 수 있는 자유를 주어야 해요. 엄마가 생각한 결과물이 아니더라도 아이의 생각을 인정해 주고 칭찬해 주면 그것이 바로 진짜 놀이가 된답니다.

"안 돼!", "그렇게 하는 거 아니야!"가 아닌 "그렇게 생각했구나?", "어떻게 그런 재미있는 생각을 했어?", "그것도 참 좋은 생각이다!"라는 호응을 많이 해 주세요.

★ 뒷정리도 아이와 함께해요.

가지고 놀았던 붓 씻기, 책상 닦기 등 작은 것에서부터 뒷정리는 항상 아이와 함께하면 좋아요. 내 주변을 청결히 하고 스스로 정리 정돈하는 기본 생활 습관을 자연스럽게 기를 수 있답니다.

3 이럴 땐 어떻게 해야 할까요?
미술놀이 Q & A

 형제가 있는 경우 같이하는 미술놀이가 어려워요.
어떻게 하면 둘 다 재미있게 미술놀이를 할 수 있을까요?

• 형제가 놀이를 함께 하려고 한다면 아이들의 연령과 발달 수준이 다르기 때문에 어려울 수 있어요. 아이들이 각자 자신만의 생각으로 놀이할 수 있도록 놀이 트레이를 각각 준비해 주고 따로 놀이할 수 있게 해 주세요.

• 형제 중 한 명만 놀이에 흥미를 보인다면 흥미를 보이는 아이를 상호작용과 호응으로 지원해 주세요. 흥미를 보이지 않던 아이도 재미있게 노는 형제의 모습을 보면 다가와서 놀이를 하고 싶어 할 거예요.

 손에 뭔가가 묻는 걸 너무 싫어하는 아이라 미술놀이가 더 어렵게 느껴져요.

• 촉감에 예민한 아이들은 물감 놀이, 미술놀이 자체를 거부할 수 있어요. 이럴 때는 손에 묻지 않는 기법을 사용한 놀이, 또는 도구를 활용한 미술놀이로 아이가 감당할 수 있는 능력에 맞춰 한계를 설정해 주면 좋아요.

• 엄마가 직접 시범을 보여 주며 아이의 흥미를 유도하고, 아이가 스스로 해 볼 수 있다고 생각했을 때 작은 것부터 단계적으로 해 나가는 것이 좋아요. 아이가 시도했을 때는 무한 칭찬해 주세요.

 아이와 미술놀이를 너무 해 주고 싶은데 어떤 놀이를 해야 할지 아이디어가 부족해요.

주말에 다녀왔던 곳, 아이가 자주 보는 책, 유치원에서 하는 활동들, 좋아하는 캐릭터 등 아이의 관심사를 주제로 놀이해 보세요. 아이도 즐거워하고, 아이의 생각을 좀 더 확장시켜 줄 수 있는 기회도 된답니다.

 예쁜 작품을 만들고 싶은데 그림을 너무 못 그리는 엄마라 더 어렵게 느껴져요.

• 온라인에 무료로 배포되는 놀이 도안을 활용해 보세요. 핀터레스트나 구글에 필요한 도안을 검색하면 쉽게 찾을 수 있답니다.

• 우연의 효과로 표현하는 미술놀이를 해 보세요. 재미있고 독특한 표현일수록 더 멋진 작품이 된답니다(푸어링 기법, 구슬 그림, 실 그림 등).

 아이랑 놀이하면서 어떤 말을 해 줘야 하는지 모르겠어요. 엄마가 어색해하니 아이도 놀이에 금방 싫증을 느끼고 자리를 떠나 버리는 것 같아요.

아이랑 미술놀이를 할 때 꼭 엄마가 말을 많이 하는 것이 좋은 건 아니에요. "이건 뭘까?", "이건 어떻게 해 보고 싶어?" 등의 아이가 생각하고 대답해 볼 수 있는 질문들을 던지거나 "우와! 이렇게 생각하다니 정말 재미있는 생각이다!" 등 미술 표현 과정을 격려하는 말들을 해 주세요. 아이가 놀이에 몰입 중이라면 엄마도 옆에서 아이의 놀이를 지켜보며 엄마의 시간을 보내면 된답니다. 무엇보다 엄마가 즐거워하고 아이의 놀이에 밝게 반응해 준다면 아이도 신나게 미술놀이를 하는 모습을 볼수 있을 거예요.

 미술놀이를 할 때 어떤 재료를 제공해야 되는지 모르겠어요.

오감을 사용하여 아이 스스로 재료의 특성을 탐색할 수 있는 감각적인 재료들이 좋아요. 물감, 점토, 종이, 색연필 등 기본적인 미술 재료 이외에 일상생활에서 구할 수 있는 빨대, 나무젓가락, 재활용품이나 자연에서 구할 수 있는 나뭇가지, 열매, 나뭇잎 등도 좋은 미술 재료가 될 수 있어요. 미술놀이를 처음 시작하거나 아이의 연령이 낮을 경우에는 기본적인 미술 재료부터 익숙해지도록 제공하고 발달 수준에 따라 유성 매직, 파스텔, 목공 풀 등 다양한 재료와 도구를 아이의 흥미를 반영하여 제공해 주세요.

4 미리 준비해 두면 좋아요!
미술놀이에 사용되는 기본 재료들

1) 종이류

(1) 도화지 : 물감을 사용할 때는 종이가 울거나 찢어질 수 있으므로 아이들이 사용하는 스케치북처럼 도톰한 종이를 사용하는 것이 좋아요.

(2) 머메이드지 : 수채화 물감을 사용하거나 카드를 만들 때 사용하는 종이예요. 도화지보다 좀 더 단단하고 도톰해서 잘 찢어지지 않아요. 저는 A4 사이즈를 주로 사용하는 편이랍니다.

(3) 습자지 : 하늘하늘, 한지보다 더 얇은 종이로, 물을 이용해 채색도 할 수 있는 종이예요. 한 번 구입해 놓으면 여러 가지 방법으로 활용할 수 있답니다.

2) 캔버스

종이가 아닌 천으로 만들어진 캔버스는 종이에 채색할 때와 다른 느낌으로 표현할 수 있어요. 물을 많이 사용하는 물감 놀이에도 찢어지지 않아 좋지만, 종이에 비해 가격이 조금 비싸다는 게 단점이에요. 여러 사이즈가 있어서 작품을 벽에 전시할 때 좋답니다.

3) 물감류

저는 주로 안전한 성분으로 만든 키즈 전용 물감을 사용하는 편이에요. 아이가 어릴수록 손과 발, 온몸으로 물감이랑 친해질 수 있는 기회를 마련해 주는 것이 좋기 때문에 용량도 크고 안심하고 사용할 수 있는 키즈 물감을 추천한답니다.

모든 색의 물감을 구입하기 부담스럽다면 빨간색, 노란색, 파란색 3가지 색을 구입해서 색을 혼합해 주황색, 초록색, 보라색 물감을 만들 수 있어요.

(1) 키즈 전용 물감

- **스노우키즈 감성물감, 스노우물감** : 가장 대중적인 키즈 물감 중 하나인데, 감성물감은 원색, 스노우물감은 형광 색 계열의 물감이에요.

- **백토마켓 드로잉 물감** : 다른 키즈전용 물감보다 발색력이 좋아 제가 제일 많이 사용하는 물감 중 하나예요.

(2) 아크릴 물감 : 아크릴 물감은 건조 속도가 빠르고, 마르고 나면 피막이 형성되어 물로 다시 지워지지 않아 캔버스, 운동화, 가방 등에 색을 입힐 수 있는 물감이에요. 옷에 묻으면 잘 지워지지 않기 때문에 미술전용 가운을 입고 놀이하는 것을 추천해요.

(3) 수채화 물감 : 수채화 물감은 물에 풀어서 사용하는 물감이에요. 물을 얼마만큼 섞느냐에 따라서 색의 표현이 달라지기 때문에 아이와 함께 사용해 보기 좋은 물감이랍니다. 물과 섞어서 사용하는 물감이기 때문에 종이가 젖거나 찢어질 수 있으니 일반 도화지보다는 머메이드지나 캔버스를 활용하면 더 좋아요.

4) 붓

(1) 유아용 물감 붓 : 아이가 손으로 잡기 쉬운 둥근 형태로 되어 있어요. 유아용이기 때문에 모가 두꺼운 편이라 섬세하게 표현하기는 어려워요.

(2) 전문가용 붓 : 6~7세 정도가 되어 소근육 발달이 잘 이루어졌다면 전문가용 붓을 사용할 수 있어요. 아이가 정교하게 색을 칠하고 싶은 경우에는 모가 얇은 붓, 납작 붓, 둥근 붓 등 채색에 알맞은 붓을 골라 사용할 수 있답니다.

(3) 워터 브러시 : 붓에 물을 따로 묻히지 않아도 붓에 달린 물통으로 물감의 농도를 조절할 수 있어요. 주로 수채화 물감으로 놀이할 때 많이 사용한답니다.

5) 트레이

(1) 화분 받침 : 주로 사용하는 트레이 중 하나로 놀이할 때는 13호 또는 15호 사이즈를 제일 많이 사용해요. 색은 블랙, 화이트가 있는데 저는 주로 화이트를 많이 이용하는 편이에요. 트레이에 물감이 묻었을 때는 매직블럭으로 지우면 대부분 깨끗하게 세척이 된답니다.

(2) 놀이용 트레이 : 좀 더 깊이감이 있고 큼직해서 물을 활용한 놀이나 스몰월드 놀이를 할 때 좋아요. 아이와 미술놀이를 자주 한다면 놀이용 트레이로 다양하게 활용해 보는 것을 추천해요.

• **백토마켓 놀이 트레이 :** 사각형의 트레이로 트레이의 뚜껑도 트레이로 사용할 수 있어서 일석이조로 활용할 수 있어요.

• **포키즈 포키트레이**: 동그란 모양의 트레이 안에 부채꼴 모양의 이너 트레이도 들어 있어서 다양하게 활용할 수 있어요.

(3) **투명 트레이** : '투명 밧드'로 검색하면 찾을 수 있는 직사각형 모양의 투명한 트레이예요. 크기가 큼지막하고 투명하기 때문에 촉감 놀이를 할 때 좋고, 도화지와 물감 도구가 트레이 안에 모두 들어가기 때문에 놀이 후 뒷정리도 간편해요.

6) 스포이트

스포이트는 물감 놀이를 할 때 쉽고 재미있게 사용할 수 있어요. 스포이트를 사용하며 손의 힘을 조절하는 과정에서 소근육 발달에 도움이 되기도 하고 물들이기 기법에도 재미있게 활용할 수 있답니다.

(1) **백토마켓 동물스포이드** : 제가 주로 사용하는 스포이트 중 하나예요. 손으로 쥐는 부분이 동물 모양으로 되어 있어서 귀엽고 아이도 무척 좋아한답니다.

(2) **일회용 스포이트** : 얇고 용량이 작아서 섬세하게 작업을 할 때 좋아요. 일회용이지만 물감 놀이에 사용할 때는 세척하여 여러 번 사용할 수 있답니다.

(3) **약병** : 아이의 연령이 아직 어리거나, 물감의 양을 조절해야 할 때는 스포이트 대신 약병을 사용할 수 있어요. 미술놀이를 하기에는 입구 쪽이 길고 말랑말랑한 소재의 약병이 좋아요.

7) 물통

(1) 6구 물통 : 붓이나 스포이트를 꽂고 사용하기에 유용해서 물감 놀이 시 항상 사용되는 물통 중 하나예요.

(2) 플라스틱 컵 : 떠먹는 요구르트 통이나 테이크아웃 컵을 재사용해서 물통으로 활용하면 좋아요.

8) 점토류

(1) 찰흙 : 흙으로 만들어 일반적인 점토와는 다른 촉감이에요. 손과 발을 이용하여 오감 놀이로 활용하기에도 좋고 공룡 피규어를 찍어서 공룡 화석도 만들어 볼 수도 있답니다.

(2) 지점토 : 종이로 만들어진 점토로 아이가 사용하기에 조금 단단한 느낌이지만 다 만든 후에 말려서 채색할 수 있어서 다양하게 활용할 수 있어요.

(3) 천사점토 : 점토의 질감이 매우 부드러우며 사인펜으로 점토의 색을 직접 표현할 수도 있어요.

(4) 플레이도 점토 : 다양한 색깔과 쫀득한 느낌의 점토로, 제일 많이 사용하는 점토 중 하나예요.

(5) 천연 도우 : 엄마와 함께 전분, 밀가루 등으로 점토를 만들어서 놀이할 수 있어요.

Memo

누리과정 연계표

책에 담긴 모든 놀이들은 누리과정과 연계되어 있어
가정, 어린이집, 유치원에서 다양하게 활용하실 수 있습니다.

		놀이 제목	연계 누리과정
봄	1	동글동글 색동이 모빌	[신체운동/건강]신체활동 즐기기 [자연탐구]생활 속에서 탐구하기
	2	뽁뽁이 튤립	[예술경험]창의적으로 표현하기 [신체운동/건강]신체활동 즐기기
	3	지퍼백 초상화	[예술경험]창의적으로 표현하기 [사회관계]더불어 생활하기
	4	가족 손바닥 꽃밭	[신체운동/건강]신체활동 즐기기 [사회관계]더불어 생활하기
	5	계란 껍데기 공룡	[신체운동/건강]신체활동 즐기기 [예술경험]창의적으로 표현하기
	6	공룡 구슬 그림	[자연탐구]생활 속에서 탐구하기 [신체운동/건강]신체활동 즐기기
	7	공룡 선캐처	[예술경험]아름다움 찾아보기 [신체운동/건강]신체활동 즐기기
	8	나의 감정을 색깔로 표현해요.	[의사소통]듣기와 말하기 [사회관계]더불어 생활하기
	9	물감이 쭈욱 스퀴지 놀이	[신체운동/건강]신체활동 즐기기 [예술경험]예술 감상하기
	10	반짝반짝 포일 감사 카드	[의사소통]읽기와 쓰기에 관심 가지기 [사회관계]더불어 생활하기
	11	보글보글 거품 꽃	[예술경험]창의적으로 표현하기 [자연탐구]생활 속에서 탐구하기
	12	색 쌀 놀이	[신체운동/건강]신체활동 즐기기 [예술경험]창의적으로 표현하기
	13	솔방울 카네이션 액자	[예술경험]아름다움 찾아보기 [사회관계]더불어 생활하기
	14	실로 나비 날개 무늬 만들기	[자연탐구]자연과 더불어 살기 [예술경험]창의적으로 표현하기
	15	알록달록 화장솜 꽃	[의사소통]듣기와 말하기 [자연탐구]자연과 더불어 살기

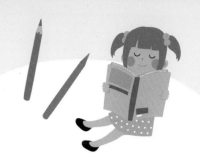

봄	16	입체 스테고사우루스 만들기	[신체운동/건강]신체활동 즐기기 [예술경험]창의적으로 표현하기
	17	점토 나무	[의사소통]듣기와 말하기 [사회관계]더불어 생활하기
	18	쭈욱 길어지는 코인티슈 애벌레	[자연탐구]생활 속에서 탐구하기, 탐구과정 즐기기
	19	찹쌀 반죽으로 화전 만들기	[예술경험]아름다움 찾아보기 [자연탐구]자연과 더불어 살기
	20	쿵쿵, 청경채 도장 찍기	[예술경험]예술 감상하기,창의적으로 표현하기 [신체 운동 건강]신체 활동 즐기기
	21	키친타월 물들이기	[예술경험]창의적으로 표현하기
	22	파스타면 놀이	[신체운동/건강]신체활동즐기기 [의사소통]듣기와 말하기
	23	팡팡! 물감 풍선 터뜨리기	[신체운동/건강]신체 활동 즐기기 [예술경험]예술 감상하기
	24	행복한 개미 가족 - 밀가루 점토	[자연탐구]자연과 더불어 살기 [의사소통]듣기와 말하기
	25	보글보글 구출 대작전	[의사소통]책과 이야기 즐기기 [자연탐구]생활 속에서 탐구하기

		놀이 제목	연계 누리과정
여름	1	꽃 얼음	[자연탐구]생활 속에서 탐구하기, 자연과 더불어 살기
	2	나뭇잎 모빌	[자연탐구]탐구 과정 즐기기 [예술경험]아름다움 찾아보기
	3	빨대로 물고기 가방 고리 만들기	[신체운동/건강]신체활동 즐기기 [자연탐구]자연과 더불어 살기
	4	세상에 하나뿐인 그림 편지	[의사소통]읽기와 쓰기에 관심 가지기 [사회관계]나를 알고 존중하기
	5	주욱주욱 물감 흘려 해파리 표현하기	[예술경험]창의적으로 표현하기 [의사소통]듣기와 말하기

6	나의 포도밭	[신체운동/건강]신체활동 즐기기 [자연탐구]탐구과정 즐기기
7	딱풀 거미줄	[의사소통]책과 이야기 즐기기 [자연탐구]자연과 더불어 살기
8	무지개 소금	[자연탐구]생활 속에서 탐구하기 [예술경험]아름다움 찾아보기
9	물 보석 만들기	[자연탐구]탐구과정 즐기기 [의사소통]듣기와 말하기
10	물풀 푸어링	[예술경험]창의적으로 표현하기, 아름다움 찾아보기
11	바다 동물 비눗방울 그림	[예술경험]창의적으로 표현하기 [자연탐구]자연과 더불어 살기
12	뾰족뾰족 고슴도치	[신체운동/건강]신체활동 즐기기 [자연탐구]자연과 더불어 살기
13	상어다! 도망가자! - 감자도장	[예술경험]창의적으로 표현하기 [자연탐구]생활 속에서 탐구하기
14	색깔 비가 내려요	[자연탐구]탐구과정 즐기기 [신체운동/건강]신체활동 즐기기
15	소금 몬드리안	[예술경험]예술 감상하기,창의적으로 표현하기
16	소금 고래	[예술경험]창의적으로 표현하기 [신체운동/건강]신체활동 즐기기
17	수박 나라 동물 친구들	[자연탐구]생활 속에서 탐구하기 [의사소통]책과 이야기 즐기기
18	쉐이빙폼 마블링 놀이	[신체운동/건강] 신체활동 즐기기 [예술경험] 창의적으로 표현하기
19	스핀아트 달팽이	[예술경험]아름다움 찾아보기,예술 감상하기 [자연탐구]생활 속에서 탐구하기
20	습식 수채화	[신체운동/건강]신체활동 즐기기 [예술경험]아름다움 찾아보기
21	얼음 위에 그린 그림	[자연탐구]생활 속에서 탐구하기 [예술경험]창의적으로 표현하기
22	공룡 화석 만들기 - 옹기토 놀이	[예술경험]창의적으로 표현하기
23	젤라틴 바다 동물 놀이	[의사소통]책과 이야기 즐기기 [예술경험]창의적으로 표현하기

여름

	24	파스텔 마블링	[신체운동/건강]신체활동 즐기기 [예술경험]예술 감상하기
	25	해님이 그려 주는 자연물 그림	[예술경험]아름다움 찾아보기 [자연탐구]탐구과정 즐기기
		놀이 제목	**연계 누리과정**
가을	1	가을 센서리 보틀 - 감각 물병	[자연탐구]생활 속에서 탐구하기 [예술경험]아름다움 찾아보기
	2	나뭇잎 물감 찍기	[자연탐구]자연과 더불어 살기 [예술경험]아름다움 찾아보기
	3	스티로폼 판화	[신체운동/건강]신체활동 즐기기 [예술경험]창의적으로 표현하기
	4	알록달록 휴지심 나무	[예술경험]창의적으로 표현하기 [자연탐구]자연과 더불어 살기
	5	귀여운 나뭇잎 가족	[예술경험]아름다움 찾아보기 [의사소통]책과 이야기 즐기기
	6	커피 필터 물들이기	[자연탐구]자연과 더불어 살기 [예술경험]아름다움 찾아보기
	7	휴지심 입체 코스모스	[자연탐구] 자연과 더불어 살기 [예술경험] 아름다움 찾아보기 [의사소통] 듣기와 말하기
	8	글루건 낙엽 그림	[예술경험]아름다움 찾아보기, 창의적으로 표현하기 [자연탐구]탐구과정 즐기기
	9	글자 따라 나뭇잎 붙이기	[의사소통]읽기와 쓰기에 관심 가지기 [자연탐구]생활 속에서 탐구하기
	10	낙엽 사자	[자연탐구]탐구 과정 즐기기, 자연과 더불어 살기
	11	색종이 미용실	[의사소통]책과 이야기 즐기기 [신체운동/건강]신체활동 즐기기
	12	습자지 물들이기	[신체운동/건강]신체활동 즐기기 [예술경험]아름다움 찾아보기
	13	앤디 워홀 작품 따라하기	[예술경험]예술 감상하기 [의사소통]듣기와 말하기
	14	자연물 액자	[자연탐구]자연과 더불어 살기 [예술경험]아름다움 찾아보기
	15	크레파스 무지개 나무	[신체운동/건강]신체활동 즐기기 [예술경험]아름다움 찾아보기

		놀이 제목	연계 누리과정
가을	16	키친타월 색깔 혼합	[자연탐구]탐구과정 즐기기 [의사소통]듣기와 말하기
	17	개천절 태극기 스텐실	[의사소통]듣기와 말하기 [사회관계]사회에 관심 가지기
	18	파스타 면으로 그림 그리기	[예술경험]창의적으로 표현하기
	19	후후 물감 불기	[예술경험]창의적으로 표현하기 [신체운동/건강]신체활동 즐기기
	20	막대 사탕 거미 만들기	[사회관계]사회에 관심 가지기, 더불어 생활하기
	21	호박으로 잭오랜턴 만들기	[사회관계]사회에 관심 가지기 [의사소통]책과 이야기 즐기기
	22	핼러윈 호박 베이킹소다 놀이	[자연탐구]생활 속에서 탐구하기 [신체운동/건강]신체활동 즐기기
	23	호박 모빌 만들기	[예술경험]창의적으로 표현하기 [신체운동/건강]신체활동 즐기기
	24	보글보글 마법 수프 만들기	[의사소통]책과 이야기 즐기기 [자연탐구]탐구 과정 즐기기
	25	보름달 무드등 만들기	[의사소통]듣기와 말하기 [예술경험]창의적으로 표현하기
		놀이 제목	연계 누리과정
겨울	1	소금 눈꽃	[자연탐구]생활 속에서 탐구하기 [예술경험]아름다움 찾아보기
	2	지점토 손바닥 액자	[신체운동/건강]신체활동 즐기기 [예술경험]창의적으로 표현하기
	3	폭신폭신 밀가루 물감	[자연탐구]생활 속에서 탐구하기 [예술경험]창의적으로 표현하기
	4	겨울밤 풍경	[의사소통]듣기와 말하기 [자연탐구]자연과 더불어 살기
	5	겨울왕국 우유 마블링	[자연탐구]생활 속에서 탐구하기 [의사소통]듣기와 말하기
	6	두부 물감 놀이	[예술경험]창의적으로 표현하기 [자연탐구]탐구 과정 즐기기
	7	면봉 눈 결정체 모빌	[자연탐구]탐구과정 즐기기 [예술경험]아름다움 찾아보기
	8	문질문질 행성 그림	[자연탐구]탐구 과정 즐기기 [예술경험]창의적으로 표현하기

겨울	9	물풍선 트리	[자연탐구]생활 속에서 탐구하기, 자연과 더불어 살기
	10	밀가루 풀 놀이	[의사소통]읽기와 쓰기에 관심 가지기 [자연탐구]생활 속에서 탐구하기
	11	베이킹소다 눈 놀이	[자연탐구]자연과 더불어 살기 [예술경험]창의적으로 표현하기
	12	설탕 물감 놀이	[신체운동/건강]신체활동 즐기기 [예술경험]창의적으로 표현하기 [자연탐구]생활 속에서 탐구하기
	13	스노글로브 만들기	[예술경험]창의적으로 표현하기 [자연탐구]자연과 더불어 살기
	14	알코올 수채화	[예술경험]창의적으로 표현하기 [자연탐구]탐구과정 즐기기
	15	양초 비밀 그림	[자연탐구]탐구과정 즐기기 [예술경험]창의적으로 표현하기
	16	얼음 눈사람	[자연탐구]자연과 더불어 살기 [예술경험]창의적으로 표현하기
	17	전분 마블링	[예술경험]아름다움 찾아보기 [자연탐구]탐구과정 즐기기
	18	쭈욱쭈욱 슬라임 만들기	[자연탐구]탐구과정 즐기기, 생활 속에서 탐구하기
	19	펭귄나라 한천 젤리 놀이	[자연탐구]생활 속에서 탐구하기 [의사소통]책과 이야기 즐기기
	20	풍선 찍기 그림	[예술경험]창의적으로 표현하기
	21	박스 입체 트리 만들기	[예술경험]창의적으로 표현하기 [자연탐구]생활 속에서 탐구하기
	22	창문 습자지 트리	[신체운동/건강]신체활동 즐기기 [예술경험]창의적으로 표현하기
	23	반짝반짝 오너먼트	[예술경험]창의적으로 표현하기
	24	화장솜 크리스마스 카드	[의사소통]읽기와 쓰기에 관심 가지기 [사회관계]더불어 생활하기
	25	새해 소망 족자 만들기	[의사소통]듣기와 말하기, 읽기와 쓰기에 관심 가지기

PART ❶

봄

동글동글 색종이 모빌

난이도 ★

동글동글 무지개 색깔로 만들어 보는 초간단 색종이 모빌 만들기 놀이를 소개해요.

색종이를 오리고 이어 붙이는 과정을 통해 눈과 손의 협응력을 길러 주고 소근육 발달에도 너무 좋은 놀이랍니다. 엄마도 어린 시절 많이 해보았던 추억의 놀이라 아이와 함께 즐거운 시간을 보낼 수 있을 거예요. 색종이에 직선, 곡선을 그린 뒤 가위로 선을 따라 오리며 마음껏 재료를 탐색해 보고, 목걸이 만들기, 뱀 만들기 등 아이가 흥미로워할 만한 주제로 변형해서 아이의 상상력을 마음껏 표현할 수 있게 격려해 주세요.

 준비물 ☐ 색종이 ☐ 가위 ☐ 풀 ☐ 나뭇가지 ☐ 끈

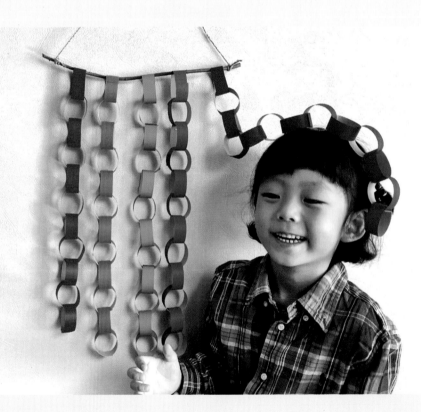

놀이의 교육적 효과
누리과정 연계

신체운동/건강
신체활동 즐기기 - 신체 움직임을 조절한다.

자연탐구
생활 속에서 탐구하기 - 일상에서 모은 자료를 기준에 따라 분류한다.

1 색색깔의 색종이를 길게 오려요.

😊 종이를 가위로 길쭉하게 오려 볼까?

😄 길쭉길쭉 색종이가 많아졌어.

2 색종이를 동그란 모양으로 만들어 풀로 붙여요.

😊 색종이 끝에 풀을 발라서 동그랗게 말아 볼까?

😄 동그라미 모양이 되었네?

3 동그랗게 만든 색종이 고리에 다음 색종이를 넣고 동그랗게 말아 붙여요. 같은 과정을 반복해 길게 만들어요.

😄 이렇게 하니까 꼭 뱀 같아!

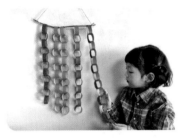

4 나뭇가지에 연결해서 모빌로 만들어요.

연령별 놀이 방법

4-5세
종이와 종이를 연결하는 과정을 처음에는 엄마와 함께 하다가 점차 익숙해지면 아이가 스스로 연결할 수 있게 기회를 주세요. 종이가 연결되며 길어지는 과정에서 아이의 성취감이 올라갑니다.

6-7세
• 목걸이 만들기, 내 키만큼 길게 연결해 보기 등의 놀이로 확장할 수 있어요.
• 길게 잘라 낸 종이에 숫자를 적어 차례대로 연결하기와 같은 수학놀이로도 활용해 보세요.

또또엄마의 **꿀팁**

• 한 줄에 한 가지 색이 아니더라도 아이가 원하는 색끼리 연결해서 만들어 봐요.
• 풀을 칠하는 과정을 어려워한다면 풀 대신 양면테이프를 활용해요.

Spring 02

난이도 ★★

뽁뽁이 튤립

엄마랑 함께
놀았어요

택배를 시키면 자주 나오는 뽁뽁이(에어캡)! 버리지 말고 아이들과 미술놀이에 활용하면 참 재미있는 놀이 재료가 돼요. 먼저, 뽁뽁이를 터뜨리고 밟는 등 재료를 탐색하며 자유롭게 놀이 해요. 뭣이나 손으로 뽁뽁이 위에 물감을 칠하면 볼록볼록 느낌이 재미있어서 아이들은 더 흥미로워한답니다. 튤립 모양의 종이를 찍어 내서 동글동글 찍혀 나오는 모양도 살펴보고 아이가 만든 튤립꽃을 봄 내음 가득한 우리 집 인테리어 소품으로 활용해 보세요.

 준비물 ☐ 뽁뽁이 ☐ 붓 ☐ 트레이 ☐ 물감 ☐ **튤립 모양 종이와 잎 모양 종이** ☐ 색종이 ☐ 풀

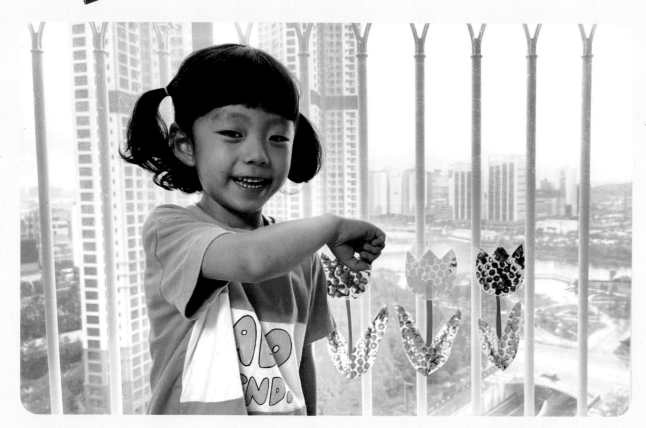

놀이의 교육적 효과
누리과정 연계

예술경험
창의적으로 표현하기 - 다양한 미술 재료와 도구로 자신의 생각과 느낌을 표현한다.

신체운동/건강
신체활동 즐기기 - 신체를 인식하고 움직인다.

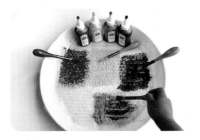

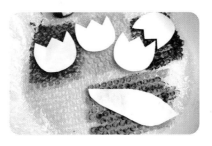

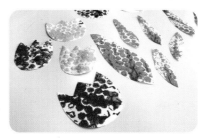

1 트레이 위에 뽁뽁이를 올려놓고 칠하고 싶은 색깔의 물감으로 색을 칠해요.

🧒 동글동글 뽁뽁이 위에 물감을 칠해 보자.

🧒 미끌미끌하기도 하고 오돌토돌해서 재 밌다!

2 튤립 모양 종이와 잎 모양 종이를 뽁뽁이 위에 올려놓고 손으로 콕콕 눌러 물감을 찍어요.

🧒 (종이를 보여 주며) 이 꽃은 봄에 볼 수 있는 튤립꽃이야. 뽁뽁이 위에 올려 찍어 볼까?

3 종이를 천천히 떼어 내요.

🧒 동글동글 모양이 있는 튤립이 되었어!

🧒 재미있는 모양이 찍혀 나왔구나!

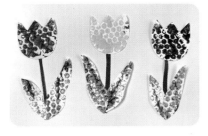

4 색종이로 줄기를 만들어서 튤립꽃과 잎을 연결해 완성해요.

🧒 저번에 공원에서 본 튤립이랑 똑같다! 나는 노란 튤립꽃이 제일 마음에 들어.

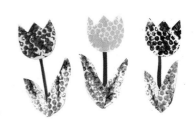

4-5세
아이가 물감을 칠하고 찍는 과정에 집중할 수 있도록 튤립꽃, 잎, 줄기는 종이로 엄마가 미리 만들어 준비해 주면 좋아요.

6-7세
완성된 꽃을 도화지에 붙이고 나무, 나비, 풀 등을 그려서 작품을 만들 수 있어요.

 또또엄마의 **꿀팁**

• 종이를 아이가 좋아하는 모양으로 오려 낸 후에 찍어 보는 것도 좋아요.
• 물감을 칠할 때 한 가지 색이 아닌 여러 가지 색을 묻히고 찍어서 표현해요.

난이도 ★★

지퍼백 초상화

엄마, 아빠, 아이의 얼굴을 자세히 관찰할 수 있는 재미있는 놀이예요.

온 가족이 함께 모여 우리 가족 얼굴에서 서로 닮은 점을 찾아보고 눈, 코, 입 등 얼굴을 구성하고 있는 다양한 기관의 이름들도 이야기하며 놀이해 보세요. 지퍼백 안의 사진을 보고 손의 힘을 조절해서 천천히 모양을 따라 그리면서 관찰력이 자라고 소근육 발달에도 도움이 된답니다. 조금은 우스꽝스럽게 표현이 되는 얼굴에 깔깔깔 웃음꽃이 피어나요.

 준비물 　□ 가족들의 얼굴 사진　□ 지퍼백　□ 유성 매직　□ 물감　□ 테이프

놀이의 교육적 효과
누리과정 연계

예술경험
창의적으로 표현하기 - 다양한 미술 재료와 도구로 자신의 생각과 느낌을 표현한다.

사회관계
더불어 생활하기 - 가족의 의미를 알고 화목하게 지낸다.

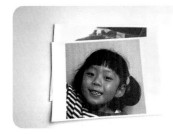

1 가족 얼굴 사진을 출력해요.

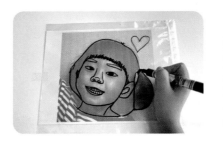

2 사진을 지퍼백 안에 넣어 테이프로 고정한 후 얼굴을 매직으로 따라 그려요.

 사진을 보고 따라 그려 볼까?

 이것 봐, 내 콧구멍 진짜 크지. 눈은 엄마랑 닮았다.

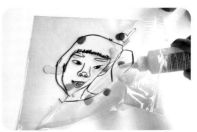

3 사진을 빼고 지퍼백 안에 물감을 조금씩 짜 넣은 후 잘 닫아요.

 지퍼백 안에 물감을 넣어 색을 입혀 볼 거야.

여러 가지 색으로 넣어야지.

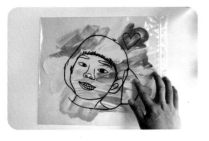

4 지퍼백 위로 물감을 문질러서 색을 퍼뜨려 얼굴 색을 칠해요.

문지르니까 물감이 이리저리 움직여.

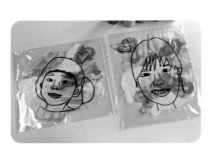

5 완성된 지퍼백은 입구가 열리지 않게 테이프로 잘 고정하고 창가나 벽에 걸어 봐요.

 연령별 놀이 방법

4-5세

얼굴을 크게 출력해 주는 것이 따라 그리기 쉬워요. 아이가 그리는 걸 어려워하면 엄마 손을 잡고 따라 그려 보아도 좋지만 조금 삐뚤삐뚤해도 아이가 그린 그림 자체를 격려해 주고 칭찬해 주세요.

6-7세

가족사진을 출력해서 좀 더 정교한 그림을 완성할 수 있어요.

 또또엄마의 꿀팁

가족 초상화를 만들어 집 안에 전시해 보세요. 재미있는 전시품이 될 거예요.

04

난이도 ★

가족 손바닥 꽃밭

엄마랑 함께
놀았어요

물감 찍기 놀이는 아이와 재미있게 할 수 있는 물감 놀이 중 하나예요!

가족이 둘러앉아서 서로서로 손에 물감을 칠해 주고 찍어 보면 아이가 정말 즐거워해요. 온 가족이 함께해 아이 정서에도 무척 좋은 놀이랍니다. 아이는 엄마 손, 엄마는 아빠 손, 아빠는 아이의 손을 잡고 붓으로 물감을 칠해 보세요. 간질간질 웃음꽃이 활짝 피어나는 가족 미술놀이 시간이 될 거예요.

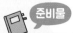 **준비물** ☐ 도화지 ☐ 붓 ☐ 물감 ☐ 종이 접시나 박스 조각 ☐ 가위 ☐ 테이프 ☐ 색종이 ☐ 빨대

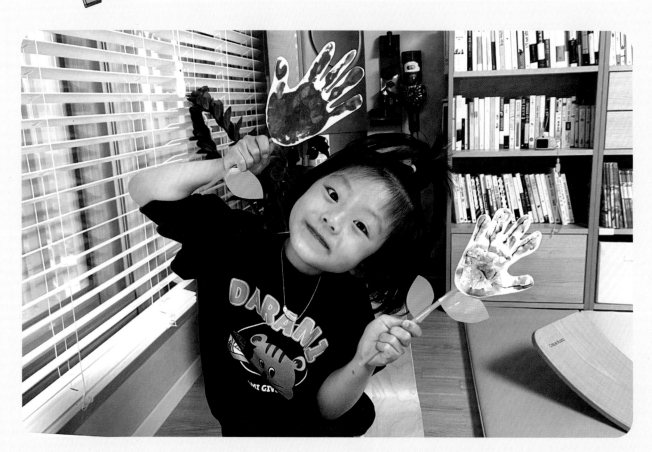

놀이의 교육적 효과

누리과정 연계

신체운동/건강
신체활동 즐기기 - 신체 움직임을 조절한다.

사회관계
더불어 생활하기 - 가족의 의미를 알고 화목하게 지낸다.

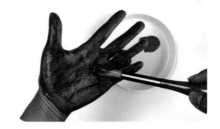
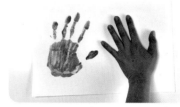

1 종이 접시나 박스 조각에 아이가 사용하고 싶어 하는 물감을 자유롭게 짜요.

🧒 어떤 색깔 물감을 짜 볼까?

👦 나는 보라색! 엄마는 핑크 좋아하니까 엄마 손은 핑크로 하자!

2 손바닥에 붓을 이용해 물감을 칠해요.

🧒 손을 짝~ 펴고 엄지손가락부터~

👦 (꺄르르 웃으며) 간질간질해.

3 도화지에 물감을 묻힌 손바닥을 꾸욱 눌러서 찍어요.

🧒 자 이제 종이에 손바닥을 찍어 볼까? (손가락을 하나씩 눌러주며) 물감이 잘 묻어 나오게 하나씩 꾹꾹 눌러 줄게~

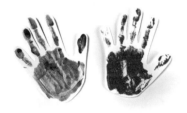
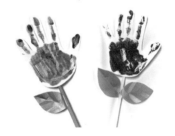

4 잘 말린 후 손바닥 모양대로 오려요.

* 테두리를 그리고 아이가 선에 맞춰 오릴 수 있게 해요.

🧒 예쁜 또또 손바닥 꽃을 오려 볼까?

👦 손가락 부분이 오리기 어려워. 엄마가 도와줘.

5 색종이로 만든 잎과 빨대를 연결해서 꽃을 만들어요.

👦 줄기랑 잎도 표현해 주자.

🧒 빨대가 길쭉하니까 줄기로 만들면 되겠어!

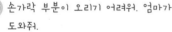

연령별 놀이 방법

4-5세

- 붓을 이용하는 경우 큰 붓을 주어 아이가 어렵지 않게 물감을 칠할 수 있도록 해요.
- 붓을 어려워하는 아이들은 양 손바닥을 맞대고 문질러 표현해 볼 수 있어요.

6-7세

- 아이가 소근육을 조절하며 스스로 손바닥 모양을 따라 가위질할 수 있게 격려해요.
- 손바닥을 여러 개 찍어 오린 후에 손바닥 모양을 보고 상상해서 다양한 그림을 표현할 수 있어요.

또또엄마의
꿀팁

아이들이 손바닥, 발바닥을 마음껏 찍어 볼 수 있도록 큰 종이를 준비하면 더 재미있는 놀이 시간이 될 거예요.

Spring
05

계란 껍데기 공룡

엄마랑 함께
놀았어요

계란을 먹고 나서 껍데기를 잘 씻어 말려 두면 다양하게 미술 재료로 활용할 수 있어요. 종이가 아닌 계란 껍데기를 물감으로 칠하는 과정이 무척 흥미롭고, 집에 있는 장난감 망치나 숟가락 등으로 껍데기를 깨 보며 아이의 스트레스도 해소할 수 있는 놀이랍니다.

놀이를 하며 깬 알록달록한 껍데기는 목공 풀로 종이에 붙여 공룡 또는 악어의 가죽을 표현해 보세요. 계란 껍데기 하나로도 즐거운 미술놀이 시간이 될 거예요.

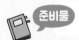 준비물 ☐ 깨끗하게 씻어서 말린 계란 껍데기 ☐ 물감 ☐ 붓 ☐ 공룡 도안 ☐ 목공 풀 ☐ 색연필

놀이의 교육적 효과
누리과정 연계

신체운동/건강
신체활동 즐기기 - 도구를 이용한 운동을 한다.

예술경험
창의적으로 표현하기 - 다양한 미술 재료와 도구로 자신의 생각과 느낌을 표현한다.

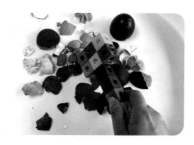

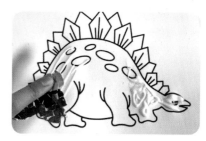

1 깨끗하게 씻어서 말린 계란 껍데 기를 물감으로 알록달록 색칠해요.

* 핑거 물감류보다는 수채화, 아크릴 물감이 더 예쁘게 발색돼요.

🧒 계란 껍데기를 알록달록하게 색칠해 볼까?

👦 무지개색으로 칠해 볼래.

2 물감이 마른 계란 껍데기를 손이 나 도구를 이용해 깨서 작은 조각으 로 만들어요.

🧒 계란 껍데기를 어떻게 깨 볼까?

👦 손으로 꾹 눌러 볼래.

🧒 좋은 생각이네! 블록으로 망치를 만들어서 망치로도 깨 보자.

3 혜지원 홈페이지에서 내려받은 공룡 도안에 목공 풀을 바르고 계란 껍데기 조각을 꾹 눌러서 붙여요.

🧒 꾸욱꾸욱 눌러서 붙여 볼까?

👦 꾹꾹 누르니까 껍데기가 또 깨졌어!

4 나머지 부분을 색연필을 이용해 색칠해서 완성해요.

🧒 글씨에도 계란 껍데기를 붙여 볼래.

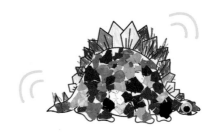

 연령별 놀이 방법

4-5세
계란 껍데기를 도톰한 지퍼백에 넣어 발로 밟아 깨 보는 등 아이의 다양 한 신체 부위를 활용해서 놀이해 보아요.

6-7세
계란 껍데기를 색칠하는 과정에 흥미를 보이지 않는다면 껍데기를 먼 저 부숴서 도안에 붙인 후에 붓을 이용해서 색을 입혀 보는 것도 재미있 어요.

또또엄마의 꿀팁

• 아이와 만든 작품을 전시할 때는 계란 껍데 기가 바닥에 떨어질 수 있으니 지퍼백에 넣 어서 전시하면 좋아요.

• 아이가 좋아할 만한 동물이나 다른 공룡 도 안을 활용해 보세요.

난이도 ★★

공룡 구슬 그림

엄마랑 함께
놀았어요

구슬을 떼굴떼굴 굴려서 색을 입히는 구슬 그림은 그 결과물도 예쁘지만 굴리는 과정이 너무 즐겁고 재미있는 미술놀이예요. 아이가 좋아할 만한 도안을 활용한다면 더 좋겠지요? 요즘 공룡에 흠뻑 빠져 있을 때 했던 공룡 구슬 그림! 아이의 관심사에 맞춰서 도안을 준비해 준다면 아이가 더 재미있게 놀이할 수 있을 거예요. 놀이 전에 구슬을 만져 보고, 굴려 보며 탐색해 봐요. 도안 없이 종이에도 자유롭게 구슬을 굴려 구슬이 굴러간 자리에 나타나는 물감의 색으로 아이와 이야기를 나누어 보는 것도 좋아요.

 준비물 □ 구슬 □ 물감 □ 도화지 □ 공룡 도안 □ 칼 ⚠ □ 테이프
□ 도화지가 들어갈 만한 사이즈의 상자 또는 통 □ 놀이용 숟가락

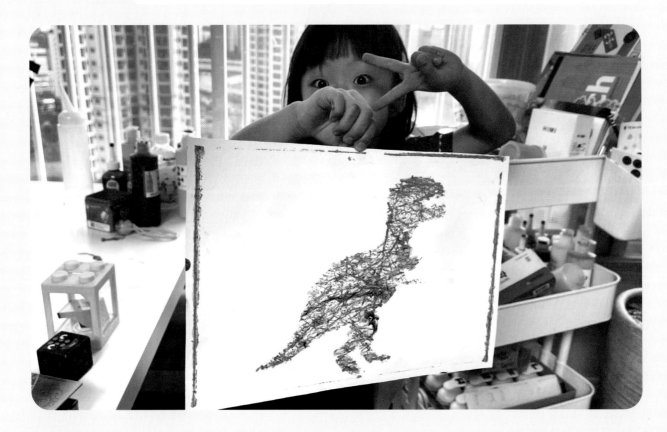

놀이의 교육적 효과
누리과정 연계

자연탐구
생활 속에서 탐구하기 - 물체를 세어 수량을 알아본다.

신체운동/건강
신체활동 즐기기 - 신체 움직임을 조절한다.

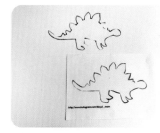

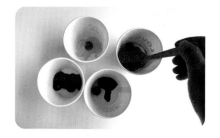

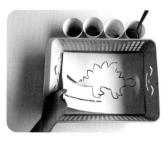

1 헤지원 홈페이지에서 내려받은 도안을 출력하고 공룡 도안을 칼⚠️로 오려 내서 준비해요.

2 종이컵에 물감을 짜 넣고 구슬을 넣어서 구슬에 물감을 묻혀요.

* 물을 1티스푼 정도 섞으면 색이 더 잘 나와요.

😊 종이컵에 물감을 짜 볼까? 구슬을 퐁당퐁당 넣어 보자.

😊 몇 개씩 넣을까? 모두 3개씩 넣어야지!

3 준비한 상자나 통 안에 도화지를 넣고 도화지 위에 공룡 도안을 테이프로 살짝 고정해요.

😊 짠! 이건 어떤 공룡일까? 구슬로 공룡을 예쁘게 색칠해 주자.

😊 스테고사우루스야. 내가 예쁘게 색칠해 줄게.

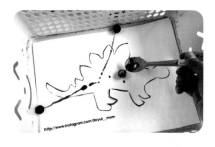

4 숟가락을 이용해서 그림 위에 구슬을 올려놓아요.

😊 종이 위에 구슬을 올려 보자. 어떤 색 구슬부터 올려 볼까?

😊 여기 있는 색 다 넣을 거야.

5 상자를 들고 이리저리 구슬을 굴려서 색을 입혀요.

* 색이 잘 안 입혀진다면 그림 위에 물감을 조금씩 짜 넣은 후 다시 굴려 봐요.

😊 상자를 들고 떼굴떼굴 구슬을 굴려 볼까?

😊 구슬이 지나가면 종이에 물감이 묻네? 구슬을 좀 더 넣어 볼래.

6 도안을 떼어 내면 멋진 공룡 구슬 그림 완성!

😊 이제 종이를 떼어 보자. 하나, 둘, 셋! 짜잔! 어떻게 되었어?

😊 스테고사우루스가 너무 예뻐졌다. 다른 공룡도 해 볼래!

 연령별 놀이 방법

4-5세
물고기, 동물 등 아이가 관심 있어 하는 도안을 활용해서 놀이해 보아도 좋아요.

6-7세
도안 없이 도화지에 구슬을 놓고 충분히 굴려 본 후에 종이를 원하는 모양으로 오리면 소근육 발달에도 좋은 놀이가 돼요.

 또또엄마의 꿀팁

• 공룡 도안을 활용하면 여러 번 공룡에 색을 입힐 수 있으므로 아이가 원하는 만큼 구슬을 굴려 자유롭게 찍어 볼 수 있게 도화지를 제공해요.

• 완성된 작품은 벽에 전시하거나 공룡 모양대로 오려서 공룡 갈런드를 만들어 봐도 좋아요.

Spring
07
난이도 ★★★
공룡 선캐처

엄마랑 함께
놀았어요

햇빛이 좋은 날 아이와 함께 해보면 좋은 놀이예요. 창문에 검은색 절연 테이프로 공룡 모양을 만들어 주기만 하면 물을 이용해 셀로판지를 붙일 수 있어요. 물로 붙인 셀로판지가 떨어지지 않고 잘 붙어 있는데 또또는 그 과정을 무척 신기해하고 재미있어했답니다. 셀로판지를 오리고, 겹쳐 보면서 혼합되는 색깔도 관찰해 보세요. 아이가 자신만의 공룡을 만들며 성취감을 느낄 수 있는 선캐처 놀이는, 해가 비치면 알록달록 셀로판지의 색이 바닥에 비치는 모습까지 너무 예쁘답니다.

 준비물 　□ 검은색 절연 테이프 　□ 보드 마커 　□ 분무기 　□ 셀로판지 　□ 가위

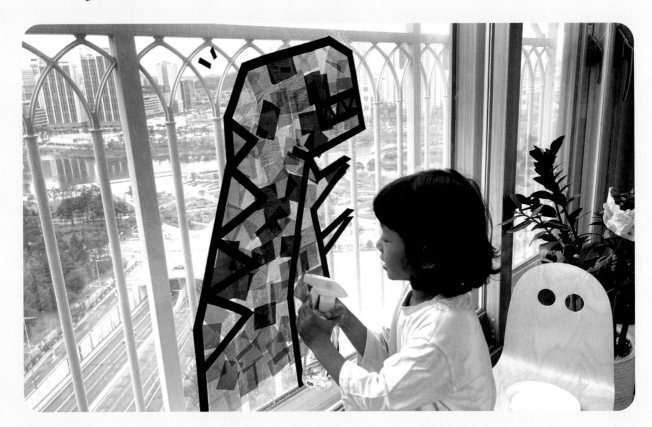

놀이의 교육적 효과
누리과정 연계

예술경험
아름다움 찾아보기 - 예술적 요소에 관심을 갖고 찾아본다.

신체운동/건강
신체활동 즐기기 - 신체를 인식하고 움직인다.

1 창문에 보드 마커를 이용해서 공룡 그림을 그려요.

* 곡선은 테이프로 표현하기 어려우니 직선을 활용해서 그림을 그려요.

2 보드 마커를 따라 절연 테이프를 붙여 공룡 그림을 완성해요.

3 셀로판지를 가위로 오려요.

😀 이건 셀로판지라고 하는 종이야. 우리 이 종이로 공룡을 예쁘게 색칠해 주자.

😊 어떻게 이 종이로 공룡을 색칠하지?

4 분무기로 창문에 물을 뿌리고 셀로판지를 붙여요.

😀 칙칙! 창문에 물을 뿌려 볼까? 물을 뿌린 곳에 이 종이를 올려놓으면 어떻게 될까?

😊 우와! 창문에 종이가 붙었어.

5 햇빛이 비쳐 바닥에 표현되는 공룡을 관찰해요.

😀 해님이 또또가 만든 공룡을 비추니 바닥에도 공룡이 생겼네?

😊 공룡이 창문에도 있고 바닥에도 있고, 두 마리가 되었다!

 연령별 놀이 방법

4-5세
얇은 셀로판지 특성상 아이가 가위로 오리기가 어려울 수 있어요. 셀로판지를 길게 오려서 제공하면 아이가 자르기 쉬워요.

6-7세
아이가 직접 절연 테이프를 활용하여 모양을 만들어 보고 셀로판지를 붙여 색을 만들 수 있게 준비물을 제공해 아이의 상상력과 창의력을 자극해 주어요.

 또또엄마의 꿀팁

• 물을 활용한 놀이이기 때문에 창문 쪽 바닥에 수건을 깔고 하는 것이 좋아요.
• 공룡 이외에 로켓, 집, 나무 등 아이가 좋아할 만한 그림을 활용해 볼 수 있어요.

나의 감정을 색깔로 표현해요.

난이도 ★★

엄마랑 함께
놀았어요

어떤 감정이든지 잘 표현하고 조절할 줄 아는 아이로 키우고 싶은데 이 부분이 참 어렵다고 느껴질 때 또또랑 해 봤던 놀이예요. 사람은 슬픔, 기쁨, 화남 등의 감정뿐만 아니라 다양한 감정들을 느끼고, 표현할 수 있다는 것을 이 놀이를 통해 알 수 있답니다.

화장솜으로 감정 카드를 만들어서 단순히 '기쁘다', '화난다'뿐만 아니라 우리가 느끼는 다양한 감정에 대해 이야기 나눌 수 있는 자료로 활용할 수 있답니다. 감정과 관련된 그림책과 함께한다면 더 흥미롭게 놀이할 수 있을 거예요.

 준비물 ☐ 동그란 화장솜 ☐ 유성 매직 ☐ 물감 ☐ 스포이트 또는 약병 ☐ 물통 ☐ 두꺼운 도화지
☐ 풀이나 양면테이프 ☐ 가위

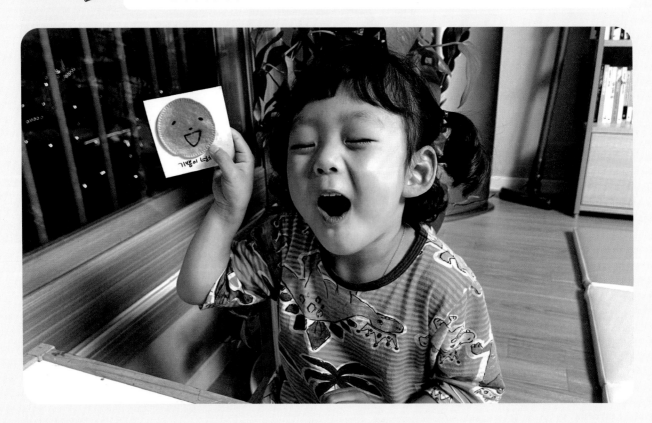

놀이의 교육적 효과
누리과정 연계

의사소통
듣기와 말하기 - 자신의 경험, 느낌, 생각을 말한다.

사회관계
더불어 생활하기 - 서로 다른 감정, 생각, 행동을 존중한다.

참고 도서
마음은 언제나 네 편이야
(하코자키 유키에 지음, 고향옥 번역, 한겨레아이들)

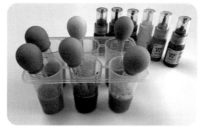

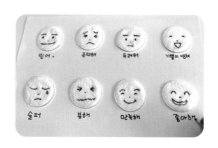

1 두꺼운 도화지에 풀이나 양면테이프로 동그란 화장솜을 붙여요.

🧒 화장솜을 하나씩 붙여 볼까?
👧 동글동글 달 같다. 이걸로 뭘 만들까 궁금해.

2 물감 통에 물감과 물을 넣어서 섞어요.

🧒 이 통에 물감과 물을 넣어서 섞어 보자.
👧 내가 좋아하는 색깔 물감을 넣어야겠다!

3 화장솜 위에 매직으로 표정을 그리고 그 아래에 어떤 감정인지 적어요.

🧒 이건 어떤 기분인 것 같아? 왜 그렇게 생각했어?
👧 이건 좀 속상한 표정인 것 같아. 눈물도 흘리고 있잖아.

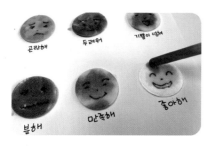

4 아이와 표정을 보면서 감정의 색깔을 생각해 물감을 뿌려 표현해요.

🧒 기쁨이 넘치는 기분은 어떤 색으로 표현하면 좋을까?
👧 내가 좋아하는 노란색이랑 핑크색을 섞어서 만들래.

5 물감이 다 마르면 화장솜별로 잘라 카드로 만들어요.

🧒 우리가 만든 표정을 하나씩 잘라서 카드로 만들어 보자.

6 오늘 느꼈던 기분의 카드를 골라서 이야기를 나누어요.

🧒 엄마는 또또랑 오늘 함께 놀이하면서 (즐거워 카드를 보여 주며)너무 즐거웠어. 또또는 어떤 기분이었어? 카드로 찾아볼까?

연령별 놀이 방법

4-5세
- 손의 힘 조절이 어려울 수 있으니 적당량의 물감 물을 약병에 덜어 제공해요.
- 아직 다양한 감정을 모르는 연령이니 엄마가 적절한 예시를 들어 알려 주세요.

6-7세
- 카드를 활용해 아이가 유치원에서 느꼈던 감정에 대해 이야기 나누면서 아이의 유치원 일상을 들어 봐요.
- 하루 중 시간을 정해서 가족이 둘러앉아 감정 카드로 이야기 나누면 더 좋아요.

또또엄마의 **꿀팁**

- 아이가 표정을 보며 느끼는 색 그대로를 존중해 주고 물들일 수 있게 해요.
- 뒷면에 벨크로를 붙여서 한쪽 벽에 떼었다 붙였다 할 수 있게 활용하면 더 좋아요.

Spring
09

물감이 쭈욱 스퀴지 놀이

난이도 ★★

엄마랑 함께
놀았어요

물기를 제거하거나 유리를 닦는 용도로 많이 사용하는 '스퀴지'를 활용해 물감을 쭈욱 밀어내는 기법의 미술놀이예요. 물감이 밀려나며 색이 입혀져서 특별한 기교 없이도 아이들과 재미있고 멋진 작품을 만들 수 있어요. 또또랑은 에바 알머슨 작품 도안의 머리 쪽에 다양한 색깔의 물감을 짜고 밀어 보며 무지개 머리카락을 표현했답니다. 놀이 후에 자기 머리도 이렇게 멋졌으면 좋겠다고 이야기하길래 또또 얼굴을 출력해 놀이도 했어요. 또또는 머리가 알록달록해졌다며 재미있어했답니다.

 준비물 ☐ 긴 도화지 ☐ 물감 ☐ 스퀴지(안 쓰는 카드로 대체 가능) ☐ 얼굴 그림(얼굴 사진) ☐ 테이프

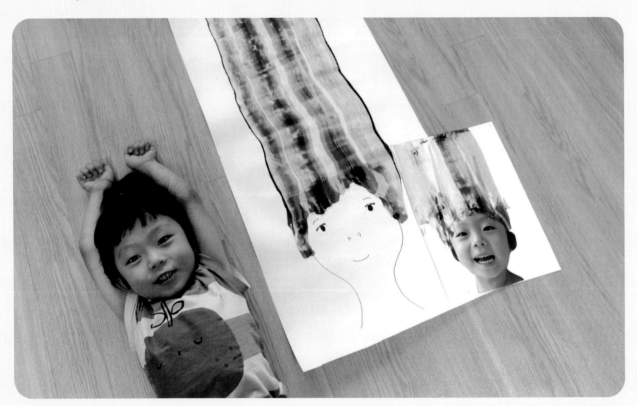

놀이의 교육적 효과

누리과정 연계

신체운동/건강
신체활동 즐기기 - 기초적인 이동 운동, 제자리 운동, 도구를 이용한 운동을 한다.
- 신체를 인식하고 움직인다.

예술경험
예술 감상하기 - 다양한 예술을 감상하며 상상하기를 즐긴다.

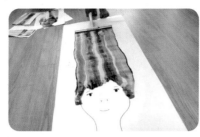

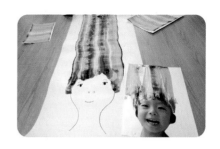

1 종이 윗면을 테이프로 살짝 고정한 후 얼굴 그림 위쪽에 여러 가지 색 물감을 조금씩 짜요.

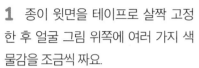 얼굴 위에 물감을 짜 보자. 노란색 옆에는 어떤 색 물감을 짜 볼까?

무지개색으로 빨주노초파남보 짜 볼래!

2 스퀴지를 이용하여 물감을 밀어 봐요.

이 스퀴지로 물감을 쓰윽 문질러 볼 거야. 어떻게 될 것 같아? 한번 해 볼까?

우와 이것 좀 봐. 머리 위로 무지개가 생기고 있어.

3 여러 번 반복하여 스퀴지 놀이를 즐겨 봐요.

 연령별 놀이 방법

4-5세

물감을 짤 때 아이가 손의 힘을 조절하기가 어려울 수도 있으니 물감을 약병에 조금씩 덜어서 사용해요.

6-7세

• 아이의 사진을 활용하여 스퀴지 놀이를 하면 더 흥미로워할 거예요.

• 스퀴지 놀이를 한 종이를 예쁘게 오려서 카드로 사용해 볼 수 있어요.

 또또엄마의 꿀팁

• 스퀴지로 물감을 밀어내려면 손의 힘도 조절할 수 있어야 해요. 아이가 너무 어린 경우 엄마가 함께 잡고 도와줘요. 스퀴지가 어렵다면 안 쓰는 카드를 이용해도 좋아요.

• 물감을 밀어내는 놀이이니 놀이 전 책상이나 바닥에 신문지나 비닐을 깔아 주세요.

반짝반짝 포일 감사 카드

난이도 ★★★

엄마랑 함께 놀았어요

감사하는 마음을 표현할 수 있는 방법으로 아이가 직접 색을 칠하고 꾸며서 만든 카드를 선물하는 것만큼 좋은 게 없지요. 집에서 흔히 사용하는 쿠킹 포일에 유성 매직으로 색을 칠하면 반짝반짝한 색을 표현할 수 있답니다. 바스락 바스락 포일을 찢고 구기며 자유롭게 탐색해 보고, 반짝반짝 빛나는 카드에 손 그림이나 글씨로 가족들과 선생님께 사랑의 마음을 표현해 보세요.

 준비물 ☐ 도화지 ☐ 카드 도안 ☐ 글루건 ⚠ ☐ 쿠킹 포일 ☐ 유성 매직

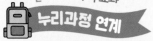 놀이의 교육적 효과

누리과정 연계

의사소통
읽기와 쓰기에 관심 가지기 - 자신의 생각을 글자와 비슷한 형태로 표현한다.

사회관계
더불어 생활하기 - 가족의 의미를 알고 화목하게 지낸다.

1 혜지원 홈페이지에서 내려받은 카드 도안을 A4용지의 반 사이즈로 출력해 준비해요.

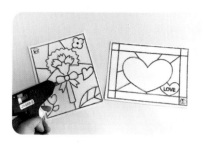

2 글루건⚠으로 그림의 선을 따라 그려요.

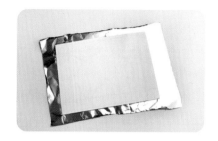

3 그림 위에 포일의 더 반짝이는 부분이 앞쪽으로 오도록 포일을 덮어요.

⚠ 뜨거울 수 있으니 글루건 선이 식고 난 후 포일을 덮어 주세요.

4 글루건 선이 튀어나와 그림이 보이도록 손으로 살살 문질러요.

 꾹꾹 눌러 볼까? 어떤 그림이 보이니?

 뽈록뽈록 그림이 튀어나오네! 재미있다.

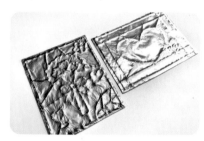

5 포일을 도화지 끝부분에 맞춰서 접어 정리해요.

👩 이 그림 위에 색을 칠해 볼까?

🧒 엄마, 너무 미끄러워. 미끌미끌 매직이 미끄러져.

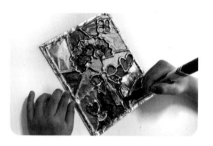

6 유성 매직을 이용하여 칸마다 색을 칠해요.

* 뒷면은 도화지를 덧대어 아이가 하고 싶은 말을 적어요.

👩 또또는 할머니, 할아버지께 어떤 말을 해 드리고 싶어?

🧒 고맙습니다! 그리고... 보고 싶어요.

👩 할머니가 또또가 만든 카드를 받으면 정말 기뻐하시겠다.

 연령별 놀이 방법

4-5세
아직 소근육이 잘 발달하지 않은 개월 수의 아이인 경우 엄마가 글루건 선에 맞춰 테두리의 색을 칠해 주면 아이가 색을 칠하기 더 쉬워요. 꼭 색칠이 아니더라도 칸 안에 끄적이거나 그림을 그리는 활동만으로도 듬뿍 칭찬해 주세요.

6-7세
엄마가 준비한 도안이 아닌 아이가 자유롭게 그린 그림 위에 엄마가 글루건으로 선을 만들어 주어요.

 또또엄마의 꿀팁

• 직접 만든 작품을 다른 사람에게 선물하는 건 아이에게 굉장한 성취감을 줘요. 액자에 넣어서 좀 더 근사하게 선물해 보세요.

• 유성 매직으로 색을 칠할 때 너무 세게 문지르면 포일이 찢어질 수 있으니 너무 세게 문지르지 않도록 주의해요.

보글보글 거품 꽃

난이도 ★★★

엄마랑 함께 놀았어요

베이킹소다와 물감을 섞으면 보글보글 신기한 물감 놀이를 할 수 있어요. 베이킹소다 물감을 종이에 바르고 구연산 물을 뿌리면 보글보글 물감에 거품이 빈시면서 은은한 파스텔 눈이 표연된답니다. 봄에 놀 수 있는 꽃과 그 꽃의 색깔에 대해 이야기를 나누어 보고, 예쁜 거품 꽃으로 갈런드를 만들어 우리 집 인테리어 소품으로 활용해 보세요.

 준비물 ☐ 꽃 도안 ☐ 베이킹소다 ⚠ ☐ 물 ☐ 물감 ☐ 구연산 ⚠ ☐ 스포이트 또는 약병 ☐ 물통
☐ 붓 ☐ 트레이 ☐ 테이프 ☐ 놀이용 숟가락 ☐ 팔레트

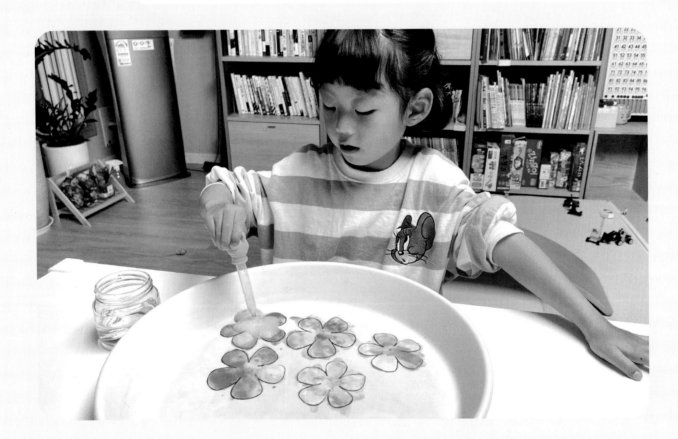

놀이의 교육적 효과
누리과정 연계

예술경험
창의적으로 표현하기 - 다양한 미술 재료와 도구로 자신의 생각과 느낌을 표현한다.

자연탐구
생활 속에서 탐구하기 - 물체의 특성과 변화를 여러 가지 방법으로 탐색한다.

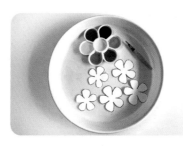

11

봄

1 혜지원 홈페이지에서 내려받아 출력한 꽃 도안을 오린 뒤, 뒷면에 테이프를 말아 붙여 트레이에 살짝 고정해요.

2 물 반 컵에 구연산 1스푼을 넣고 섞어 구연산 물을 만들어요.

보글거리게 만들어 주는 마법의 물을 만들어 볼까?

어떤 마법의 물일까? 궁금해.

3 팔레트에 물감과 베이킹소다를 1티스푼씩 넣고, 물을 조금 넣어 섞어요.

숟가락으로 이 가루를 한 번씩 담아 볼까? 물감과 물을 넣어 섞어 보자.

하얀 가루가 빨간색 물감이 되었네!

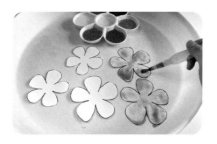
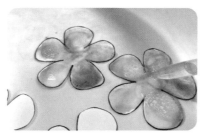

4 베이킹소다 물감을 붓에 묻혀 꽃 도안을 예쁘게 색칠해요.

우리가 만든 물감으로 꽃을 색칠해 보자.

물감 느낌이 이상해. 가루를 넣어서 그런가?

5 스포이트나 약병으로 구연산 물을 꽃에 뿌려 보글보글 거품을 만들어요.

이제 이 꽃 위에 마법의 물을 뿌리면 어떻게 될까? 뿌려 보자!

꽃에서 거품이 나고 있어! 신기해!

 연령별 놀이 방법

✂ **4-5세**
- 베이킹소다 물감은 엄마가 만들어서 준비해 주세요.
- 아이가 구연산 물을 너무 많이 뿌리면 물감의 색이 잘 표현되지 않으니 약병에 구연산 물을 뿌릴 만큼만 소분하여 제공해요.

6-7세
베이킹소다 물감과 구연산 물도 아이와 함께 만들어 볼 수 있어요.

 또또 엄마의 꿀팁

- 구연산 물을 너무 많이 뿌리는 경우 꽃 도안이 찢어질 수 있으므로 도톰한 도화지 또는 머메이드지를 사용해요.
- 화학 반응을 활용한 놀이이기 때문에 손으로 만지지 않도록 안내하고 놀이 후에는 환기를 해요.

난이도 ★★★

색 쌀 놀이

알록달록 색 쌀 놀이는 아이의 오감을 자극해 주는 만능 놀이예요. 놀이 전에 도구를 이용해 쌀을 담고 쏟아 보기, 쌀 안에 숨겨둔 피규어 찾기 등으로 재료를 탐색하면 더 재밌게 놀이할 수 있어요. 쌀과 물감을 지퍼백에 넣고 흔들흔들 섞어 달라지는 쌀의 색도 관찰하고 휴지심을 이용해 만든 봄의 모습에 알록달록 내가 만든 색 쌀을 넣어서 색을 표현할 수도 있답니다. 날씨가 좋은 날 공원에서 해도 너무 좋은 놀이예요. 나뭇가지, 나뭇잎 등 자연물을 활용해서 소꿉놀이로도 색 쌀을 재미있게 활용해 봐요.

 준비물 ☐ 쌀 ☐ 지퍼백 ☐ 물감 ☐ 트레이 ☐ 휴지심 ☐ 박스나 우드록 ☐ 목공 풀 ☐ 글루건 ⚠

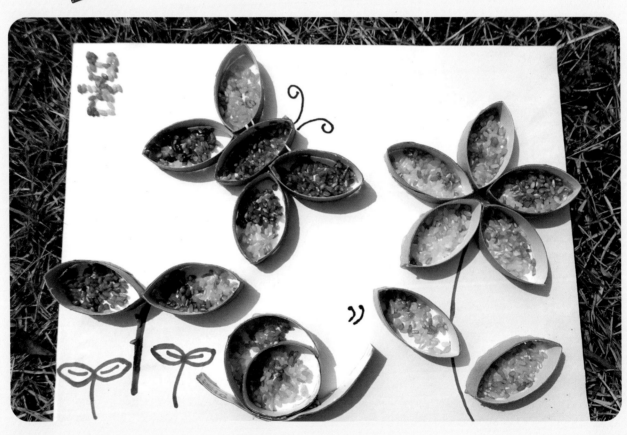

놀이의 교육적 효과

신체운동/건강
신체활동 즐기기 - 신체 움직임을 조절한다.

예술경험
창의적으로 표현하기 - 다양한 미술 재료와 도구로 자신의 생각과 느낌을 표현한다.

1 지퍼백에 쌀과 물감을 넣고 입구를 닫아요. 흔들고 주물러서 쌀을 물들여요.

2 트레이에 색깔별로 잘 펴서 말려요(2~3시간이면 잘 말라요).

3 휴지심을 반으로 접어 5등분으로 잘라요.

지퍼백에 쌀을 5번씩 넣어 볼까?

하나, 둘, 셋, 넷, 다섯!

물감을 넣고 흔들어서 섞어 보자.

빨간색 쌀로 변했어!

4 꽃과 나비 등의 모양으로 만들고 글루건⚠️을 이용해 박스나 우드록에 붙여요.

5 휴지심 테두리 안에 목공 풀을 바르고 색 쌀을 넣어서 색을 표현해요.

또또가 만든 알록달록 색 쌀을 넣어 볼까?

나는 색을 다 섞어서 넣을래.

연령별 놀이 방법

4-5세
숟가락이나 국자를 이용해 쌀을 옮기면 더 재미있어하고 아이의 소근육 발달에 도움이 돼요.

6-7세
도화지 위에 목공 풀로 이름이나 나이를 적고 그 위에 쌀을 뿌려 나오는 글씨를 관찰하는 놀이로 확장해요.

또또엄마의 **꿀팁**

지퍼백 한 장으로 색 쌀을 물들이는 방법
물감의 색을 노랑-주황-빨강-파랑-보라-초록 순서대로 물들이면 색이 섞이지 않고 지퍼백 한 장으로도 쌀을 물들일 수 있어요.

솔방울 카네이션 액자

난이도 ★★

내가 만든 작품을 다른 사람에게 선물하는 일은 아이의 성취감을 높여 주는 특별한 경험이지요.
특히, 자연에서 만날 수 있는 솔방울, 나무가지, 돌멩이 등의 자연물들은 환용하면 더 예쁘고 특별한 작품을 만들 수 있답니다. 아이와 함께 주워 온 솔방울을 같이 깨끗하게 씻어 말리고 솔방울에 물감으로 색을 입혀서, 카네이션 액자로 소중한 사람들에게 감사의 마음을 표현해 봐요.

 준비물 ☐ 솔방울 ☐ 나뭇가지 등의 자연물 ☐ 물감 ☐ 붓 ☐ 글루건 ⚠ ☐ 사인펜 ☐ 캔버스
☐ 도일리 페이퍼 ☐ 풀 ☐ 팔레트 ☐ 물통

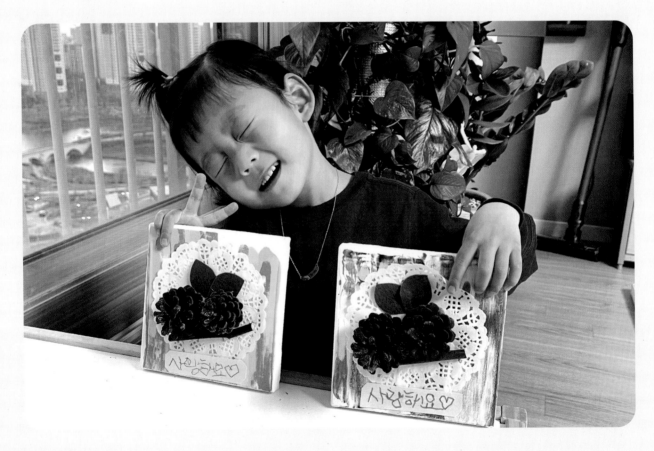

놀이의 교육적 효과
누리과정 연계

예술경험
아름다움 찾아보기 - 자연과 생활에서 아름다움을 느끼고 즐긴다.

사회관계
더불어 생활하기 - 가족의 의미를 알고 화목하게 지낸다.

놀이 방법

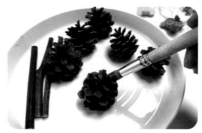

1 주워 온 자연물을 잘 세척한 뒤 말려서 물감과 함께 준비해요.

*아크릴 물감을 활용하면 좀 더 예쁜 색감으로 칠할 수 있어요.

👦 우리 밖에서 주워 온 것들을 잘 씻어서 말려 보자. 이걸로 어떤 놀이를 해 볼까?

2 물감으로 캔버스와 솔방울을 자유롭게 색칠하고 잘 말려요.

👩 솔방울을 색칠하니 엄마는 솔방울이 꽃같이 예뻐진 것 같아. 또또 생각은 어때?

👦 나는 나무 같기도 하고 꽃처럼 보이기도 해!

3 캔버스에 풀로 도일리 페이퍼를 붙여요.

👩 여기에 동그란 종이를 붙여 보자.

👦 이건 풀로 붙이면 잘 붙을 거야.

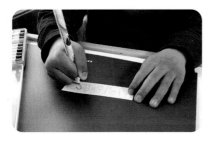

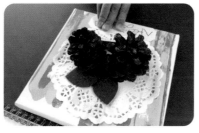

4 작은 종이에 선물할 때 남기고 싶은 메시지를 적어요.

👩 여기에 뭐라고 적을까? 하고 싶은 말이 있으면 이야기해 봐. 엄마가 도와줄게.

👦 '사랑해요'라고 적어 볼래.

5 색칠한 솔방울을 글루건⚠️으로 붙이고 메시지도 아래쪽에 붙여요.

👩 또또가 만든 선물을 받으면 할머니가 기분이 어떠실 것 같아?

👦 엄~청 좋아하시지 않을까? 얼른 만나서 드리고 싶다.

연령별 놀이 방법

4-5세
- 아이가 쓰고 싶은 말을 엄마가 적어 주거나, 연필로 연하게 적은 뒤 그 위에 아이가 따라 쓸 수 있도록 해요.
- 솔방울을 칠할 때 꼼꼼하게 칠하는 것은 어려울 수 있어요. 색이 듬성듬성 입혀지더라도 엄마가 덧발라 주지 마시고, 아이가 만든 작품 그대로를 칭찬해 주세요.

6-7세
아이가 쓰고 싶은 말을 이야기해 주면 엄마가 작은 종이에 적어 주고 아이는 그 종이를 보며 글씨를 따라 적어 볼 수 있어요.

또또엄마의 꿀팁

솔방울 세척 방법
1. 흐르는 물에 솔방울을 세척해요.
2. 베이킹소다를 푼 물에 15분 정도 담가 놓아요.
3. 뜨거운 물에 솔방울을 담가 놓으면 솔방울이 다 오므라들어요.
4. 바람이 잘 통하는 곳에 말리면 솔방울이 다시 펴진답니다.

실로 나비 날개 무늬 만들기

난이도 ★★

엄마랑 함께 놀았어요

봄이 되면 꽃이 피고 나비가 날아다니는 모습을 아이들과 함께 자주 볼 수 있지요.

나비는 각 나비마다 가지고 있는 색과 무늬가 달라요. 나비의 생김새, 색, 날개의 무늬를 관찰해 보고, 실과 물감을 이용하여 데칼코마니 기법으로 예쁜 나비 날개를 꾸며 보세요. 종이와 물감, 실만 있으면 팔랑팔랑 날아다니는 예쁜 무늬의 나비를 만들어 볼 수 있답니다. 실에 묻힌 물감의 색과 꼬불꼬불 놓인 실을 종이에서 빼내면서 나타나는 형상을 아이와 함께 관찰해 봐요.

 준비물 ☐ 종이 ☐ 물감 ☐ 실 ☐ 접시 ☐ 나무젓가락 또는 면봉

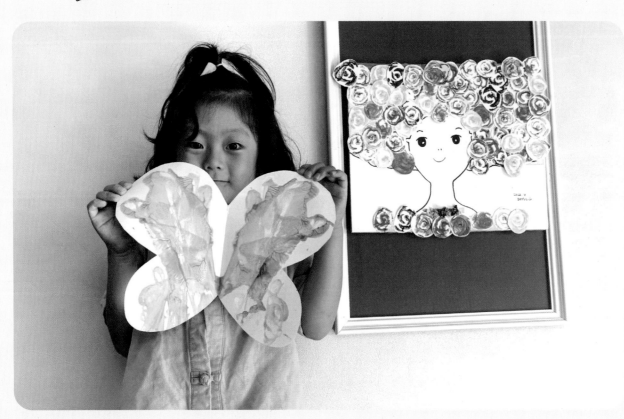

놀이의 교육적 효과
누리과정 연계

자연탐구
자연과 더불어 살기 - 주변의 동식물에 관심을 가진다.

예술경험
창의적으로 표현하기 - 다양한 미술 재료와 도구로 자신의 생각과 느낌을 표현한다.

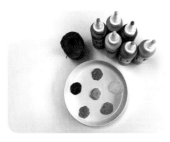

1 접시에 물감을 짜요.

🧒 색깔 실을 만들어야 하는데 이 접시에 물 감을 짜 볼까?

👧 여러 가지 색으로 해야 나비 날개가 예 뻐질 거야.

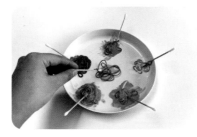

2 면봉에 묶은 실을 접시에 놓고 물 감을 묻혀요.

* 손으로 해도 괜찮으나 여러 가지 색의 물감 을 묻혀야 하므로 나무젓가락이나 면봉을 활용하면 좋아요.

🧒 실에 물감을 묻혀 볼까?

👧 길~쭉한 실이 빨간색이 되었네!

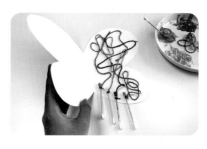

3 반으로 접어 오린 나비 모양 종이 위에 실을 자유롭게 올려놓아요.

* 실의 끝부분은 종이 바깥으로 나오게 해요.

🧒 색깔 실을 또또가 놓고 싶은 곳에 놓아 볼까? 실의 끝부분은 종이 아래쪽으로 조금씩 나와 야 해

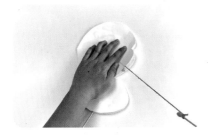

4 종이를 반으로 다시 접고 종이 바 깥에 나와 있는 실들을 잡아당겨요.

🧒 엄마가 종이를 잡고 있을 테니 또또가 아 래 실들을 잡아당겨 볼까?

👧 쭈욱~ 잡아당기니까 실이 나왔네. 어떻게 됐을까 궁금하다. 얼른 종이 펴 볼래!

5 실이 지나가면서 나타난 무늬를 관찰해요.

👧 우와! 예쁜 나비가 되었어. 여기랑 여기에 똑같은 무늬가 생겼어.

또또 엄마의 꿀팁

• 종이에 물감을 짜서 표현하는 데칼코마니 놀이도 해 봐요.

• 곤충 박물관에 다녀온 뒤 상자를 이용해 다양한 나비 표본 만드는 놀이로 응용해 봐요.

연령별 놀이 방법

4-5세

실 끝에 면봉을 연결해서 제공해 주면 아이가 실에 물감을 쉽게 묻히고 빼낼 수 있어요.

6-7세

일반 종이를 반으로 접어 실 그림을 표현한 후 나온 형상을 보 면서 어떤 그림 같은지 상상해서 말해 보는 놀이로 확장해요.

Spring 15

알록달록 화장솜 꽃

엄마랑 함께 놀았어요

봄이 오면 곳곳에 형형색색의 꽃들이 피어나죠. 꽃들을 보며 봄에 볼 수 있는 꽃, 내가 좋아하는 꽃 등을 이야기 나눠 보고, 집에서 흔히 볼 수 있는 화장솜을 물들여서 꽃을 만들어 봐요. 화장솜 물들이기는 소근육을 활용해 스포이트나 약병 등으로 물감을 뿌려 표현하기 좋은 아이템이에요. 화장솜에 물감 색이 골고루 어우러지기 때문에 엄마도 아이도 간단하고 쉽게 예쁜 색으로 물들일 수 있답니다. 완성된 꽃은 봄날 우리 집을 화사하게 장식하는 소품으로 사용하기도 하고, 꽃 가게 역할놀이 소품으로 확장해 활용할 수도 있어요. 아이의 심미적 감각과 상상력을 자극해 줄 수 있는 놀이랍니다.

 준비물　☐ 동그란 화장솜　☐ 글루건 ⚠　☐ 점토　☐ 물감　☐ 물통　☐ 물
☐ 스포이트 또는 약병　☐ 아이스크림 막대　☐ 트레이

놀이의 교육적 효과
누리과정 연계

의사소통
듣기와 말하기 - 자신의 경험, 느낌, 생각을 말한다.

자연탐구
자연과 더불어 살기 - 주변의 동식물에 관심을 가진다.

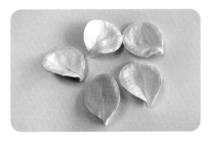

1 화장솜에 글루건⚠을 짜고 살짝 집어 붙여요. 같은 방법으로 꽃잎을 5장 만들어요.

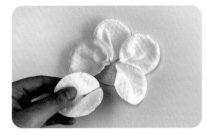

2 화장솜 한 장 위에 만든 꽃잎을 올리고 글루건으로 붙여 꽃 모양을 만들어요.

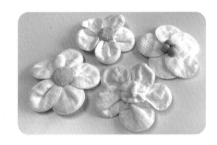

3 점토를 동그랗게 굴려서 눌러 가운데에 붙이면 화장솜 꽃 준비 완료!

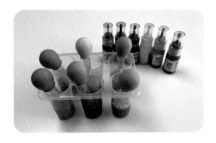

4 색깔 물을 만들어요. 물을 많이 넣어 묽게 만들어요.

🧒 어떤 색깔의 물감을 넣어 볼까? 휘휘 저어서 물감 물을 만들어 볼까?

🧒 여러 색깔 물감 물을 만들어서 알록달록한 꽃을 만들래.

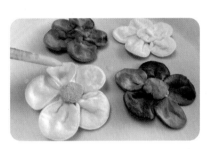

5 화장솜 꽃 위에 자유롭게 물감 물을 뿌려서 색을 입혀요.

🧒 물감을 똑똑 떨어뜨려 볼까?

🧒 노란색 위에 파란색을 뿌렸더니 노란색이 없어졌어!

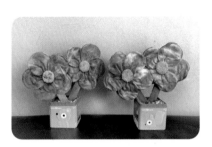

6 잘 말린 꽃에 아이스크림 막대를 연결해서 꽃줄기를 표현해요.

연령별 놀이 방법

4-5세
아이가 물감 물을 많이 뿌려 물이 흥건해지면 키친타월을 이용하여 물을 닦아 줘요.

6-7세
• 아이가 만든 꽃을 종이 접시나 캔버스에 붙이고 그림을 그려 배경을 꾸며요.
• 엄마가 미리 화장솜 꽃을 만들어서 제공하지 않고 아이가 화장솜을 먼저 물들인 후에 다 말린 화장솜으로 꽃 모양을 만들어 볼 수 있어요.

또또엄마의 꿀팁

• 화장솜 꽃을 활용해 꽃 가게 역할놀이로 확장해요.
• 실에 연결해 갈런드로 활용하거나 모빌로 만들어서 장식해 볼 수 있어요.
• 꽃병이나 안 쓰는 컵에 꽂아서 인테리어 소품으로 활용해 보세요. 아이의 성취감이 올라갑니다.

입체 스테고 사우루스 만들기

난이도 ★★★

엄마랑 함께 놀았어요

공룡은 아이들에게 가장 인기 있는 동물 중 하나죠. 아이와 여러 공룡들의 특성에 대해 이야기해 보고, 알록달록 멋진 공룡도 직접 만들어 봐요. 박스를 활용해 서 있는 스테고사우루스를 만들 수 있어요. 소근육 발달에 도움을 주는 점토 드로잉 기법으로, 점토를 공룡 도안에 쓱쓱 문질러 색을 표현하면 된답니다. 풀이나 테이프를 사용하지 않아도 박스에 점토가 잘 달라붙기 때문에 아이도 어려워하지 않고 재미있게 할 수 있는 놀이예요. 점토로 색을 다 표현한 후에 골판과 다리를 끼우면 입체 스테고사우루스 완성! 집에 있는 공룡 인형과 같이 역할놀이에도 활용할 수 있어서 일석이조랍니다.

 준비물 　☐ 입체 공룡 도안　☐ 박스　☐ 칼⚠️　☐ 점토　☐ 눈 스티커　☐ 테이프

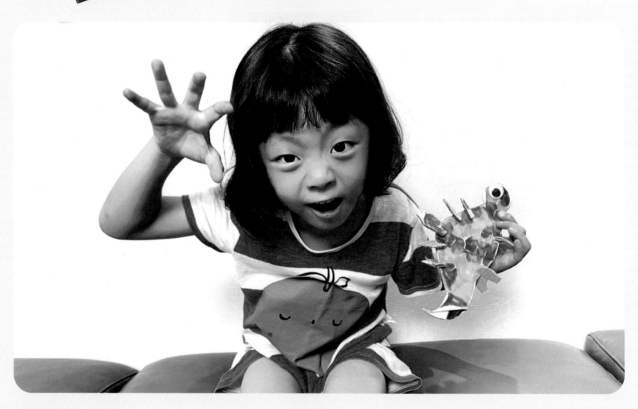

놀이의 교육적 효과
누리과정 연계

신체운동/건강
신체활동 즐기기 - 신체 움직임을 조절한다.

예술경험
창의적으로 표현하기 - 극 놀이로 경험이나 이야기를 표현한다.

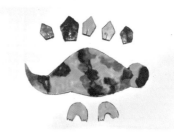

1 헤지원 홈페이지에서 내려받은 입체 공룡 도안을 테이프로 박스에 살짝 고정시키고 칼⚠️로 따라 오려요.

2 여러 가지 색의 점토를 조금씩 뜯어서 공룡 모양으로 오려 낸 박스에 문지르며 색을 입혀요.

👶 이건 공룡의 몸통이야. (골판을 보여주며) 이건 뭘까?

🧒 스테고사우루스 골판이지? 골판이 다섯 개 있는 공룡이네!?

3 골판과 다리를 몸통에 끼워 공룡을 완성해요.

👶 이제 몸통에 골판을 연결해 볼까? 다리도 연결해 보자.

🧒 우와 공룡 인형이 되었네!

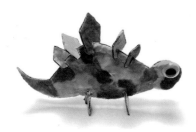

4 눈 스티커를 붙여서 완성해요.

🧒 스테고사우루스가 알록달록 너무 예쁘다!

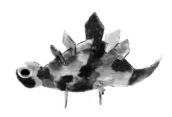

또또엄마의
꿀팁

스테고사우루스의 골판을 끼워 넣을 때 흔들릴 수 있는데 점토가 마르고 나면 잘 고정돼요. 아이가 만든 것을 바로 가지고 놀고 싶어 한다면, 글루건으로 붙여서 단단하게 고정해 주세요.

연령별 놀이 방법

4-5세
엄마와 함께 점토를 뜯어 동그랗게 만드는 놀이를 해요. (점토를 뜯어 손바닥에 올리고 양손으로 동글동글 문지르기) 동그란 점토를 많이 만들어 놓은 다음에 도안에 올리고 문질러 봐요.

6-7세
티라노사우루스, 브라키오사우루스 등 여러 공룡들의 특징을 살펴보고 특징에 맞게 여러 공룡들을 만들어 봐요.

Spring

17

난이도 ★★

점토 나무

엄마랑 함께
놀았어요

또또와 봄에 제주도에서 벚꽃을 실컷 보고 와서 만들었던 점토 벚꽃나무 그림이에요.
벚꽃나무의 꽃잎을 물감이나 색연필이 아닌 점토를 사용해서 표현하니 더 흥미로워했답니다. 점토를
손바닥으로 동글동글 굴리고 손으로 꾹꾹 누르며 소근육이 발달되는 것은 물론이고, 엄마와 봄에 함께
벚꽃을 보았던 경험을 이야기하며 계절의 변화에 대해 느껴 볼 수 있는 놀이예요.

 준비물 ☐ 나무 도안 ☐ 다양한 색의 점토 ☐ 종이나 캔버스

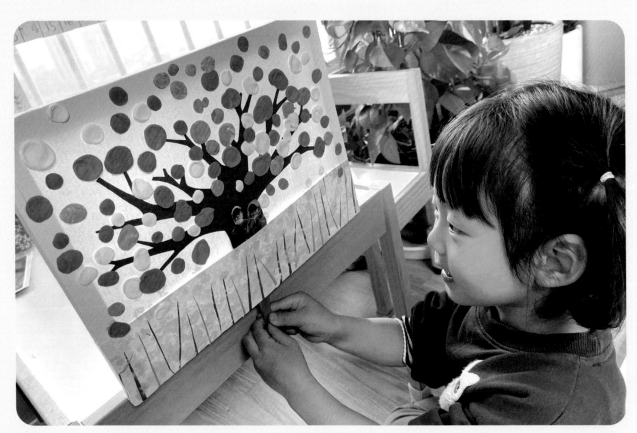

놀이의 교육적 효과
누리과정 연계

의사소통
듣기와 말하기 - 자신의 경험, 느낌 생각을 말한다.

사회관계
더불어 생활하기 - 가족의 의미를 알고 화목하게 지낸다.

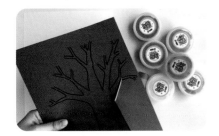

1 혜지원 홈페이지에서 내려받아 출력한 나무 도안을 오려서 종이나 캔버스에 붙여요.

* 손그림으로 나무를 그려도 돼요.

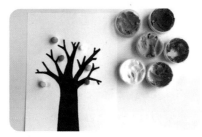

2 여러 가지 색의 점토를 손톱만큼씩 뜯어 내어 굴려서 동그란 모양으로 만들어요.

😊 점토를 조금씩 떼어 볼까? 손바닥에 점토를 올리고 동글동글 동그랗게 만들어 보자!

😊 나무에 열매가 열린 것 같네!

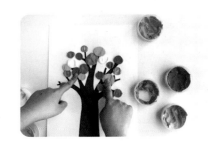

3 나무 도안을 붙인 종이에 동그란 점토를 올려놓고 손가락으로 꾹 눌러 벚꽃 잎을 표현해요.

😊 손으로 꾸욱~ 눌러 볼까? 우와 손으로 누르니 어떻게 되었어?

😊 동글동글 꽃잎 같아.

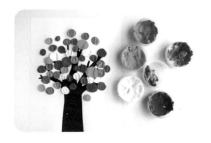

4 여러 가지 색의 점토를 활용하여 나무를 완성해요.

또또엄마의
꿀팁

- 점토를 동그랗게 만들지 않고 뜯어서 손으로 눌러 붙이기, 점토를 올려놓고 문지르기 등 여러 가지 방법으로 표현하면 다른 느낌의 점토 나무가 돼요.
- 시중에 판매되는 점토류 대부분이 풀이나 목공 본드를 활용하지 않아도 종이나 캔버스에 잘 달라붙어요.

연령별 놀이 방법

4-5세
- 종이에 아이 손을 대고 그려서 나무 기둥을 표현해 봐요.
- 아이가 점토를 동그랗게 만들고 손으로 눌러서 표현하는 과정에서 동글동글, 꾹꾹 등의 의성어 의태어를 사용하면 아이의 언어발달에도 도움이 돼요.

6-7세
- 색깔별로 점토의 개수를 정해서 만들어 보거나 엄마와 색깔을 나누어서 만들어 보는 등 게임처럼 놀이해요.
- 아이의 사진을 출력 후 나무젓가락에 붙여 막대 인형을 만들고 만든 벚꽃나무를 배경판 삼아 이야기를 만들어 보는 놀이로 확장해 봐요.

쭈욱 길어지는 코인티슈 애벌레

난이도 ★★

엄마랑 함께
놀았어요

물을 흡수하면 쭉쭉 길어지는 코인티슈는 아이들의 상상력과 호기심을 자극하기 너무 좋은 미술 재료에요. 색을 칠한 코인티슈를 규칙성 있게 배열해서 붙이며 패턴 놀이로도 즐길 수 있고, 사인펜으로 색을 입혀서 물을 뿌렸을 때 나오는 물감의 번짐과 문양을 관찰할 수 있어요. 물이 묻으면 꿈틀꿈틀 움직이며 커지는 애벌레를 보면서 또또는 깔깔거리며 재미있어했답니다.

 준비물 ☐ 코인티슈 ☐ 사인펜 ☐ 글루건 ⚠ ☐ 물 ☐ 스포이트 또는 약병 ☐ 트레이 ☐ 눈 스티커

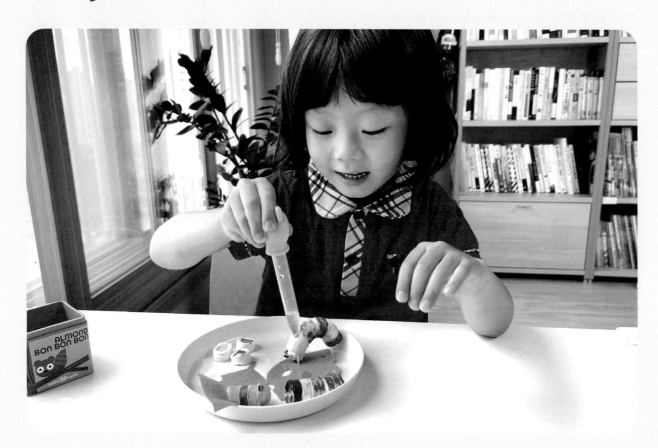

놀이의 교육적 효과
누리과정 연계

자연탐구

생활 속에서 탐구하기 - 주변에서 반복되는 규칙을 찾는다.
탐구과정 즐기기 - 궁금한 것을 탐구하는 과정에 즐겁게 참여한다.

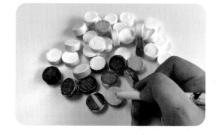 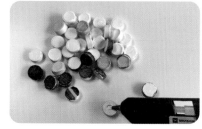 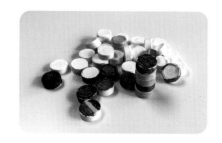

1 코인티슈를 사인펜으로 색칠해요.

*수성 사인펜으로 색을 칠해야 색이 번지는 현상까지 함께 관찰할 수 있어요.

🧒 동글동글 코인티슈에 사인펜으로 그림도 그려 보고 색도 칠해 볼까?

🧒 이건 노란색으로 칠하고, 이건 무지개색 으로 칠할래.

2 글루건⚠을 이용하여 코인티슈를 연결해요.

🧒 몇 개씩 연결해 볼까?

🧒 4개씩 연결해 볼래. 더 길게도 붙여 볼까? 뱀처럼 길게~

3 눈 스티커를 붙여서 애벌레를 만 들어요.

*눈 스티커가 없는 경우 번지지 않는 유성 펜을 이용해 눈을 그릴 수 있어요.

🧒 애벌레 같아. 뱀 같기도 하다.

4 물을 뿌려서 꿈틀꿈틀 움직이는 애벌레를 관찰해요.

🧒 예쁘게 색칠한 애벌레에 물을 뿌려 볼까?

🧒 애벌레가 엄청 커졌어! 길어졌어.

연령별 놀이 방법

4-5세
• 글루건으로 미리 연결한 코인티슈에 색을 칠해서 물을 뿌려도 좋아요.

• 아이가 색을 칠하는 것에 관심이 없다면 물감 물을 뿌려서 색을 만들어 봐요.

6-7세
• 코인티슈에 그림을 그려 넣은 후 물을 뿌려 그림이 어떻게 변하는지 관찰 할 수 있어요.

• 유성 사인펜과 수성 사인펜으로 색을 입힌 다음에 물을 뿌려서 두 가지의 다른 점을 알아보아요.

또또엄마의 **꿀팁**

• 놀이 전에 개수 세어 보기, 높이 쌓 기, 물 안에 넣어 보기 등으로 코인 티슈를 가지고 자유롭게 놀아요.

• 아이가 색칠한 코인티슈를 연결하지 않고 그 위에 물을 부어 봐요. 놀이 후에 코인티슈를 잘 말려 나비 등을 만드는 재료로 활용할 수 있어요.

Spring 19

찹쌀 반죽으로 화전 만들기

난이도 ★★

엄마랑 함께 놀았어요

봄이 되면 활짝 피어나는 꽃들을 보면서, 또또에게 먹을 수 있는 꽃도 있다고 알려 주고 싶었어요. 그래서 식용 꽃을 구매해 또또와 함께 화전을 만들어 보았어요. 찹쌀가루를 주물주물 반죽해 보고 조금씩 잘라 동글동글하게 빚은 뒤 꽃을 꾸욱 눌러 부치면 완성이에요. <u>놀이 전에 봄에 피는 꽃들을 이야기해 보고, 어떤 꽃이 먹을 수 있는 꽃인지 알려 주세요.</u> 또또는 밀가루 반죽과는 또 다른 느낌의 찹쌀 반죽 촉감을 재미있어했어요. 알록달록 예쁜 꽃을 먹을 수 있다고 하니 신기해했답니다. 조청을 듬뿍 발라 먹으면 정말 맛있어요. 아이와 함께 특별한 간식을 만들어서 드셔 보세요.

 준비물 　☐ 반죽용 볼　☐ 찹쌀가루　☐ 뜨거운 물 ⚠　☐ 식용 꽃　☐ 프라이팬　☐ 빵칼　☐ 조청이나 꿀

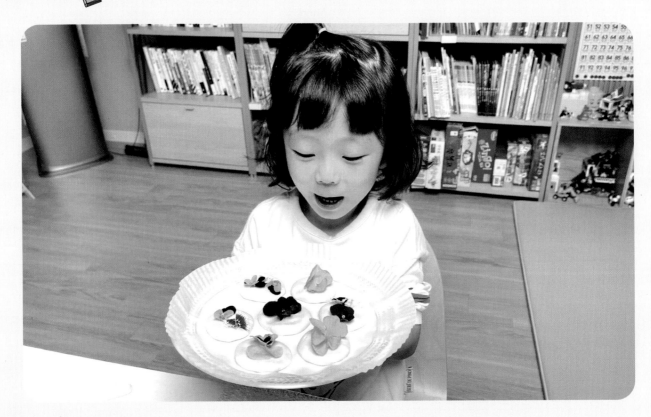

놀이의 교육적 효과
누리과정 연계

예술경험

아름다움 찾아보기 - 자연과 생활에서 아름다움을 느끼고 즐긴다.

자연탐구

자연과 더불어 살기 - 주변의 동식물에 관심을 가진다.

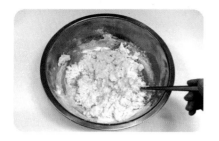

1 찹쌀가루를 그릇에 넣고 뜨거운 물⚠을 조금씩 넣어 가며 익반죽해요.

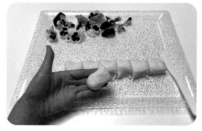

2 반죽을 길게 만들어서 조금씩 잘라 내요.

👩 이제 화전을 만들 반죽을 조금씩 떼어 낼 거야. 또또가 빵칼로 반죽을 잘라 볼까?

🧒 반죽이 일곱 개가 되었네!

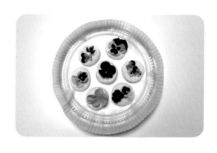

3 동그란 모양으로 굴린 후 눌러 꽃을 올려요.

👩 동글동글 동그란 모양으로 만들어 보자.

🧒 반죽이 작은 공 같아.

👩 꾸욱 눌러서 납작하게 만들어 볼까? 또또는 어떤 꽃을 올리고 싶어?

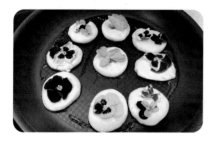

4 프라이팬에 기름을 두르고 노릇하게 구워요.

⚠ 팬이 뜨거우니 주의해 주세요.

👩 이제 지글지글 화전을 구워 보자.

🧒 꽃이 좀 작아진 것 같아. 꽃 색깔이 변했어.

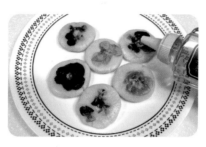

5 화전에 꿀이나 조청을 펴 바르고 맛있게 먹어요.

👩 더 맛있어지도록 꿀을 화전 위에 발라 볼까?

🧒 너무 맛있겠다. 꽃은 무슨 맛일까?

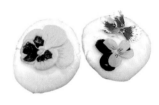

 연령별 놀이 방법

4-5세
점토 위에 조화 또는 종이로 만든 꽃을 올려 화전 만들기 놀이를 해 보고 역할놀이에 활용해 본 후 엄마와 찹쌀 반죽으로 진짜 화전을 만들면 아이가 좀 더 익숙해서 즐겁게 화전을 만들 수 있어요.

6-7세
• 남은 식용 꽃을 샐러드나 샌드위치 등에 넣어 다른 요리로 활용해 봐요.
• 화전을 만들 때, 동그란 모양이 아닌 아이가 원하는 창의적인 모양의 화전을 만들 수 있게 해 줘요.

 또또엄마의 꿀팁

• 우리가 주변에서 볼 수 있는 꽃 중에 먹을 수 있는 꽃은 진달래꽃, 국화, 아카시아꽃, 동백꽃, 호박꽃, 매화, 복숭아꽃, 살구꽃 등이 있다고 해요.
• 프라이팬을 사용해서 화전을 구울 때는 화상의 위험이 있으므로 반드시 엄마와 함께 하거나 엄마가 만드는 것을 옆에서 볼 수 있게 해 주세요.

쿵쿵, 청경채 도장 찍기

난이도 ★★

엄마랑 함께
놓았어요

청경채 밑동을 자르면 단면이 예쁜 꽃 모양 같아요. 잘라 낸 청경채 밑동의 모양을 관찰해 봐요. 요리 후 잘라 낸 청경채는 버리지 말고 물감 놀이에 활용하면 간단하면서도 예쁜 작품을 만들어 낼 수 있답니다. 물감을 묻힌 청경채를 종이에 쿵쿵 찍으면 나오는 여러 가지 모양을 관찰하며 엄마와 이야기도 나누어 보고 다 찍은 종이는 가위로 오려서 에바 알머슨의 작품을 재구성해 봐요.

 준비물 ☐ 도화지 여러 장 ☐ 에바 알머슨의 작품 스케치 ☐ 물감 ☐ 접시 ☐ 가위 ☐ 풀이나 양면테이프

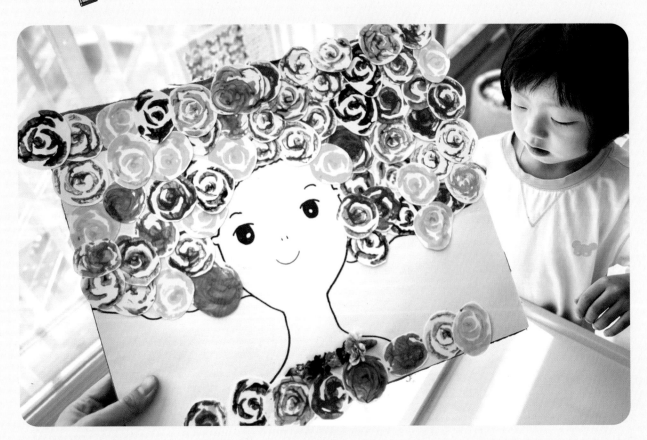

놀이의 교육적 효과
누리과정 연계

예술경험

예술 감상하기 - 다양한 예술을 감상하며 상상하기를 즐긴다.
창의적으로 표현하기 - 다양한 미술 재료와 도구로 자신의 생각과 느낌을 표현한다.

신체운동/건강

신체 활동 즐기기 - 신체 움직임을 조절한다.

1 청경채의 밑동을 잘라서 준비해요.

🧒 청경채를 칼로 잘랐더니 이런 모양이 나왔네? 어떤 모양 같아? 한번 만져 볼까?

👧 동글동글 달팽이 같기도 하고 꽃 같기도 하다!

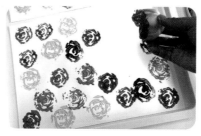

2 접시에 짜 둔 물감을 묻혀서 도화지에 자유롭게 찍어 봐요.

🧒 여기에 물감을 묻혀서 찍으면 어떤 모양이 나올까?

👧 내가 찍어 볼래!

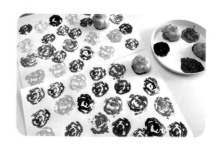

3 아이가 찍고 싶은 만큼 충분히 도장을 찍을 수 있도록 도화지를 제공해 주고 물감을 잘 말려요.

🧒 동글동글 예쁜 모양이 찍혀 나오네.

👧 종이가 꽃밭이 된 것 같아. 더 많이 찍어 볼래.

4 가위를 사용해 청경채 모양대로 오려요.

🧒 가위로 오려 볼까? 혼자 오릴 수 있겠니?

👧 어려운 부분은 엄마가 도와줘.

5 그림 속 사람의 머리 부분에 풀이나 양면테이프를 붙이고 오린 꽃 모양 종이를 붙여요.

🧒 (얼굴 그림을 보여 주며) 우리가 오린 종이로 이 그림을 꾸며 보자.

연령별 놀이 방법

4-5세
- 아이가 도장을 자유롭게 많이 찍을 수 있도록 도화지를 여러 장 준비하거나 큰 종이를 준비해요.
- 아이가 도장을 찍을 때 '쿵쿵', '꾸욱~' 등의 의성어, 의태어를 많이 사용해 주세요.

6-7세
에바 알머슨 작품을 보여 주고 오려 낸 꽃 모양 종이 이외에 꾸미고 싶은 재료를 선택해서 표현할 수 있어요.

 또또엄마의 꿀팁

- 에바 알머슨은 행복을 그리는 화가라고 불리는 스페인 화가예요. 이 놀이는 에바 알머슨의 <활짝 핀 꽃> 작품을 재구성해 보는 놀이예요. 에바 알머슨의 다양한 작품을 아이와 감상해 봐요.
- 청경채뿐 아니라 파프리카, 브로콜리, 양배추 등의 다양한 채소를 활용해 도장 찍기 놀이를 해 봐요.

키친타월 물들이기

난이도 ★

엄마랑 함께
놀았어요

아이와의 물감 놀이가 어렵게 느껴진다면 키친타월 몇 장으로 엄마도 아이도 쉽고 간단하게 물감 놀이를 즐길 수 있어요. 여러 색깔의 물감을 마음껏 뿌려도 색이 예쁘게 혼합되어, 눈도 즐거워진답니다. 키친타월에 물감을 뿌리면 어떻게 될지 예상해 보고, 키친타월 위에 물감을 뿌려요. 물감이 마르면서 색이 은은하게 변하니, 다 마른 키친타월은 아이의 상상력으로 예쁜 미술 작품을 만드는 데 활용해 봐요.

 준비물 □ 트레이 □ 키친타월 □ 물감 □ 물통 □ 스포이트 또는 약병 □ 풀 □ 솜공이나 리본 등의 꾸미기 재료

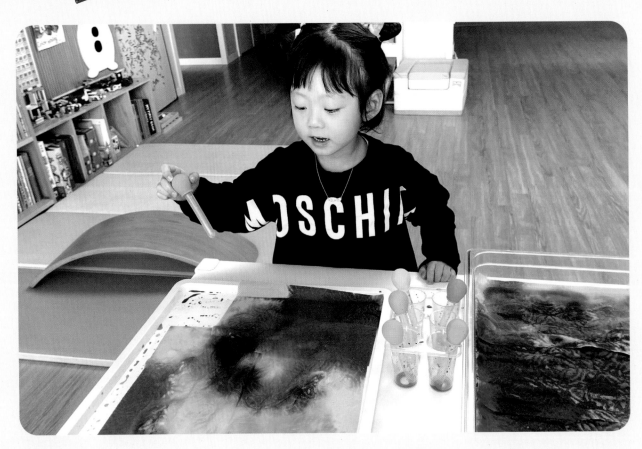

놀이의 교육적 효과
 누리과정 연계

예술경험

창의적으로 표현하기 - 다양한 미술 재료와 도구로 자신의 생각과 느낌을 표현한다.

1 물감 물을 만들어요.

👦 키친타월을 물들여 볼 건데 어떤 색깔 물감 물을 만들어 볼까?

2 키친타월 위에 물감을 자유롭게 뿌려 색이 퍼져 나가는 것을 관찰해요.

👦 또또가 물들이고 싶은 색을 뿌려 볼까? 빨간색 옆에는 노란색 물감을 뿌렸네?

👧 노랑이랑 빨강이 만났더니 주황이 되었어!

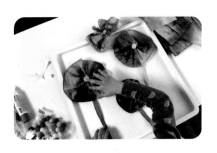

3 다 마른 키친타월을 이용해 꽃과 나비를 만들어요.

👦 우리가 물감 놀이한 키친타월이 다 말랐네

👧 색깔이 무지개 같아. 우리 이 키친타월로 뭘 만들어 볼까?

 연령별 놀이 방법 ·······························

4-5세
• 색을 물들이는 것 자체가 너무 재미있는 미술놀이이므로 키친타월을 넉넉하게 준비해 마음껏 물감 놀이를 할 수 있게 해 주세요.
• 아이가 만들기를 어려워 하는 경우, 잘 말린 키친타월을 구기거나 오리거나 찢은 뒤 스케치북에 자유롭게 붙여 그림으로 꾸미는 놀이로 확장해요.

6-7세
키친타월로 꽃 만드는 방법
키친타월을 부채접기 한 다음 양면테이프로 연결해서 꽃 모양을 만들어요.

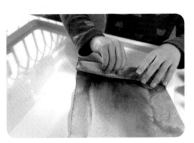 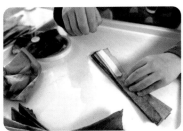

 또또엄마의 **꿀팁**

• 다 물들인 키친타월은 트레이 위에 말려 두면 하루 정도면 다 말라요.
• 물감이 진하게 발색 되어도 다 마르면 조금 연해지니 원하는 발색의 정도에 따라 물감 물의 농도를 결정해요.

난이도 ★★★

파스타 면 놀이

파스타 면은 형태와 색깔이 다양하고 단단해 여러 가지 놀이에 활용할 수 있어요. 긴 파스타 면을 부러뜨리고, 트레이에 떨어뜨려 소리도 들어 보면서 파스타 면을 다양하게 탐색해 봐요. 삶아서 사용하면 또 다른 촉감을 느낄 수 있으며 놀이를 하면서 먹을 수도 있어서 아주 어린 아이들부터 놀이할 수 있답니다.

특히 삶은 파스타 면을 싹뚝싹뚝 가위로 자르는 것은 종이를 반듯하게 오리는 것보다 쉽기 때문에 가위 사용이 아직 서툰 아이들이 가위질을 연습하며 소근육을 발달시키기 좋아요.

 준비물 □ 여러 종류의 파스타 면 □ 식용 색소 □ 트레이 □ 유아용 가위 □ 집게 □ 다양한 놀이용 그릇
□ 식용유 □ 소금

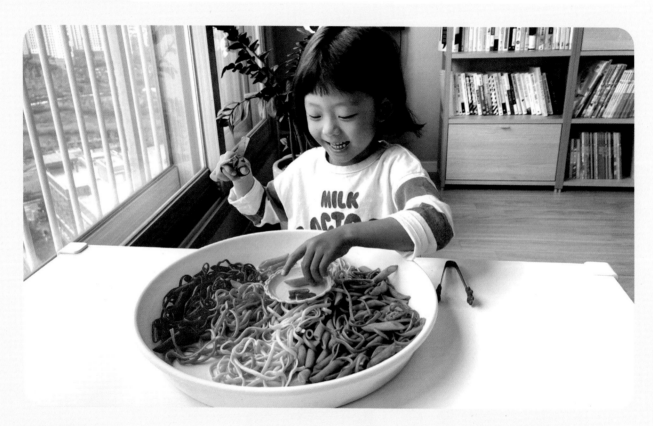

놀이의 교육적 효과
누리과정 연계

신체운동/건강

신체활동 즐기기 - 신체 움직임을 조절한다.

의사소통

듣기와 말하기 - 자신의 경험, 느낌, 생각을 말한다.

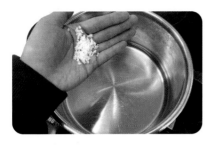

1 냄비에 물과 소금 한 스푼을 넣고 끓여요.

⚠️ 이 과정은 어른이 준비해 주세요.

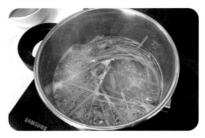

2 물이 끓으면 파스타 면을 넣고 7분~10분 정도 끓여요.

＊파스타 면 포장지에 적힌 익힘 시간을 참고해 주세요.

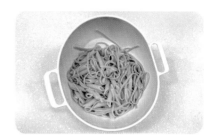

3 잘 익은 면을 체에 넣고 찬물로 헹궈요.

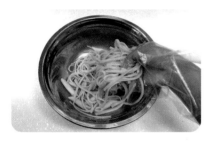

4 식용유 1티스푼, 색소 1~2방울을 넣고 잘 섞어 파스타 면에 색을 입혀요.

5 놀이용 그릇, 집게, 유아용 가위 등을 준비하고 자유롭게 놀이해요.

🧒 컵에 담아 볼까? 우리 가위로 잘라 보자.

🧒 내가 맛있는 요리를 해 줄게. 음식 나왔습니다. 맛있게 드세요.

🧒 와~ 잘 먹겠습니다~

 연령별 놀이 방법

4-5세

가위질을 연습하기 좋은 놀이예요. 엄마가 먼저 가위로 자르는 것을 보여 주며 면을 작게 자를 수 있도록 유도해요.

6-7세

지퍼백 여러 개에 면을 담아 주면 아이가 원하는 색소를 떨어뜨려 직접 색을 입힐 수 있어요.

 또또엄마의 꿀팁

소꿉놀이나 가게 놀이로 활용해도 재미있고, 곤충이나 공룡 등의 피규어를 활용해서 스몰월드 놀이로 확장해도 좋아요.

팡팡! 물감 풍선 터뜨리기

난이도 ★

엄마랑 함께 놀았어요

'물감을 넣은 풍선을 터뜨리면 어떻게 될까?' 상상해 보며 재미있게 할 수 있는 미술놀이를 소개해요. 풍선을 불고 물감을 넣으며 물감을 넣은 풍선이 터지면 어떤 모양이 나타날지 이야기해 봐요. 풍선이 터질 때마다 물감이 종이에 퍼지는 방향이나 모양이 다르게 표현되기 때문에 여러 번 반복해서 놀이해도 참 재미있답니다. 흔들흔들 물감이 든 풍선을 흔들어 보고, 풍선을 터뜨리는 것만으로도 아이가 매우 즐거워하는 물감 풍선 터뜨리기 놀이! 맑은 날 실외에서 한다면 더 즐겁게 놀이해 볼 수 있을 거예요.

 준비물 ☐ 상자 ☐ 종이 ☐ 물풍선 ☐ 물감 ☐ 손 펌프 ☐ 송곳이나 꼬치 ☐ 테이프

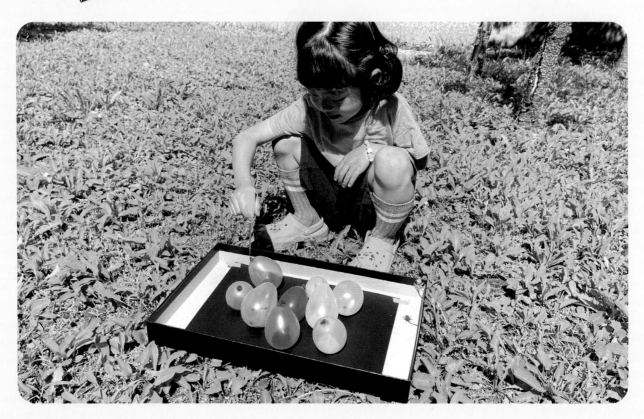

놀이의 교육적 효과
누리과정 연계

신체운동/건강

신체활동 즐기기 - 신체를 인식하고 움직인다.

예술경험

예술 감상하기 - 다양한 예술을 감상하며 상상하기를 즐긴다.

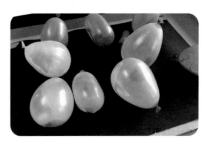

1 큰 상자에 종이를 테이프로 고정해서 붙여요.

2 물풍선에 손 펌프로 공기를 조금 넣어 준 후 물감을 짜 넣고 매듭을 지어요.

3 종이 위에 물감이 든 풍선을 올려 놓아요.

 풍선을 터뜨리면 어떻게 될 것 같아? 또또가 풍선을 종이 위에 올려 볼까?

 풍선을 터뜨리면 물감이 날아갈 것 같은데?

4 바늘이나 송곳을 이용해 풍선을 터뜨려 물감이 자유롭게 퍼지도록 표현해요.

 이것 좀 봐, 불꽃이 터지는 것 같아!

또또엄마의 꿀팁

• 물감이 옷이나 바닥에 튈 수 있으니 실외 또는 욕실에서 놀이하면 좋아요.
• 송곳보다 바늘을 사용할 때 풍선이 더 잘 터져요. 스티로폼이나 백업에 바늘을 꽂아 사용하면 안전하게 사용할 수 있어요.

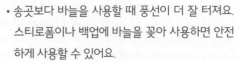
연령별 놀이 방법

4-5세
실외에서 커다란 전지를 붙여 놓고 놀이하는 것도 좋아요.

6-7세
풍선을 터뜨려 나온 물감의 형태를 보면서 작품의 이름을 지어 종이 아래쪽에 써 봐요.

행복한 개미 가족
- 밀가루 점토

난이도 ★★★

봄이 되면 산책할 때 제일 많이 보이는 곤충이 개미예요. 개미는 어디에서 살까? 개미집은 어떤 모습일까? 궁금해하는 또또와 함께 개미 관련 그림책을 본 후에 밀가루 반죽으로 개미집을 만들었어요. 조물조물 반죽을 하고 반죽에 색을 입혀 알을 낳는 방, 먹이를 모아 두는 방을 만들어 보며 눈이 반짝이는 또또였답니다. 시중에 판매되는 점토를 이용해 개미집을 만들어도 좋지만 아이와 함께 밀가루로 점토를 만들면서 아이의 오감을 발달시켜줄 수 있답니다.

 준비물 　☐ 트레이 　☐ 반죽용 볼 　☐ 밀가루 　☐ 물 　☐ 소금 　☐ 식용유 　☐ 물감 또는 색소
　☐ 개미 피규어 　☐ 곤충 피규어 　☐ 돌멩이 　☐ 나뭇잎, 나뭇가지 등의 자연물 　☐ 놀이용 숟가락

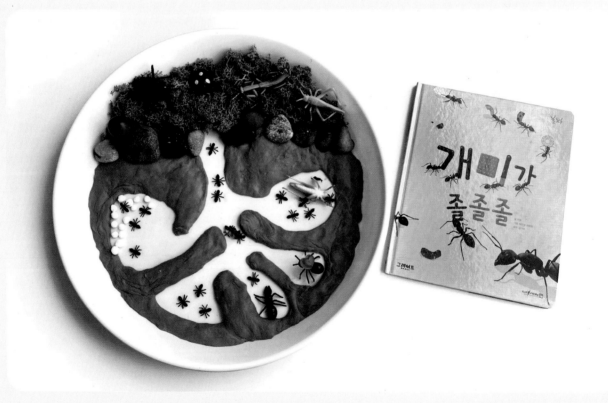

놀이의 교육적 효과
누리과정 연계

자연탐구

자연과 더불어 살기 - 주변의 동식물에 관심을 가진다.

의사소통

듣기와 말하기 - 자신의 경험, 느낌, 생각을 말한다.

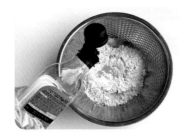

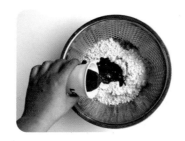

1 밀가루 2컵, 소금 1티스푼, 식용유 1스푼을 넣고 섞어요.

🫥 여기 그릇에 재료를 다 넣고 섞어 볼까? 이건 밀가루야. 만지면 어떤 느낌이야?

2 물감 물을 부어서 밀가루에 색을 입혀요.

🫥 개미집을 어떤 색으로 만들고 싶어?

🫥 개미는 땅속에 사니까 흙색으로 만들어 볼래.

3 손으로 조물조물 반죽해요.

🫥 숟가락으로 섞어 볼까? 이제 엄마랑 손으로 조물조물 해 보자.

🫥 엄마 점점 클레이처럼 되고 있어.

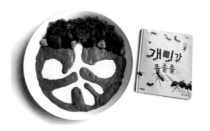

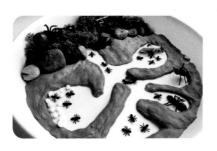

4 개미 그림책을 보면서, 밀가루 점토로 개미집을 만들어요.

🫥 개미집에 어떤 방을 만들어 볼까?

🫥 알을 낳는 방이랑 먹이를 모아 두는 곳도 있어야 돼. 여기는 화장실이라고 하자.

5 개미, 곤충 피규어를 놓아 자유롭게 놀아요.

🫥 개미집 완성! 이제 개미들한테 집을 소개해 줄래.

 연령별 놀이 방법

4-5세
반죽을 만들 때는 아이가 직접 재료를 넣으면서 탐색할 수 있도록 그릇에 정량을 담아서 제공해요.

6-7세
아이가 좋아하는 곤충이 있다면 그 곤충에 관련된 놀이로 바꿔서 활용할 수 있어요. (예) 벌, 애벌레 등

또또엄마의 **꿀팁**

• 아이와 만든 점토 개미집을 실외로 가지고 나가서 실제 개미를 넣어 관찰하면 아이가 무척 재미있어해요.

• 남은 반죽은 밀폐 용기에 담아 냉장 보관하면 3~4일 정도 더 활용할 수 있어요.

• 개미집을 구성할 때 트레이에 수성 펜으로 방을 먼저 그린 후 점토를 붙이면 더 쉽게 만들 수 있어요.

보글보글 구출 대작전

난이도 ★★

엄마랑 함께 놀았어요

베이킹소다와 구연산 물이 만났을 때 생기는 화학 반응을 이용한 보글보글 놀이는 집에 있는 재료를 활용한 간단한 놀이지만 아이들은 무척이나 재미있어해요. 피규어를 베이킹소다 반죽 속에 꼭꼭 감추고 구연산 물을 뿌려 구출해 봐요. 아이가 좋아할 만한 이야기로 놀이 흥미를 유도해 주면 자연스럽게 이야기를 만들며 스몰월드 놀이로 확장될 수 있답니다.

 준비물 ☐ 반죽용 볼 ☐ 베이킹소다 5컵 ⚠ ☐ 물 ☐ 컵 ☐ 구연산 5숟가락 ⚠ ☐ 물감
☐ 트레이 ☐ 스포이트 또는 약병 ☐ 피규어 ☐ 어린이용 위생장갑

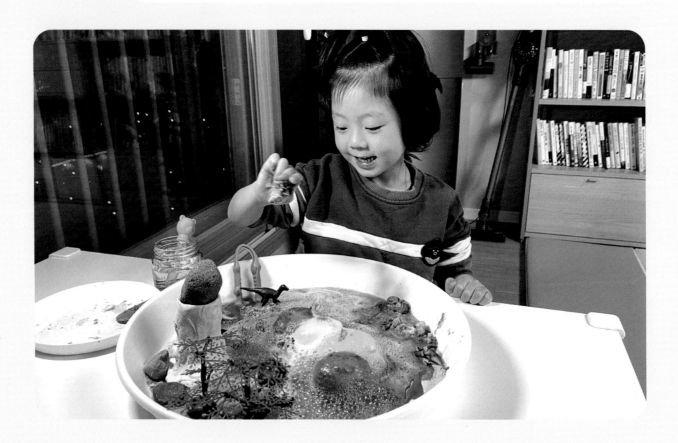

 놀이의 교육적 효과
누리과정 연계

의사소통
책과 이야기 즐기기 - 말놀이와 이야기 짓기를 즐긴다.

자연탐구
생활 속에서 탐구하기 - 물체의 특성과 변화를 여러 가지 방법으로 탐색한다.

놀이 방법

1 베이킹소다 위에 물감을 짜 넣고 손으로 조물조물 섞어요.

- 조물조물 문질러서 색을 만들어 보자. 조물조물, 꾹꾹~
- 우와, 색이 점점 바뀌네.

2 물을 조금씩 넣으며 손으로 꽉 쥐었을 때 뭉쳐질 정도로 반죽해요.

- 엄마가 물을 조금씩 뿌려 줄 테니 손으로 꾹꾹 눌러 공 모양으로 만들어 볼까?
- 엄마, 이것 봐! 꾹 누르면 이렇게 부서져.

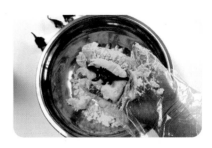

3 반죽 안에 피규어 하나를 넣고 동그랗게 뭉쳐서 알 모양으로 만들어요.

- 살려 주세요! 공룡이 여기 갇혔나 봐~
- 여기 꼬리가 보이는데? 안킬로사우루스인가 봐. 얼른 구해 주자!

4 물 한 컵에 구연산 5 숟가락을 넣고 녹여요.

- 공룡을 구출해 줄 마법의 물을 만들어 볼 거야.
- 안킬로야 조금만 기다려. 금방 구해 줄게.

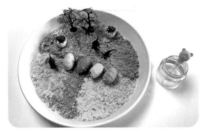

5 놀이에 사용할 소품들로 트레이를 꾸미고, 알 모양 베이킹소다 반죽을 그 위에 놓아요.

- 우리 공룡들을 어떤 방법으로 구출해 줄까? 우리 여기 이 물(구연산 물)을 뿌려 볼까?

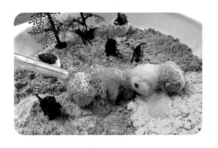

6 구연산 물을 반죽 위에 뿌리며 반죽 속 피규어를 구출해요.

⚠ 맨손으로 만지지 말고 어린이용 위생 장갑을 사용하거나 도구를 활용해요.

- 보글보글 거품이 나고 있어. 다리가 보인다! 얼른 꺼내 줄게.

 연령별 놀이 방법

4-5세
- 스포이트 사용이 어려운 아이들은 약병을 이용해요.
- 여러 번 구연산 물을 뿌려 피규어를 꺼내는 것이 어렵다면, 구연산 물에 반죽을 넣는 놀이로 변경해 봐요.

6-7세
소품들을 활용하여 트레이에 직접 스몰월드를 꾸며요. 아이만의 스토리로 놀이가 더 풍성해진답니다.

 또또엄마의 꿀팁

- 구연산 물은 놀이 전에 충분히 만들어 놓고 아이가 필요할 때마다 조금씩 컵에 덜어서 사용할 수 있게 해요.
- 화학 반응을 이용한 놀이이니 거품 반응이 있을 때 손으로 만지지 않도록 놀이 전에 충분히 안내해 주세요.
- '흥미 유도'를 위해 처음에는 엄마가 스토리를 만들어 주지만, 그 이후에는 아이가 주도적으로 이야기를 만들어 갈 수 있도록 엄마는 호응하는 정도로만 관여해 주세요.

PART ② 여름

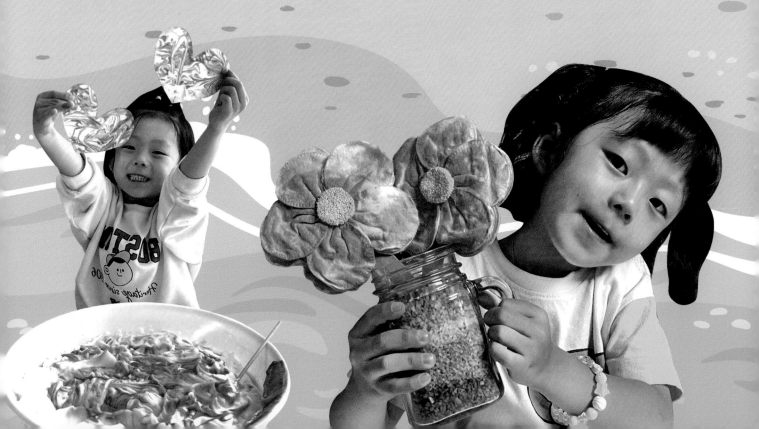

Summer

01

난이도 ★

꽃 얼음

엄마랑 함께
놀았어요

푸릇푸릇 나뭇잎도 들꽃도 예쁘게 피어나는 여름에 또또와 산책하며 얼음 몰드에 꽃을 주워 왔어요. 다양한 꽃들을 보며 새로운 꽃의 이름도 배우고, 좋아하는 꽃을 이야기해 보기도 했답니다. 주워 온 꽃을 잘 씻어 몰드에 다시 넣고 물을 부어 냉동실에 얼리면 예쁜 꽃 얼음이 되는데, 얼음 위에 물을 뿌려서 얼음을 녹이거나 소금을 뿌려서 구멍이 뿅뿅 뚫리는 것을 관찰하는 재미가 있어요. 야외로 꽃 얼음을 갖고 나가서 놀이해도 시원하고 참 예쁜 여름 놀이가 될 거예요.

 준비물 ☐ 얼음 몰드 또는 떠먹는 요구르트 통 ☐ 물 ☐ 물감 ☐ 주워 온 잎과 꽃 ☐ 스포이트 ☐ 소금 ☐ 물통

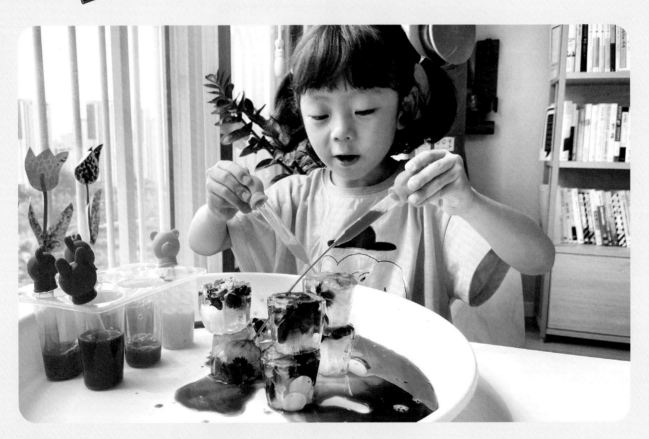

놀이의 교육적 효과
누리과정 연계

자연탐구

생활 속에서 탐구하기 - 물체의 특성과 변화를 여러 가지 방법으로 탐색한다.
자연과 더불어 살기 - 날씨와 계절의 변화를 생활과 관련짓는다.

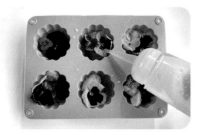

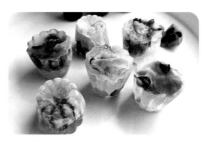

1 주워 온 꽃과 잎을 얼음 몰드나 떠먹는 요구르트 통에 넣고 물을 넣어요.

🙂 산책하면서 이 통에 꽃을 모아 볼까?

😊 여긴 노란색 꽃만 모으고 여기는 작은 꽃만 넣었어!

2 냉동실에 반나절 얼려요.

🙂 냉동실에 얼려 놓은 꽃이 어떻게 되었을까? 한번 열어 볼까?

😊 얼음 안에 꽃이 꽁꽁 갇혔어!

3 트레이에 얼음을 꺼내고 스포이트로 색깔 물을 뿌리며 녹여요.

🙂 예쁜 색깔 물감을 뿌려서 얼음을 녹여 보자. 어떻게 하면 꽃 얼음이 빨리 녹을까?

😊 스포이트 두 개로 물을 뿌려 볼래! 따뜻한 물을 부어 볼까?

 연령별 놀이 방법

4-5세
스포이트로 물을 뿌려 녹이면 녹이는 시간이 오래 걸린다고 느껴 흥미를 잃을 수 있어요. 소금을 준비해 소금을 조금씩 뿌리면서 녹이면 빠르게 녹일 수 있어요.

6-7세
놀이터나 공원에서 친구들과 함께 얼음을 녹여 볼 수 있게 꽃 얼음을 넉넉히 준비해 주고, 다양한 도구들을 활용해 얼음을 깨거나 녹여 봐요.

 또또엄마의 **꿀팁**

• 밝은 색의 색소를 한 방울 타서 얼리면 더 예뻐요.
• 얼음을 얼릴 때 꽃이 물 위로 떠 오를 수 있어요. 그럴 땐, 물을 반만 넣어서 얼린 후 꽃이 얼음에 고정되면 그 위에 물을 더 넣어서 얼려요.
• 형제가 있는 경우 큰 그릇에 꽃을 넣어서 큰 꽃 얼음으로 함께 놀이해 봐요.

난이도 ★ ★

나뭇잎 모빌

엄마랑 함께
놀았어요

산책할 때 또또는 떨어진 자연물들을 모으는 것을 좋아해요. 나뭇잎을 주워서 모으는 과정에서 나뭇잎마다 색과 모양이 다름을 알게 되었고, 잎마다 무늬(잎맥)가 있다는 걸 관찰할 수 있었어요. 그래서 만들게 된 나뭇잎 모빌! 빗으로 물감을 긁으면 나타나는 선이 나뭇잎에 있는 잎맥 같다면서 집중해서 놀이하는 또또였답니다. 예쁘게 잘 말린 뒤 나뭇잎 모양으로 잘라 살랑살랑 바람이 들어오는 창가에 모빌로 장식해 보세요.

 준비물 □트레이 □도화지 □물감 □카드 □빗 □가위 □나뭇가지 □실 □테이프

 놀이의 교육적 효과
누리과정 연계

자연탐구
탐구 과정 즐기기 - 주변 세계와 자연에 대해 지속적으로 호기심을 가진다.

예술경험
아름다움 찾아보기 - 자연과 생활에서 아름다움을 느끼고 즐긴다.

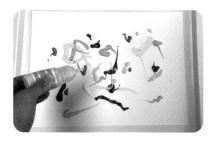

1 여러 가지 색의 물감을 도화지에 짜서 떨어뜨리려요.

- 우리가 지난번 보았던 나뭇잎이 무슨 색이었는지 기억나?
- 노란색도 있었고, 빨간색 그리고 초록색도 있었지.

2 물감을 카드로 긁어 색을 칠해요.

- 오늘은 이 카드로 물감을 칠해 볼 거야.
- 이게 붓이야? 우와, 재밌겠다.

3 빗으로 긁어서 무늬를 만들어요.

- 짠! 이게 뭐게?
- 이건 머리 빗는 빗이잖아.
- 이걸로 쓰윽~긁으면 물감이 어떻게 될까?
- 줄이 생겼어!

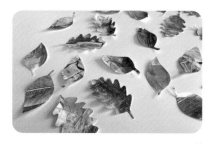

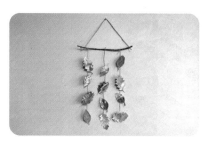

4 물감이 마르면 나뭇잎 모양으로 오려요.

- 나뭇잎 모양으로 오려 볼까?
- 응! 여러 가지 모양의 나뭇잎으로 오려 볼래.

5 나뭇가지에 낚싯줄이나 실을 매달고 오린 나뭇잎을 붙여서 나뭇잎 모빌을 완성해요.

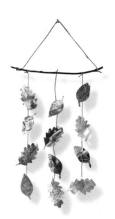

연령별 놀이 방법

4-5세
손의 힘 조절이 아직 어려워 빗으로 물감을 긁을 때 종이가 찢어질 수 있어요. 종이가 찢어지더라도 아이가 긁어내는 과정 자체를 즐기며 놀이할 수 있도록 격려하고 종이를 여러 장 준비해서 놀이해요.

6-7세
실제 나뭇잎을 종이에 대고 따라 그려서 오려요.

또또엄마의 꿀팁

산책하며 주운 나뭇잎에 물감을 칠해서 종이에 찍어 보는 놀이도 함께 해 보세요. 나뭇잎의 잎맥을 좀 더 자세히 관찰할 수 있어요.

Summer 03

빨대로 물고기 가방 고리 만들기

난이도 ★★★

엄마랑 함께 놀았어요

또또가 사용했던 빨대를 버리지 않고 잘 씻어 보관해 놓았다가 가방 고리를 만드는 업사이클링 미술 놀이를 해 봤어요. 놀이 전에 플라스틱 빨대를 색깔, 길이별로 분류해 보고 가위로 오려 봐요. 가위로 빨대를 자르면 퐁퐁! 하고 이리저리로 튕겨져 나가는데, 이 과정만으로도 아이가 누석이나 즐기 위한답니다. 오려 낸 빨대를 모아서 종이 포일 안에 꼭꼭 감추고 다리미로 쓰윽 밀어 주면 알록달록 패턴의 플라스틱 판이 만들어져요. 만들어진 플라스틱 판을 물고기 모양으로 오려서 하나뿐인 가방 고리를 만들어 유치원 가방에 쏘옥 걸어 봐요.

 준비물 ☐ 다양한 색과 굵기의 빨대 ☐ 종이 포일 ☐ 다리미 ⚠ ☐ 가위 ☐ 유성 펜
☐ 가방 고리로 만들 끈 ☐ 송곳 ⚠

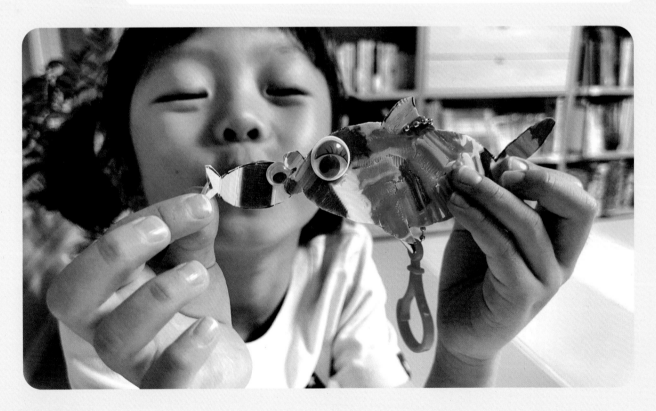

놀이의 교육적 효과

누리과정 연계

신체운동/건강

신체활동 즐기기 - 신체 움직임을 조절한다.

자연탐구

자연과 더불어 살기 - 생명과 자연환경을 소중히 여긴다.

놀이 방법

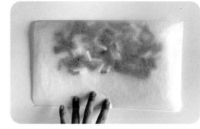

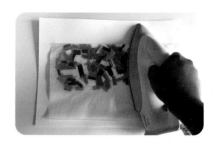

1 여러 색깔, 굵기의 빨대들을 가위를 이용해 마음껏 잘라요.

👦 가위로 빨대를 잘라 볼까?

👧 빨대가 뿅뿅 날아다녀.

2 종이 포일 위에 빨대를 올려놓고 반을 접어요.

👦 날아간 빨대들을 이 종이집 위에 올려 주자.

👧 (떨어진 빨대를 주워 올려놓으며) 내가 노란색 빨대를 먼저 데리고 올게!

3 다리미⚠로 문지르면 빨대가 서로 달라붙어 패턴이 만들어져요. 다 식은 후에 종이를 떼어 내요.

👦 이건 옷이 구겨졌을 때 펴 주는 다리미라는 물건이야. 이건 뜨거우니까 조심해야 해. 엄마랑 같이 잡고 해 보자.

👧 빨대가 찌그러지고 있는데? 종이에 빨대가 달라 붙고 있나봐!

4 빨대로 만든 판을 물고기 모양으로 오린 후 자유롭게 꾸며요.

* 딱딱하게 굳어서 아이가 오리기 어려울 수 있으니 엄마가 도와줘요.

👦 짠! 빨대가 예쁜 물고기로 변신했네.

👧 눈이 없잖아. 눈이랑 입도 꾸며 주자.

5 송곳⚠으로 구멍을 뚫고 끈을 연결하여 가방에 예쁘게 걸어 봐요.

* 손을 다칠 수 있으니 가장자리를 사포 등으로 둥글게 갈아 주세요.

🎗 연령별 놀이 방법

4-5세
과정 3부터는 어려워할 수 있어요. 빨대를 자르고 모으는 과정과 가방 고리 꾸미기를 좀 더 즐길 수 있도록 도와주세요.

6-7세
놀이를 하며 우리가 자주 사용하는 빨대와 환경에 대해 이야기를 나누고 플라스틱 사용을 줄이는 실천으로 확장해 봐요.

또또엄마의 꿀팁

• 아이가 관심 있어 하는 모양으로 오려서 가방 고리를 만들 수 있어요.

• 다리미 사용은 화상의 위험이 있으므로 사전에 아이에게 다리미를 안전하게 사용하는 방법에 대해 알려 주시고 꼭 엄마와 함께 사용해요.

세상에 하나뿐인 그림 편지

난이도 ★★

유아기에 아이들이 그리는 그림 속에는 아이들의 상상력과 감정, 관심사 등이 녹아 있어, 재미있고 창의적인 표현들을 볼 수 있는데요. 종이가 아닌 손 코팅지에 매직, 사인펜, 물감 등으로 그림을 그리면 뽀득뽀득, 미끌미끌 신기한 느낌이 나서 한층 창의적으로 그림을 표현할 수 있답니다.

이 놀이는 물감과 면봉을 이용해 같은 그림을 여러 장 찍어 내는 판화가 아닌 내가 그린 그림을 딱 한 장! 찍어 낼 수 있는 판화 기법을 활용해요. 세상에 하나뿐인 그림 편지를 만들어서 소중한 사람에게 선물해 봐요.

 준비물 ☐ 도화지 ☐ 물감 ☐ 붓 ☐ 손 코팅지 ☐ 마스킹 테이프 ☐ 면봉

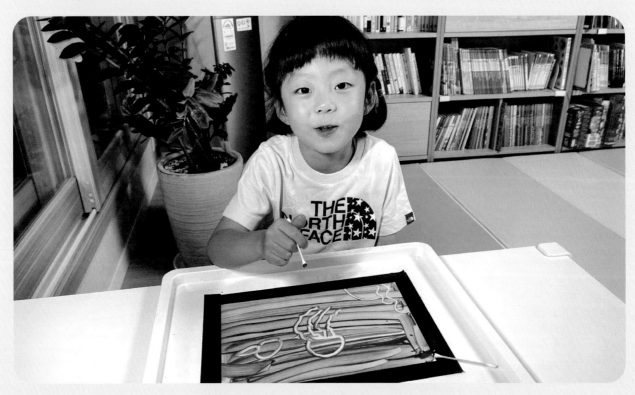

놀이의 교육적 효과
누리과정 연계

의사소통

읽기와 쓰기에 관심 가지기 - 자신의 생각을 글자와 비슷한 형태로 표현한다.

사회관계

나를 알고 존중하기 - 나의 감정을 알고 상황에 맞게 표현한다.

1 마스킹 테이프를 손 코팅지에 붙여서 그림 그릴 공간을 만들어요. 준비한 종이 사이즈보다 작게 공간을 만들면 좋아요.

그림을 그릴 공간을 만들어 볼 거야.

내가 테이프를 자를게.

2 그림 그릴 공간에 붓을 이용해 색을 칠해요.

여기 물감으로 색칠해 보자!

난 파란색으로 칠할래.

3 면봉으로 그리고 싶은 그림을 자유롭게 그려요.

오늘은 면봉으로 물감 위에 그림을 그릴 거야.

면봉에는 물감이 없잖아.

어떻게 그려지는지 한번 볼까?

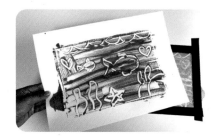

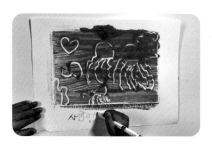

4 그림 위에 도화지를 덮고 꾹꾹 눌러 찍어요.

이제 종이를 덮고 꾹꾹 눌러 보자. 그림이 어떻게 될 것 같아?

그림이 다 지워지지 않을까?

5 종이를 천천히 떼어 내요.

우와, 그림이 종이에 찍혔어!

또또 그림이 종이로 옮겨 왔네. 한 번 더 해 볼까?

6 잘 말린 후 편지를 적어 선물해요.

 연령별 놀이 방법

4-5세
아이가 끄적이는 그림에도 엄마가 칭찬과 반응을 충분히 해 주세요. 아이가 그린 그림을 종이에 찍어 낸 후 무엇을 표현했는지 그림 아래에 작게 적어 보는 것도 좋아요.

6-7세
아이가 글자를 쓰고 싶어 할 경우, 도화지에는 글자가 반대로 찍혀 나온다는 것을 미리 이야기해 주고 연습해 봐요.

 또또엄마의 꿀팁

손 코팅지 대신 쿠킹 포일을 이용해 놀이할 수도 있어요.

주욱주욱 물감 흘려 해파리 표현하기

난이도 ★★

엄마랑 함께 놀았어요

붓에 물과 물감을 듬뿍 적셔서 그림을 그린 후 물감을 또르르 흘려 해파리의 다리를 표현하는 수채화 물감 놀이에요. 물감이 흘러내리는 색다른 기법에 아이들이 재미있어한답니다. 물감이 도화지 아래로 떨어지는 모습에 깔깔깔 웃기도 하고, 해파리를 봤던 경험을 떠올리며 이야기도 나눠 봐요. 비슷한 느낌의 색을 덧칠하거나 물감을 더 흘려서 예쁘게 발색을 표현할 수도 있어요. 바닷속을 헤엄치는 해파리의 모습이 수채화 물감과도 잘 어울린답니다.

 준비물　□ 도화지　□ 수채화 물감　□ 붓　□ 물　□ 트레이　□ 팔레트　□ 물통

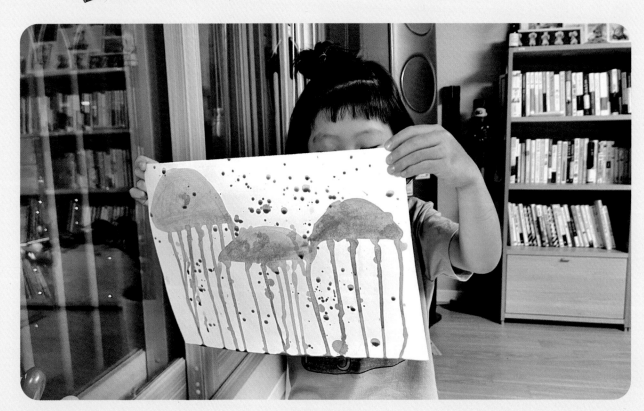

놀이의 교육적 효과

 누리과정 연계

예술경험

창의적으로 표현하기 - 다양한 미술 재료와 도구로 자신의 생각과 느낌을 표현한다.

의사소통

듣기와 말하기 - 자신의 경험, 느낌, 생각을 말한다.

1 물을 듬뿍 묻힌 붓에 물감을 묻혀서 도화지에 해파리 머리를 그려요.

😊 해파리 머리가 어떤 모양이었는지 기억나?

😀 모자처럼 생겼어!

😊 붓에 물을 듬뿍 묻혀서 해파리 머리를 그려 볼까?

2 종이를 세워 물감을 아래로 흘러보내 해파리의 다리를 표현해요.

😊 종이를 세우면 어떻게 될까? 해 보자!

😀 해파리 다리가 생기고 있어! 다리가 조금밖에 없네! 물감을 더 뿌려 볼까?

3 붓 2개에 물감을 묻히고 도화지 위에 물감을 털어서 표현해요.

😊 붓 2개에 물감을 묻혀서 서로 부딪혀 볼까?

😀 우와, 물방울 같아! 해파리가 물속에서 헤엄쳐서 물방울이 생겼나 봐.

또또엄마의 꿀팁

• 물감이 한 번 흘러내린 자리로만 계속 흘러내리는 경우 해파리 머리 아래쪽, 물감이 흘렀으면 하는 지점에 붓을 갖다 대어 물감이 흘러내릴 수 있는 길을 만들어 주세요.

• 붓에 물을 많이 묻혀서 그려야 예쁘게 발색돼요.

연령별 놀이 방법

4-5세
해파리의 머리 모양은 엄마가 그려서 준비하고 아이는 색을 칠하면서 물감을 흘리며 놀이해요.

6-7세
놀이를 하기 전에 해파리의 모습이 담긴 그림책이나 사진을 보면 더 재미있게 놀이할 수 있어요.

또또가 유치원에서 포도를 수확하고 온 날 집에서 함께 했던 놀이예요. 물이 묻으면 쑤욱 커지는 코인티슈를 이용해서 포도밭을 꾸미고 달걀으로 포도색을 문들였어요. 가위로 싹둑싹둑 잘라서 수확을 해 봤는데, 경험과 연계되니 또또가 더 재미있어했답니다. 포도송이를 연결하는 엄마의 준비가 필요하지만, 기억에 남는 특별한 놀이가 될 거예요. 그림책을 보며 포도의 생김새와 자라나는 과정에 대해 알아보고, 우리만의 멋진 포도밭도 만들어 봐요.

 준비물

□ 나무젓가락 □ 코인티슈 □ 물감 □ 스포이트 또는 약병 □ 글루건 ⚠ □ 빨대
□ 초록색 모루 □ 색종이 □ 가위 □ 종이컵 □ 트레이 □ 실

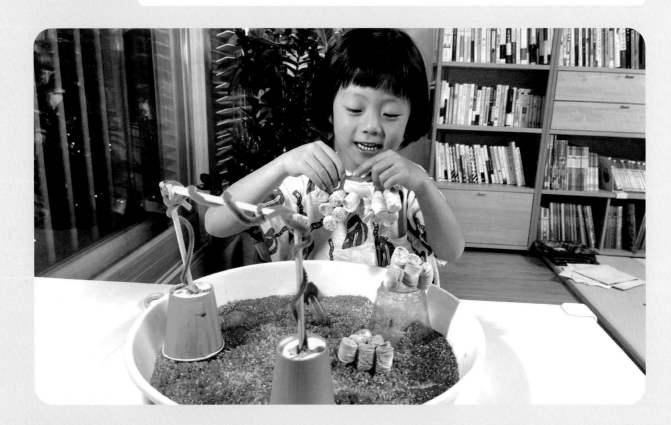

놀이의 교육적 효과
누리과정 연계

신체운동/건강

신체활동 즐기기 - 신체 움직임을 조절한다.

자연탐구

탐구과정 즐기기 - 주변 세계와 자연에 지속적으로 호기심을 갖는다.

1 코인티슈를 위에서부터 3개-2개-1개 순으로 글루건⚠으로 연결해서 붙여요.

2 초록색 모루나 빨대로 포도 줄기를 표현하고, 글루건을 사용해 연결해 둔 코인티슈에 붙여요.

3 종이컵 2개를 뒤집어 나무젓가락을 꽂고 포도를 걸 막대를 연결해요. 모루로 포도나무를 꾸며요.

4 포도 줄기에 실을 연결해서 나무젓가락에 달아요.

5 스포이트나 약병으로 물감을 묻혀서 포도를 물들여요.

👦 또또 포도밭에 포도가 잔뜩 열렸네~

🧒 그런데 포도 색깔이 왜 이래? 하얗잖아.

👦 그럼 색을 입혀서 잘 익은 포도를 만들어 볼까?

6 가위로 잘 익은 포도를 수확해요.

🧒 정말 맛있어 보이는 포도네. 수확해 볼까?

👦 가위로 똑똑 잘라서 따면 돼! 지난번에 그렇게 포도를 수확했었어.

 연령별 놀이 방법

4-5세
아이가 가위질이 서툴 경우, 포도를 연결할 때 실 대신 종이를 길게 잘라서 연결해 주면 쉽게 수확 놀이를 할 수 있어요.

6-7세
• 포도나무의 모습을 그림책 또는 사진을 통해 충분히 탐색한 후에 만들어진 포도를 달고 엄마와 함께 꾸밀 수 있어요.

• 수확 놀이 후에는 포도 농장 체험 놀이, 마트 놀이 등의 역할놀이로 확장할 수 있어요.

 또또엄마의 **꿀팁**

• '쭈욱 길어지는 코인티슈 애벌레 놀이'를 먼저 한 후에 놀이를 진행하면 아이가 코인티슈의 특징을 알고 있어서 더 재미있게 몰입할 거예요.

• 물감 물을 뿌려서 색을 만들어야 하기 때문에 트레이에 올려놓고 놀이해야 해요.

07 딱풀 거미줄

난이도 ★★

곤충에 푹 빠져 있는 아이들과 해 보면 재미있는 놀이를 소개해요. <u>야외에서 거미줄을 찾아 모양을 관찰해 본다면 놀이가 너 흥미로워지겠죠?</u> 양 손바닥에 풀을 박라서 손을 붙였다 떼었다 하면 실처럼 풀이 늘어나는데, 나뭇가지를 스티로폼에 꽂고 늘어난 풀을 나뭇가지 위에 여러 번 돌려서 붙이면 진짜 거미가 뽑은 것 같은 거미줄 느낌이 표현돼요. 작은 곤충 피규어와 거미 피규어를 이용해서 스몰월드 놀이를 할 수 있어요. 가벼운 피규어는 거미줄에 매달 수도 있어서 더 재미있답니다.

 준비물 ☐ 스티로폼 ☐ 나뭇가지 ☐ 딱풀(나라풀) ☐ 곤충과 거미 피규어

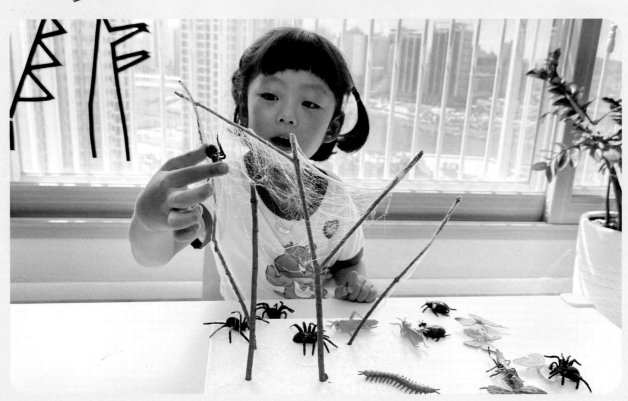

놀이의 교육적 효과
누리과정 연계

의사소통
책과 이야기 즐기기 - 말놀이와 이야기 짓기를 즐긴다.

자연탐구
자연과 더불어 살기 - 주변의 동식물에 관심을 가진다.

1 스티로폼에 나뭇가지를 꽂아요. 꽂을 위치에 연필로 살짝 구멍을 내 두면 나뭇가지가 더 잘 들어가요.

😀 구멍 안에 나뭇가지를 쏙쏙 꽂아 볼까?

😊 여기에 거미줄을 만들면 되겠다!

2 풀을 손바닥에 칠하고 양 손바닥을 모아서 붙였다 뗐다를 반복해요.

😀 풀을 손바닥에 슥슥 바르고 손을 붙였다 뗐다 하면, 짠~ 어때?

😊 손에서 실이 나오고 있네, 신기하다! 나도 해 볼래!

3 손을 붙였다 떼었다 하며 실 같이 나오는 풀을 나뭇가지에 돌려 붙여요.

😀 이제 우리 나무에 거미줄을 만들어 보자.

😊 이것 봐! 아까 밖에서 봤던 거미줄이랑 똑같지!

4 거미줄이 완성되면 손을 깨끗이 씻고 곤충 피규어를 가지고 놀이해요.

* 이야기를 만들어 놀이해요.

😀 개미가 나무 위를 지나가고 있었는데…

😊 거미줄에 돌돌 말려 걸려 버렸네. 그때 거미가 다가왔어~

연령별 놀이 방법

4-5세
손을 붙였다 떼었다 해서 거미줄을 만드는 간단한 놀이이지만 처음 한다면 어려워할 수 있어요. 엄마가 먼저 시범을 보여 주거나 엄마가 아이의 손을 잡고 함께 만들면 좋아요.

6-7세
밖에서 관찰했던 거미줄을 사진으로 찍어 두었다가 거미줄의 모양을 관찰해 보고 풀로 거미줄을 비슷하게 표현해 봐요.

또또엄마의 꿀팁

• 고체 풀은 종이나라의 나라풀을 사용했을 때 거미줄이 가장 잘 표현됐어요. 나라풀이 없다면 일반 고체 풀을 사용해도 괜찮아요.

• 놀이 후에는 손에 묻은 풀을 비누로 깨끗하게 씻어요.

난이도 ★★

무지개 소금

엄마랑 함께
놀았어요

집에 항상 구비되어있는 소금에 파스텔을 넣어서 반짝반짝 보석같이 물들이는 놀이는 또또도 저도
무척 좋아했던 놀이예요. 체에 파스텔을 가는 과성부터 소금에 색을 입히는 과징까지 무척 흥미로운
놀이랍니다. <u>놀이 전에 소금을 맛보고 만져 보면서 탐색하면 더 재밌어요.</u> 파스텔을 사용하면 색이
은은하기 때문에 병에 색깔별로 층층이 쌓아 반짝반짝 예쁜 인테리어 소품으로 활용하기도 좋아요.

 준비물 □ 소금 □파스텔 □체망 □유리병 □놀이용 숟가락 □종이컵 □트레이

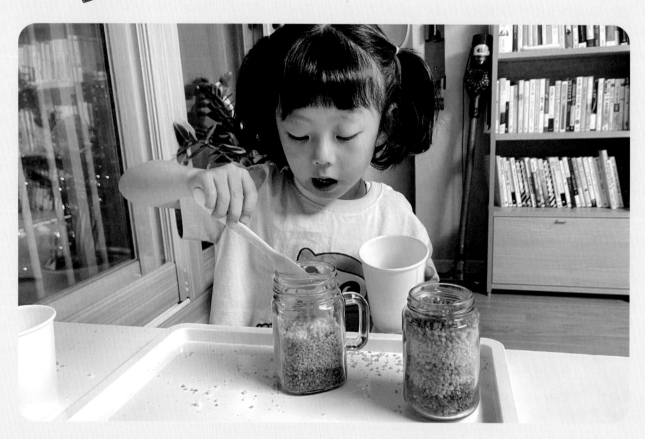

놀이의 교육적 효과
 누리과정 연계

자연탐구
생활 속에서 탐구하기 - 물체의 특성과 변화를 여러 가지 방법으로 탐색한다.

예술경험
아름다움 찾아보기 - 예술적 요소에 관심을 갖고 찾아본다.

1 종이컵에 소금을 반 정도 넣어요.

🧒 또또가 이 컵에 반만큼 소금을 넣어 볼까?

2 파스텔을 체망에 긁어 나오는 가루를 소금에 넣어요.

🧑 체에 파스텔을 슥슥 문지르면 파스텔이 어떻게 되는지 보여 줄게.

🧒 우와! 색깔 가루가 떨어진다. 마법의 가루 같아.

3 놀이용 숟가락으로 섞어서 색 소금을 만들어요.

🧑 숟가락으로 섞어서 색깔을 입혀 볼까?

🧒 소금이 점점 빨간색이 되고 있어!

4 병에 소금을 색깔별로 차곡차곡 넣어요.

🧒 나는 무지개색으로 소금을 넣을래!

🧑 숟가락으로 몇 번씩 넣을까?

🧒 똑같이 네 번씩 넣어 볼 거야!

연령별 놀이 방법

4-5세

파스텔을 가는 게 어려운 아이들은 색소나 물감을 사용할 수 있어요(물감으로 염색하는 경우에는 염색 후 잘 펴서 말리는 과정이 필요해요).

6-7세

소금을 덜어 내고 담는 과정부터 병에 담아서 색깔을 표현하는 과정까지 아이가 스스로 할 수 있도록 아이의 놀이 방법을 격려해요. 아이가 놀이에 몰입했다면 엄마는 상호작용 없이 아이의 놀이를 관찰해 보는 것도 좋아요.

또또엄마의 **꿀팁**

병에 차곡차곡 모은 소금을 그냥 전시해도 멋지지만 화장솜 물들이기 놀이를 했던 꽃을 꽂아 예쁜 무지개 화병으로 만들 수도 있어요.

난이도 ★

물 보석 만들기

엄마랑 함께
놀았어요

동글동글 떨어지는 색깔 물이 보석처럼 오일 아래에 쌓이는 모습은 신기하고 아름다워요. 집에 있는 베이비오일이나 식용유 등의 기름과 물감 물만 있으면 간단하게 물 보석 놀이를 할 수 있답니다. 놀이하기 전에 찰박찰박 물과 미끌미끌 기름을 만져 보고, 냄새를 맡아 보면서 재료를 탐색해요. 물 보석을 만들면서 아이들은 '물과 기름은 서로 섞이지 않는다'는 원리를 자연스럽게 배울 수 있어요. 신기한 과학적 원리를 배울 수 있을 뿐만 아니라 형형색색으로 떨어지는 물방울 때문에 눈도 즐거운 놀이랍니다.

 준비물 　□ 투명한 유리병　□ 오일(식용유)　□ 물감　□ 물　□ 스포이트 또는 약병　□ 물통

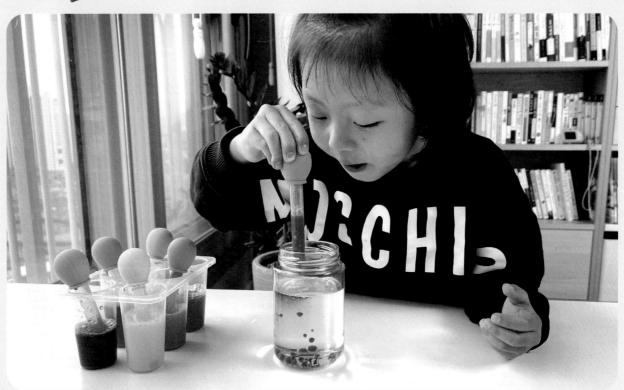

놀이의 교육적 효과
누리과정 연계

자연탐구
탐구과정 즐기기 - 궁금한 것을 탐구하는 과정에 즐겁게 참여한다.

의사소통
듣기와 말하기 - 자신의 생각을 말로 표현한다.

1 안이 잘 보이는 투명한 병에 오일을 넣어요.

 미끌미끌 느낌이 나는 이건 오일이야. 오일에 파란색 물감을 넣으면 어떻게 될까?

파란색 오일이 되겠지!

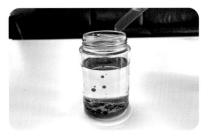

2 물감 물을 스포이트로 떨어뜨려요.

물감이 어떻게 떨어지고 있어?

동글동글 구슬처럼 떨어지고 있어!

3 바닥에 쌓인 색깔 물을 관찰해요.

알록달록 보석처럼 오일 아래에 모여 있네. 이거 섞어 보자.

좋은 생각이네! 한번 섞어 볼까?

연령별 놀이 방법

4-5세
원리를 설명해 주기보다는 오일의 색이 물감 색으로 변하지 않고 물감이 동그랗게 아래로 떨어지는 과정을 말로 설명해 주세요.

6-7세
• 물과 기름이 만났을 때 섞이지 않는 원리에 대해 이야기를 나누어요.

• 물감을 넣었을 때 어떻게 될지 예측해 보고, 물감을 넣었을 때 실제로 어떻게 되었는지 아이가 말로 표현할 수 있게 질문해 주세요.

 또또엄마의 꿀팁

• 물감을 다 떨어뜨린 후에 나무젓가락으로 휘휘 저어서 색을 섞는 놀이도 해 봐요.

• 물감은 아래로 가라앉기 때문에, 놀이를 여러 번 하려는 경우 오일을 따라 내고 밑의 물감만 버리면 다시 한번 물감 물을 떨어뜨릴 수 있어요.

• 병의 뚜껑을 닫고 신나게 흔들어 보며 물과 기름이 섞이지 않는 것을 눈으로 관찰할 수 있도록 놀이를 확장해요.

난이도 ★★

물풀 푸어링

엄마랑 함께
놀았어요

플루이드 아트(Fluid Art) 미술 기법은 유동적으로 흐르는 성질을 이용하여 자연스러운 마블링을 만드는 기법이에요. 아이들이 굉장히 흥미로워할 만한 기법이지만 생소한 재료들이 많이 사용돼 시도하기가 어려웠어요. 그런데 방법을 찾다 보니 물풀을 사용해도 충분히 비슷한 느낌을 표현해 낼 수 있다는 것을 알게 되었어요. 저도 또또도 신기해하고 재미있어했던 놀이랍니다. 놀이 전에 아이와 다양한 플루이드 아트 작품을 감상해 보세요. 유튜브로 플루이드 아트 작업 과정을 함께 보아도 좋아요.

캔버스를 요리조리 흔들면서 마블링을 만들고, 잘 말려서 멋진 추상화 작품을 만들어 보아요.

 준비물 □ 캔버스 □ 물풀 □ 아크릴 물감 □ 트레이 □ 종이컵

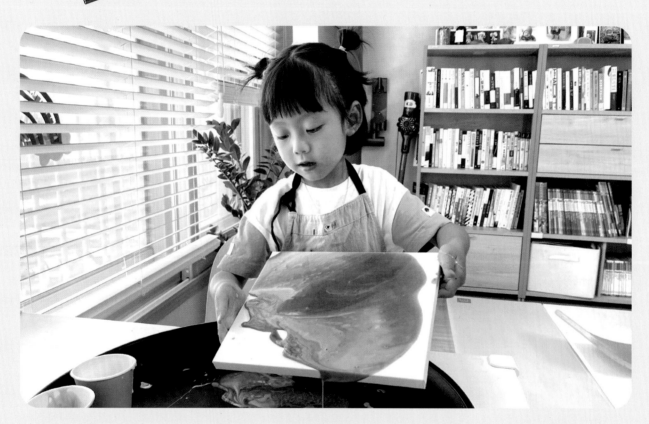

놀이의 교육적 효과
누리과정 연계

예술경험

창의적으로 표현하기 - 다양한 미술 재료와 도구로 자신의 생각과 느낌을 표현한다.

아름다움 찾아보기 - 예술적 요소에 관심을 갖고 찾아본다.

놀이 방법

1 종이컵에 물풀과 아크릴 물감을 3:1로 넣어서 나무젓가락으로 섞어요.

🧒 물풀을 나무젓가락으로 섞어 보니 어떤 느낌이 들어? 물풀에 색을 넣어 볼까?

👦 엄마, 끈적끈적한 물감이 되었다!

2 새 종이컵에 만들어 놓은 물감을 색깔별로 조금씩 부어요.

🧒 우리가 만든 물감을 차례대로 이 종이컵에 넣을 거야. 어떻게 될 것 같아?

👦 물감이 다 섞여 버리면 어쩌지? (종이컵에 넣은 후) 색이 안 섞였어. 엄청 예뻐!

3 캔버스 위에 종이컵에 있는 물풀 물감을 부어요.

🧒 또또가 종이컵에 있는 물감을 부어 볼까?

👦 예쁜 모양이 생겼어. 노란색이 더 많이 보인다!

4 캔버스를 들고 요리조리 흔들어 가며 물감을 움직여 마블링을 만들어요.

🧒 캔버스를 들고 요리조리 움직여 볼까?

👦 물감이 움직이고 있어. 색이 조금 섞이기도 하네!

또또엄마의
꿀팁

• 아크릴 물감은 잘 지워지지 않으니, 큰 비닐이나 신문지 등을 깔고 놀이해요.

• 다양한 색을 활용하는 것보다는 3~4가지 색을 사용해요. 흰색 아크릴 물감을 활용하면 좀 더 예쁘게 표현된답니다.

• 사이즈가 큰 캔버스를 사용하기보다는 작은 캔버스 2~3개로 여러 번 놀이를 반복해서 다른 느낌의 작품을 만들어요.

연령별 놀이 방법

4-5세
캔버스에 물감을 부은 다음 막대기나 손으로 물감을 문질러서 색을 표현하는 것도 재미있어요. 정해진 방법이 아니더라도 아이가 자유롭게 놀이를 즐길 수 있도록 격려해 주세요.

6-7세
작품을 완성한 후에 연상되는 것을 자유롭게 이야기해요. 작품의 제목도 만들어서 그림 아래쪽에 글씨로 적어 전시해요. 집에 오시는 손님이나 아빠에게 그림에 대해 설명할 수 있는 기회를 주면 아이의 성취감이 올라가요.

바다 동물 비눗방울 그림

난이도 ★

엄마랑 함께
놀았어요

비눗방울 액과 물감이 만나면 알록달록 색깔 비눗방울이 만들어져서 미술놀이에 재미있게 활용할 수 있어요. 특히 아쿠아리움에 다녀온 후에 엄마랑 아쿠아리움에서 보았던 바다 동물들에 대해 이야기 나누면서 놀이로 확장해 보면 더 좋겠죠? 방울방울 거품으로 아이들이 좋아하는 문고기, 상어, 오징어, 거북이에게 예쁜 색을 입혀 주세요. 완성된 바다 동물은 가위로 오려서 아이가 아쿠아리움에 다녀온 사진과 함께 붙여 집 한쪽 벽을 꾸며 봐요. 경험과 놀이가 만나 아이가 더욱더 흥미로워할 거예요.

 준비물 ☐ 바다 동물 그림 도안 ☐ 비눗방울 액 ☐ 빨대 ☐ 물감 ☐ 가위 ☐ 트레이 ☐ 물통

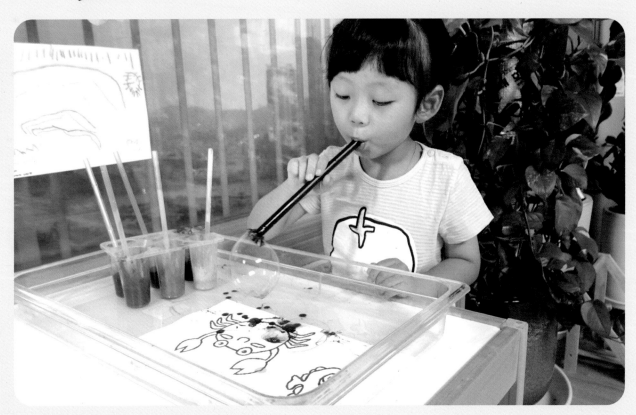

놀이의 교육적 효과
 누리과정 연계

예술경험
창의적으로 표현하기 - 신체나 도구를 활용하여 움직임과 춤으로 자유롭게 표현한다.

자연탐구
자연과 더불어 살기 - 주변의 동식물에 관심을 가진다.

1 비누방울 액을 물통에 1/3 정도 채워요.

* 통 안에 수성 사인펜으로 선을 그은 다음 아이가 선에 맞게 액을 넣어 볼 수 있게 해요.

💬 이건 비눗방울을 만드는 비눗방울 액이야. 이 비눗방울 액을 알록달록 물감으로 만들어 볼 거야.

2 물감을 넣어서 색깔 비눗방울 액을 만들어요.

💬 어떤 색깔 비눗방울을 만들어 보고 싶어? 여기에 넣어 볼까?

3 빨대 끝을 가위로 오려서 꽃 모양으로 만들고 윗부분에 작은 구멍을 내요.

* 엄마가 잘라서 제공해요.

4 혜지원 홈페이지에서 내려받아 출력한 바다 동물 도안에 색깔 비눗방울을 불어요.

💬 빨대에 물감을 묻혀서 후~ 불어 볼까?

💬 우와! 색깔 비눗방울이 나왔어.

5 다양한 색의 비눗방울을 자유롭게 불어 보고 도안 위의 방울을 손으로 터뜨려요.

💬 톡! 터뜨리니까 동그란 그림이 나왔네?

6 잘 말려서 가위로 오려요.

연령별 놀이 방법

4-5세
아이가 빨대로 비눗방울을 만드는 것을 어려워하는 경우 전자 비눗방울 기계를 활용하거나 비눗방울 스틱을 사용해서 놀이해 볼 수 있어요.

6-7세
빨대의 굵기나 날개의 길이에 따라 비눗방울의 크기가 어떻게 달라지는지 예상해 보고 실험하면서 놀이하면 아이의 흥미도가 더 높아져요.

또또엄마의 꿀팁

입으로 부는 부분에서 2cm 떨어진 곳에 가위를 이용해 구멍을 만들어 주면 아이가 빨대로 숨을 들이마셔도 비눗방울 액이 입으로 들어가지 않아요.

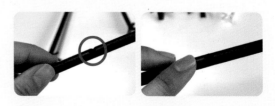

뾰족뾰족 고슴도치

난이도 ★

무더운 여름이 오면 시원한 물놀이가 가장 먼저 생각나죠. 그런데 물놀이를 할 시원한 물이 풍선에 갇혀 버렸어요! 어떻게 하면 물풍선을 터뜨릴 수 있을까요? 뾰족뾰족 고슴도치 등의 가시로 물풍선을 터뜨리는 놀이를 해 봐요. 택배로 많이 오는 스티로폼을 재활용해서 사용하면 좋아요. 우리 주변의 뾰족뾰족한 것들을 찾아 이야기해 보고, 재밌는 물풍선 물놀이도 해 봐요. 이쑤시개를 콕콕 꽂으면서 소근육도 발달되고, 물풍선을 이쑤시개에 맞춰 던지면서 신체 조절 능력도 향상되는 놀이랍니다.

 준비물 ☐ 스티로폼 ☐ 유성 매직 ☐ 색연필 ☐ 이쑤시개 ☐ 물풍선

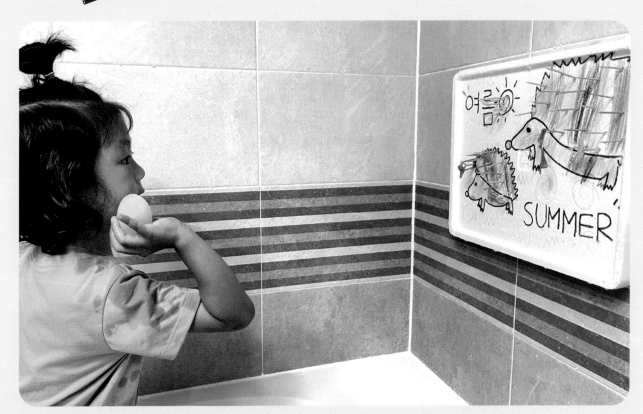

놀이의 교육적 효과

누리과정 연계

신체운동/건강

신체활동 즐기기 - 기초적인 이동 운동, 제자리 운동, 도구를 이용한 운동을 한다.

자연탐구

자연과 더불어 살기 - 날씨와 계절의 변화를 생활과 관련짓는다.

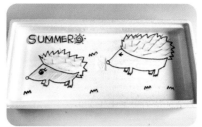

1 스티로폼에 유성 매직으로 고슴
도치 그림을 그려요.

🧒 엄마가 그림을 그려 볼게. 뭔지 맞춰 봐.

👩 이건 아가 고슴도치, 이건 엄마 고슴도치
아니야?

2 색연필로 고슴도치를 색칠해요.

* 스티로폼에 색연필로 칠하면 미끈미끈 재
미난 느낌이 나요.

👩 그런데 고슴도치가 좀 이상하네?

🧒 고슴도치인데 가시가 없잖아~

3 이쑤시개를 꽂아서 가시를 표현
해요.

⚠️ 뾰족한 이쑤시개를 꽂는 과정은 위험할
수 있으니 어른과 함께 해요.

🧒 이쑤시개를 꽂아서 가시를 만들어 줄까?

👩 재미있겠다! 엄청 가시가 많은 고슴도치
로 만들어야지!

4 완성된 고슴도치를 화장실 벽에 붙여 고정하고
물풍선을 던져 터뜨려 봐요.

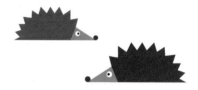

또또엄마의 꿀팁

• 실외의 벽이나 나무에 걸어서 해도 좋아요.
• 이쑤시개가 뾰족하기 때문에 다치지 않게 조심해야
해요. 엄마가 꼭 함께 놀이해요.

✂️ 연령별 놀이 방법

4-5세
스티로폼에 매직으로 선을 긋고 선에 맞게 이쑤시개를
꽂아 보는 놀이도 함께 해보세요. 소근육 발달과 집중력
향상에 도움이 돼요.

6-7세
고슴도치나 선인장처럼 뾰족뾰족 느낌을 낼 수 있는 그
림이 무엇이 있을까 이야기해 보고 아이의 생각대로 그
림을 표현해서 놀아 봐요.

상어다! 도망가자!
- 감자 도장

난이도 ★★

또또와 색색깔의 물고기 떼들이 나오는 그림책을 보고 나서 도장 찍기로 그 장면을 표현해 보려고 준비했던 놀이네요. 간단한 놀이지만 색깔과 숫자를 연계하면 색다르게 놀아 볼 수 있답니다. 싹이 난 감자가 있다면 미술 재료로 활용해 보세요. 물고기 모양이라 간단하게 컷팅이 가능하고 아이도 채소를 활용해 도장을 찍는 놀이를 너무 재미있어한답니다. 도장으로 물고기를 마음껏 찍어 보고 아이들의 상상력으로 이야기를 만들어 보는 것도 좋아요.

 준비물 ☐ 감자 ☐ 칼 ⚠ ☐ 아크릴 물감 ☐ 도화지 ☐ 연필 또는 유성 매직 ☐ 접시

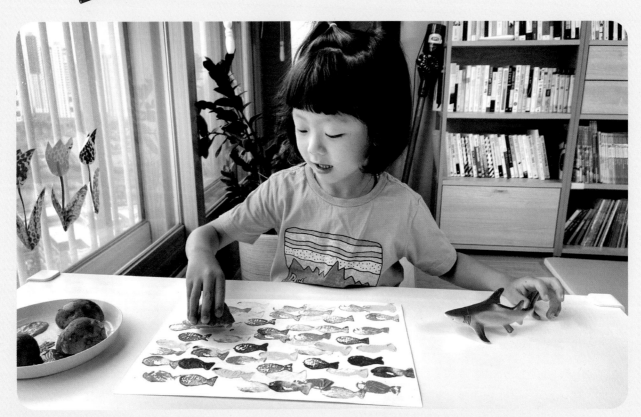

놀이의 교육적 효과
누리과정 연계

예술경험
창의적으로 표현하기 - 다양한 미술 재료와 도구로 자신의 생각과 느낌을 표현한다.

자연탐구
생활 속에서 탐구하기 - 물체의 위치와 방향, 모양을 알고 구별한다.

참고 도서
감기 걸린 물고기(박정섭 지음, 사계절출판사)

1 감자를 반으로 자르고 연필이나 매직으로 물고기 모양을 그려요.

🧒 오늘은 감자 도장을 만들어 볼 거야. 또또 가 감자에 물고기를 그려 볼래?

👧 감자에 그림이 그려질까? 한번 해 볼래!

2 칼⚠️로 칼집을 내고 잘라서 물고 기 모양 도장을 만들어요.

3 여러 가지 색깔의 물감을 묻히고 도화지에 찍어 물고기를 표현해요.

🧒 감자 도장에 물감을 묻혀 보자.

👧 여러 가지 색으로 하면 더 좋겠다. 책에 도 그렇게 나오잖아!

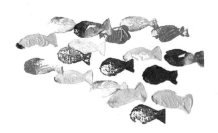

4 도화지를 여러 장 준비해서 마음껏 도장 찍기를 해요

🧒 두둥두둥~ 상어가 나타났다! 빨간 물고기야, 어서 도망가! 노란 물고기 다섯 마리도 도망을 가네.

👧 파란 물고기는 10마리나 있어 모두 이쪽으로 도망가~!

연령별 놀이 방법

4-5세
놀이를 하며 아이에게 엄마가 "물고기 두 마리, 세 마리" 등을 말로 표현해 주고 색깔과 숫자를 연결하는 상호작 용을 많이 해 주세요.

6-7세
놀이를 하며 수와 연산, 분류에 대한 경험을 할 수 있게 상호작용해 주세요.

또또엄마의 꿀팁

• 감자의 전분 때문에 일반 핑거 물감류보다는 아크 릴 물감을 사용하는 것이 색이 더 잘 찍혀요.

• 아크릴 물감을 활용하는 경우 옷이나 책상에 묻으 면 지워지지 않으므로 꼭 비닐이나 종이를 깔고 놀 이해요.

난이도 ★★
색깔 비가 내려요

비가 보슬보슬 내리는 날, 우산으로 떨어지는 비를 보면서 "엄마, 비 색깔은 왜 물 색이랑 똑같아? 비도 무지개색이었으면 좋겠다."라고 이야기하는 또또와 함께 색깔 비를 만들어 봤어요. 비오는 날 비를 관찰해 보고 놀이해 보세요. 플라스틱 빨대를 종이에 붙이고, 그 구멍으로 물감을 흘리면 아이가 더 재미있어한답니다. 구멍에 맞춰 물감을 넣는 과정을 통해 눈과 손의 협응력도 기를 수 있어요. 비오는 날 색깔 비를 볼 수는 없지만, 물감으로 만들어 본 우리만의 색깔 비에 아이가 행복해할 거예요.

 준비물 ☐ 도화지 ☐ 물감 ☐ 물 ☐ 스포이트 또는 약병 ☐ 트레이 ☐ 양면테이프 ☐ 빨대

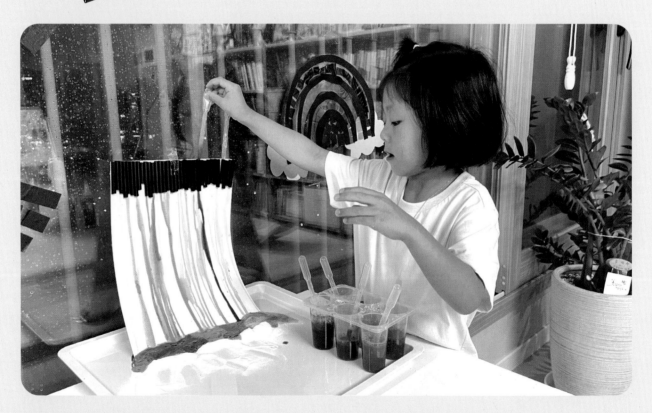

놀이의 교육적 효과
누리과정 연계

자연탐구
탐구과정 즐기기 - 궁금한 것을 탐구하는 과정에 즐겁게 참여한다.

신체운동/건강
신체활동 즐기기 - 신체 움직임을 조절한다.

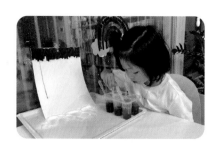

1 도화지 윗면에 양면테이프를 붙이고 가위로 빨대를 잘라요.

🧑 가위로 빨대를 잘라 볼까?

👦 빨대가 퐁퐁 날아간다~!

🧑 날아간 빨대들을 여기 종이컵에 모아 보자.

👧 우리 열 개씩 모아 볼까?

2 양면테이프 위에 자른 빨대를 붙여요. 빼곡하게 붙일 필요는 없어요. 아이가 자유롭게 붙일 수 있게 해요.

🧑 양면테이프 위에 빨대를 붙여 볼까?

👦 다 붙이니까 꼭 먹구름 같다!

3 벽에 테이프로 종이를 고정한 후, 밑에 트레이를 놓아요.

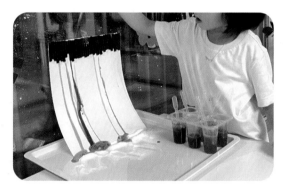

4 빨대 구멍으로 스포이트나 약병을 넣어서 물감을 흘려요.

🧑 이제 구멍으로 색깔 비가 내리게 해 볼까?

👦 주르륵 파란비가 내리고 있어! 이번엔 노란색으로 비를 뿌려 볼래.

연령별 놀이 방법

4-5세
빨대가 없다면 빨대 없이 종이 위쪽에서 물감을 흘려 아래로 떨어지게 표현할 수 있어요.

6-7세
비가 오면 볼 수 있는 것들을 상상한 후 여러 가지 재료들을 활용해 그림을 더 꾸밀 수 있어요. (달팽이, 지렁이 등)

또또엄마의 꿀팁

• 물감 흘리기를 표현한 후에 아이가 빗길을 걷는 모습이나 우산을 들고 있는 사진을 출력해서 붙여요.

• 종이를 고정한 트레이에 베이킹소다를 넣고, 물감 물에 구연산을 조금 섞으면 보글보글 거품이 나서 놀이가 더 재미있어져요.

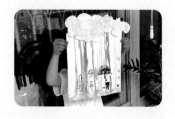

난이도 ★★

소금 몬드리안

엄마랑 함께
놀았어요

몬드리안은 네덜란드의 화가로 주로 직선과 직각, 삼원색과 무채색만으로 작품을 그려 질서와 균형의 아름다움을 표현한 화가예요. 화가들의 작품을 아이와 감상하는 건 쉬운 일은 아니지만, 화가들의 작품을 엄마와 함께 감상하고 이것들을 아이만의 작품으로 재구성해서 표현하는 것은 아이의 심미감과 창의력 발달에 굉장히 도움이 된답니다. 집에 늘 있는 재료인 소금을 이용해서 몬드리안의 작품을 재구성하는 놀이를 해 보세요.

 준비물 □ 캔버스 □ 빨대 □ 글루건 ⚠ □ 가위 □ 굵은 소금 □ 목공 풀 □ 붓 □ 트레이 □ 물감 □ 물 □ 스포이트 또는 약병 □ 물통

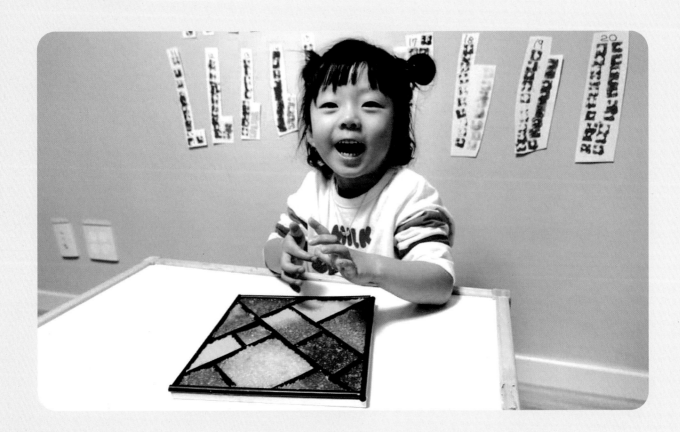

 놀이의 교육적 효과
누리과정 연계

예술경험

예술 감상하기 - 다양한 예술을 감상하며 상상하기를 즐긴다.
창의적으로 표현하기 - 다양한 미술 재료와 도구로 자신의 생각과 느낌을 표현한다.

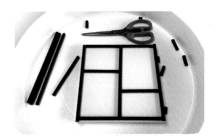

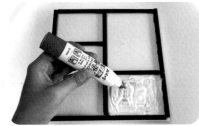

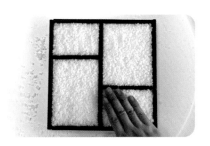

1 캔버스에 글루건⚠으로 빨대를 붙여서 모양을 만들어요.

* 남는 공간 없이 붙여야 색이 안 섞여요.

🧒 (테두리만 붙여준 다음) 또또는 빨대를 어떻게 붙이고 싶어?

👩 나는 네모가 4개가 되게 해 볼래.

2 목공 풀을 칸 안에 짜서 붓으로 발라요.

🧒 이제 소금을 붙일 풀을 발라 볼 거야.

👩 엄마 이거 풀 바르기가 어려워.

🧒 그럼 붓으로 펴서 발라 볼까?

3 소금을 넣고 꾹꾹 눌러요.

🧒 이제 소금을 붙일 거야. 여기 위에 소금을 뿌려 볼까?

🧒 꾹꾹 눌러서 붙여야 소금이 안 떨어질 거야.

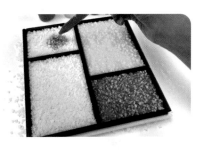

4 소금 위로 물감 물을 뿌려서 색을 표현해요.

🧒 소금을 물들여 보자.

👩 빨강이랑 노랑이랑 조금 섞였는데 주황색이 되었어!

또또엄마의
꿀팁

- 소금이 완벽히 붙지 않더라도 물감 물이 마르면서 소금이 캔버스에서 떨어지지 않고 고정돼요.
- 전시를 할 때 손 코팅지를 붙이면 소금이 떨어지는 것을 방지할 수 있어요.
- 꼭 몬드리안의 작품처럼 삼원색을 활용하지 않더라도 아이의 생각과 상상력을 칭찬해 주세요.

연령별 놀이 방법

4-5세
스포이트를 활용하는 경우 아이가 물감 물을 뿌리는 양을 조절하기 어려울 수 있으니 약병에 물감 물을 조금씩 넣어서 사용해요.

6-7세
화가의 작품처럼 아이의 작품에도 제목을 정해 봐요. 작품 아래쪽에 이름과 작품 제목을 적어 전시해요.

난이도 ★

소금 고래

엄마랑 함께
놀았어요

소금 위에 물감을 묻혀 부욱 톡톡, 가까이 대면 소금이 물감을 쑤욱 빨아들이며 예쁘게 발색이 되는 놀이예요. 서로 다른 색의 물감이 만나면서 색이 혼합되는 모습도 관찰할 수 있고 종이에 물감으로 칠했을 때보다 신비로운 느낌의 그림이 완성되는 기법이랍니다. 소금을 그릇에 덜어 맛보고, 만지며 탐색한 뒤, 소금으로 멋진 그림도 만들어 봐요.

 준비물 ☐도화지 ☐펜 ☐목공 풀 ☐소금 ☐물감 ☐물통 ☐붓

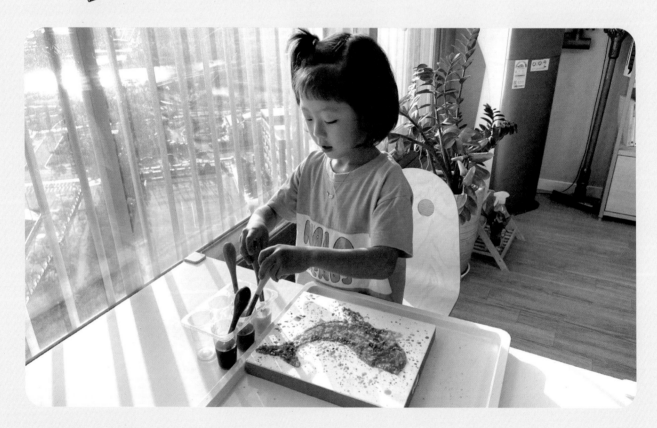

놀이의 교육적 효과
누리과정 연계

예술경험
창의적으로 표현하기 - 다양한 미술 재료와 도구로 자신의 생각과 느낌을 표현한다.

신체운동/건강
신체활동 즐기기 - 신체 움직임을 조절한다.

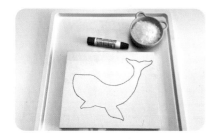

1 도화지에 고래 그림을 그려요.

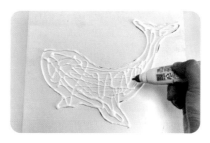

2 목공 풀을 고래 그림 위에 짠 후 붓으로 칠해서 꼼꼼히 발라요.

 고래에 목공 풀로 색을 칠해 볼까?

 끈적끈적한 고래가 되었네.

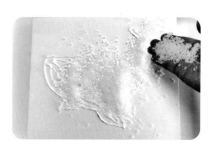

3 그림 위에 소금을 뿌리고 손으로 꾹꾹 누른 후 털어 내요.

소금을 뿌리고 손으로 꾹꾹 눌러 보자.

(소금을 털어낸 후) 고래 모양으로 소금이 붙었어! 신기하다.

4 물감에 물을 넣어서 물감 물을 만들어요.

고래를 어떤 색으로 칠해 주고 싶어?

나는 보라, 파랑, 노랑, 초록! 네 가지 색으로만 칠해 볼래.

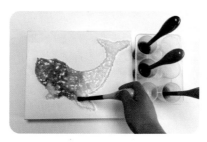

5 붓에 물감을 묻혀 소금 위에 올리면 물감이 번지며 물들어요.

붓에 물감을 묻혀서 소금 위에 올려 볼까?

내가 붓으로 색칠도 안 했는데 물감이 위로 올라가고 있어.

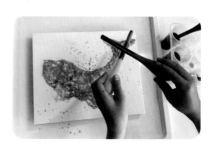

6 물감이 묻은 붓을 그림 위에서 톡톡 부딪혀 물감을 떨어뜨려 표현해요.

붓끼리 톡톡 쳐서 물방울을 표현해 보자.

고래가 바깥으로 숨을 쉬러 나올 때 이렇게 물방울이 생기잖아!

 연령별 놀이 방법

4-5세
아이가 붓으로 칠할 때 물감의 양을 조절하기 어렵다면 물감 물을 약병에 덜어서 표현할 수 있게 해요.

6-7세
밑그림이 없이 목공 풀로 자유롭게 그림을 그린 후에 소금을 뿌려 그림을 표현해 봐요. 아이의 상상력과 표현 능력을 길러줄 수 있어요.

 또또엄마의 꿀팁

붓으로 물감을 문지르지 않고 톡톡 물감을 묻혀서 소금이 물감을 흡수하게 해야 예쁘게 발색돼요.

Summer
17

수박나라 동물 친구들

난이도 ★★

엄마랑 함께
놀았어요

손으로 쥐면 뭉쳐지고 손을 펴면 주르륵 쏟아지는 전분의 점탄성을 이용한 전분 놀이는 아이가 정말 재미있어하는 촉감 놀이예요. 반죽을 만들기 전에 전분을 트레이에 붓고 만지며 자유롭게 탐색해 본 후, 물을 넣어 반죽을 만들어요. 밀가루도 전분도 다 같은 흰 가루 같지만, 전분 반죽에서는 전혀 다른 촉감을 느낄 수 있답니다. 전분 반죽을 여름에 자주 먹는 수박 색으로 물들여 좀 더 특별하게 놀이할 수 있어요. 좋아하는 동물 피규어와 아이의 톡톡 튀는 상상력을 더하면 훨씬 더 재미있는 놀이가 될 거예요.

 준비물 ☐트레이 ☐전분 ☐물 ☐색소 또는 물감(빨강, 초록) ☐동물 피규어 ☐검정콩
☐반죽용 볼 2개 ☐컵 2개

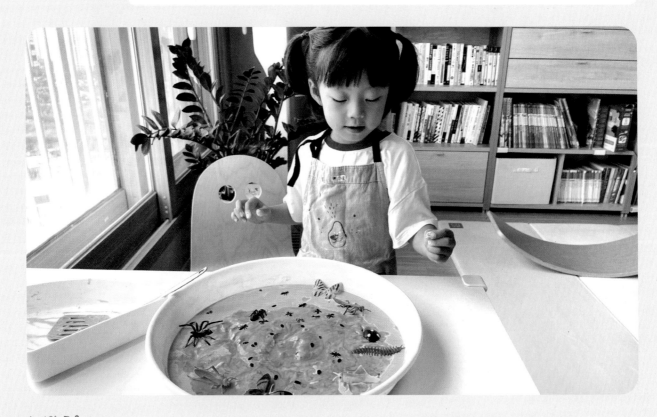

놀이의 교육적 효과
 누리과정 연계

자연탐구
생활 속에서 탐구하기 - 물체의 특성과 변화를 여러 가지 방법으로 탐색한다.

의사소통
책과 이야기 즐기기 - 말놀이와 이야기 짓기를 즐긴다.

1 물에 빨간색과 초록색 색소 또는 물감을 넣고 색깔 물을 만들어요.

🧒 오늘 우리 같이 수박을 만들어 볼 거야. 무슨 색이 필요할까?

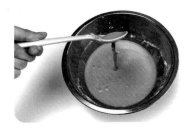

2 전분 2컵에 빨간색 물 반 컵을 조금씩 넣어 가며 반죽해요. 물이 부족하면 물을 조금씩 더하면서 반죽해요.

* 손으로 쥐었을 때 뭉쳐지고 손을 펴면 흐르는 정도의 점도로 만들어요.

👩 빨간색 먼저 만들어 보자. 엄마가 물을 넣을 테니 또또가 조물조물 반죽해 볼까?

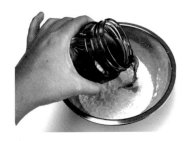

3 그릇에 전분 1컵과 초록색 물을 조금씩 넣어 가며 반죽해요.

* 빨간색 반죽의 반 정도의 양이 필요해요.

🧒 이번에는 초록색을 만들어 볼 거야.
👩 수박 껍질 색을 만드는 거구나!

또또엄마의 꿀팁

• 전분 반죽을 만들 때, 반죽이 너무 묽어지는 경우 전분을 더 추가해야 하므로 가루를 조금 남겨 두고 반죽해요.

• 뒤집개나 구멍이 큰 체망 등의 주방도구를 활용해서 놀면 전분 반죽이 주르륵 떨어지는 것을 재미있게 관찰할 수 있어요.

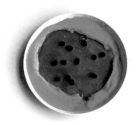

4 빨간색 반죽 겉면으로 초록색 반죽을 부어서 수박 모양을 만들고 검정 콩으로 수박 씨를 표현해요.

* 섬세하게 표현이 되려면 엄마가 준비해요.

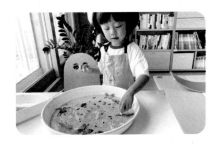

5 동물 피규어를 넣고 자유롭게 이야기를 만들며 놀이해요.

🧒 수박에 동물 친구들이 놀러 왔네?
🧒 엄마 여기 수박 수영장인가 봐, 개미가 여기서 수영하고 싶대~

연령별 놀이 방법

4-5세
집중하는 시간이 짧기 때문에 전분을 가지고 놀며 반죽 만들기를 먼저 해 보고, 다음 날 수박 전분 놀이를 하는 것이 좋아요.

6-7세
반죽 위에 피규어를 올려놓고 서늘한 곳에서 말리면 석고처럼 부드럽게 말라요. 동물 구출하기 또는 화석 발굴하기 놀이로 확장할 수 있어요.

쉐이빙폼 마블링 놀이

아빠가 면도할 때 사용하시는 쉐이빙폼! 쫀득쫀득하면서 부드러운 감촉이라 아이도, 엄마도 만져 보면 그 매력에 푹 빠지게 돼요. 신나게 쉐이빙폼 통을 흔든 뒤, 트레이에 가득 뿌려 봐요. 여러 가지 색의 물감을 쉐이빙폼 위에 쭉쭉 짜고, 막대기로 휘휘 섞어 예쁜 마블링을 만들면 아이스크림이 되기도 하고 사탕이 되기도 하는, 상상력을 맘껏 발휘할 수 있는 색깔 거품이 된답니다. 마블링 위에 종이를 놓고 거품을 묻힌 뒤 카드로 긁어내면 표현되는 무늬도 너무 예뻐요. 그림을 연결해서 갈런드로 만들거나 친구에게 줄 수 있는 예쁜 카드를 만들 수도 있답니다.

 준비물 ☐ 쉐이빙폼 ☐ 물감 ☐ 나무젓가락 ☐ 하트 모양으로 자른 종이 ☐ 카드 ☐ 트레이

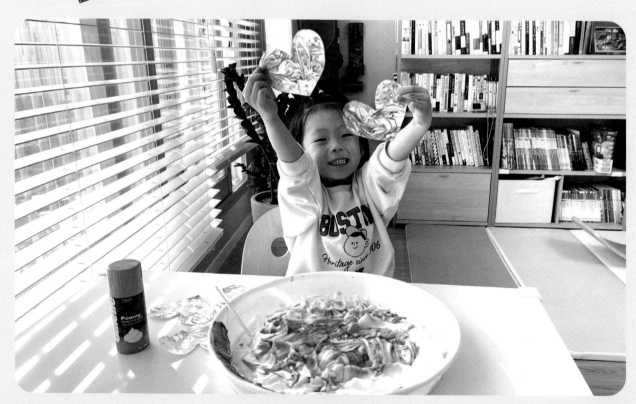

놀이의 교육적 효과
누리과정 연계

신체운동/건강

신체활동 즐기기 - 신체 움직임을 조절한다.

예술경험

창의적으로 표현하기 - 다양한 미술 재료와 도구로 표현한다.

1 트레이에 쉐이빙폼을 짜서 넣어요.

 트레이에 또또가 뿌리고 싶은 만큼 거품을 뿌려 볼까? 만져 보니 어떤 느낌이 들어?

😊 아이스크림 같다. 그리고 부드러워!

2 여러 색의 물감을 쉐이빙폼 위에 자유롭게 뿌려요.

 거품 위에 물감을 짜 보자.

😊 꼭 소스 뿌리는 것 같네. 이건 딸기 소스, 이건 포도 소스~

3 젓가락으로 물감을 섞으며 마블링을 표현해요.

 물감을 휘휘 저어 섞어 볼까~?

😊 젓가락에 사탕처럼 거품이 묻었네. 맛있겠다. 냠냠(먹는 시늉)

4 하트 모양의 종이를 올려 손으로 콕콕 눌렀다가 떼어 내요.

 짠! 물감 위에 하트 종이를 올렸다가 떼면 어떻게 될까? 또또가 올려 볼래?

😊 종이에 거품이 잔뜩 묻었네!

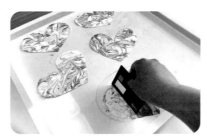

5 카드로 하트 모양 종이를 긁어내어 나타나는 마블링을 관찰해요.

 거품이 너무 많네. 이 카드로 긁어서 거품을 없애 볼까?

😊 우와, 예쁜 무늬가 생겼어.

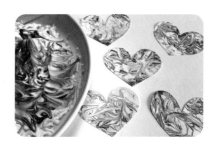

6 완성이에요.

연령별 놀이 방법

4-5세
종이에 물감을 찍어 내는 것보다 거품에 물감을 섞는 놀이를 더 흥미로워할 수 있어요. 아이가 충분히 섞는 놀이를 즐긴 후에 종이를 찍어 볼 수 있게 해 주세요.

6-7세
나무젓가락으로 저어서 물감의 모양을 의도한 대로 만들고 종이에 찍어 봐요. 찍어 낸 종이를 모빌이나 갈런드로 만들어 집 안을 꾸미면 아이의 성취감이 올라가요.

 또또엄마의 **꿀팁**

• 쉐이빙폼은 향이 있기 때문에 놀이를 하며 환기시켜 주세요.

• 거품을 카드로 긁어내는 과정을 어려워할 수 있으니 엄마가 꼭 아이에게 먼저 보여 주는 것이 좋아요.

스핀아트 달팽이

난이도 ★

엄마랑 함께
놀았어요

아이와 함께 빙글빙글 돌아가는 물건들을 찾아봐요. 시계도, 세탁기도, 팽이도 돌아가네요. 그림을 그릴 때 손이 아니라 도화지가 움직이면 어떨까? 스핀아트 기계가 없어도 물걸레 청소기를 이용하면 초간단 스핀아트 놀이를 할 수 있어요. 회전판에 종이를 붙여서 회전시킨 후 사인펜만 갖다 대면 예쁘게 색이 입혀지는데, 회전판이 두 개라 아이가 양손 스킬을 사용해 보거나 형제와 함께하기도 참 좋은 놀이랍니다. 마음껏 색을 입힌 후에 동글동글 색이 입혀진 종이로 달팽이를 만들어 봐요.

 준비물 ☐ 물걸레 청소기 ☐ 동그랗게 오린 종이 ☐ 사인펜 ☐ 색지 ☐ 테이프 ☐ 눈 스티커

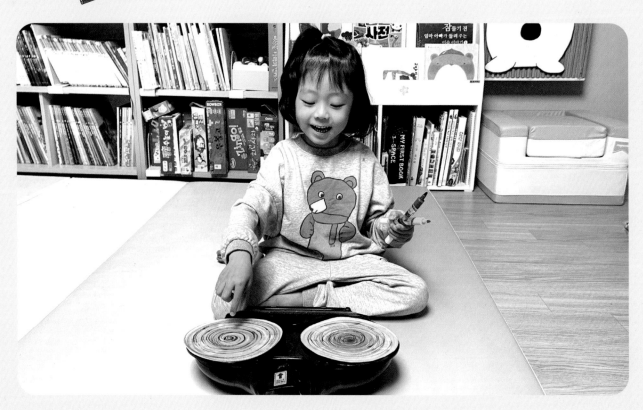

놀이의 교육적 효과

예술경험
아름다움 찾아보기 - 예술적 요소에 관심을 갖고 찾아본다.
예술 감상하기 - 다양한 예술을 감상하며 상상하기를 즐긴다.

자연탐구
생활 속에서 탐구하기 - 도구와 기계에 대해 관심을 가진다.

놀이 방법

1 물걸레 청소기를 뒤집어 놓고 회전판에 종이를 테이프로 붙여 고정해요.

* 물걸레 청소기를 이용한 놀이 방법과 조심할 점을 이야기해 주세요.

🧒 여기 동그란 부분에 종이에 붙여 볼까?

👧 우와! 종이가 빙글빙글 돌아가네!

2 청소기를 작동시키고 수성 사인펜을 이용하여 색을 입혀요.

🧒 돌아가는 부분에 사인펜을 갖다 대 볼까? 어떻게 되고 있어?

👧 동글동글 색이 생겨!

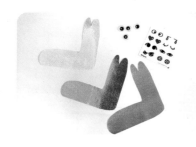

3 색지로 만든 달팽이 몸에 눈, 더듬이 등을 꾸며요.

🧒 우리가 만든 종이로 뭘 만들어 볼까?

👧 꼭 달팽이 껍데기 같다! 달팽이 가족을 만들어 볼래.

4 스핀아트로 만든 동그란 종이를 달팽이 몸에 연결해서 붙여요.

👧 여기 제일 작은 달팽이가 아기 달팽이야. 아기 달팽이는 등 껍데기가 노란색이랑 초록색으로 만들어졌어.

또또엄마의 **꿀팁**

- 스핀아트 놀이에는 살짝 도톰한 종이를 활용해요. 너무 얇으면 놀이 중 찢어질 수 있어요.
- 아이가 충분히 놀이할 수 있도록 동그란 종이는 넉넉히 준비해요.
- 달팽이 만들기 외에도 아이가 스핀아트를 통해 만들어진 종이로 만들고 싶은 것이 있다면 그 놀이로 확장해서 놀이해요.

연령별 놀이 방법

4-5세

일상 속에서 동글동글 표현할 수 있는 것들을 아이들과 이야기 나누며 놀이를 진행해요.

(예) 바퀴, 공 등

6-7세

스핀아트 기법을 활용한 미술 작가 '데미안 허스트'의 작품을 놀이 전에 감상한 후 놀이해 봐요.

난이도 ★

습식 수채화

엄마랑 함께
놀았어요

습식 수채화 기법은 종이 위에 물을 칠해 두고 물기가 마르기 전 채색을 더하는 번지기 기법이에요. 놀이를 하기 전 맑은 물 위에 물감을 떨어뜨려 물감이 퍼져 나가는 모습을 관찰해 봐요. 아직 정확한 확산의 원리를 알 수는 없겠지만, 물감이 퍼져 나가 물의 색이 변하는 과정을 아이가 이해할 수 있답니다. 3가지 정도의 색으로 아이와 함께 마주 앉아 그려 보면 우연적인 효과로 색이 부드럽게 어우러지는 것을 볼 수 있어요. 물이 묻은 종이 위로 번져 나가는 색의 아름다움을 아이와 함께 느껴 보세요.

 준비물　□수채화 물감　□머메이드지　□트레이　□붓　□물　□물티슈　□물통

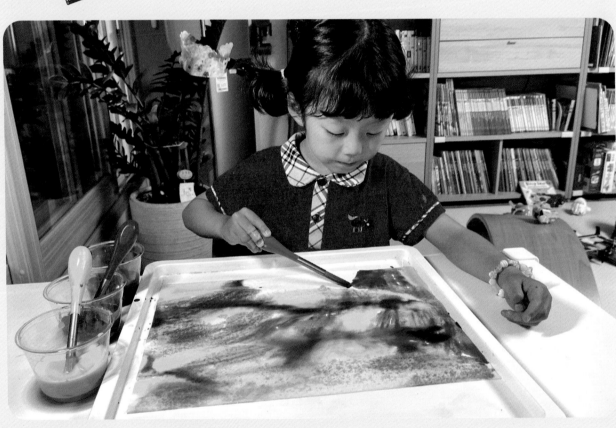

놀이의 교육적 효과
누리과정 연계

신체운동/건강
신체활동 즐기기 - 신체 움직임을 조절한다.

예술경험
아름다움 찾아보기 - 예술적 요소에 관심을 갖고 찾아본다.

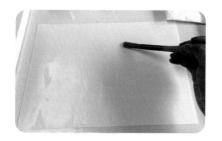

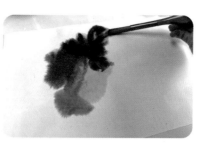

1 트레이 위에 머메이드지를 올려놓고 붓으로 물을 충분히 발라요.

* 분무기로 뿌려도 좋아요. 물이 충분히 묻어야 쉽게 마르지 않고 색이 잘 번져요.

 우리 이 종이에 물을 충분히 묻혀 주자. 찢어지지 않게 조심조심 물을 묻혀 볼까?

2 3가지 물감을 이용하여 자유롭게 종이에 색을 입혀요.

* 색이 번지면서 표현되는 느낌에 대해 이야기 나누어도 좋아요.

 빨간색이 어떻게 되고 있어?

 파란색과 빨간색 물감이 만났어. 여기 보라색이 되었어!

3 물이 마르기 전까지 아이가 충분히 색을 탐색할 수 있게 수채화 물감 놀이를 해요.

 연령별 놀이 방법

4-5세
붓을 하나만 사용하면 종이에 칠하기 전에 색이 섞일 수 있으니 각각의 물감에 붓을 넣고 색칠해요.

6-7세
붓을 하나만 준비해요. 한 가지 색을 칠한 후에 물로 헹구고 물티슈로 붓을 닦아낸 후 다른 색을 사용하는 방법을 설명해 주고 아이가 순서에 맞게 표현할 수 있도록 격려해요.

 또또엄마의 **꿀팁**

• 놀이 시작 전 습식 수채화를 그리는 방법을 안내해요.
• 이 놀이는 아이가 충분히 색의 번짐과 혼합을 느끼고 표현할 수 있도록 개입을 줄여 주세요. 대신 엄마도 마주 앉아 함께 놀이해 봐요.

얼음 위에 그린 그림

난이도 ★

엄마랑 함께 놀았어요

'종이가 아닌 얼음 위에도 그림을 그릴 수 있을까?' 하는 궁금증으로 또또아 해 보았던 놀이에요. 물로 만들어진 아이스팩 안의 얼음을 놀이에 활용해도 좋고, 더 크고 넓은 얼음을 만들어 보고 싶다면 쟁반에 물을 얼려서 놀이해 보아도 좋아요. 소금이 뿌려진 곳에 얼음이 먼저 녹기 시작해 구멍이 생기고, 그 사이에 물감이 들어가서 얼음에 색이 입혀지는 것이 재미있어요. 놀이 시작 전에 얼음을 두드리고 굴리며 탐색해 보면 시원한 얼음을 더 잘 느낄 수 있을 거예요. 여름에 시원하게 즐길 수 있는 얼음 놀이, 아이와 함께 해 보세요.

 준비물 □물을 얼린 아이스팩 □붓 □물감 □소금 □트레이 □스포이트 또는 약병 □물통

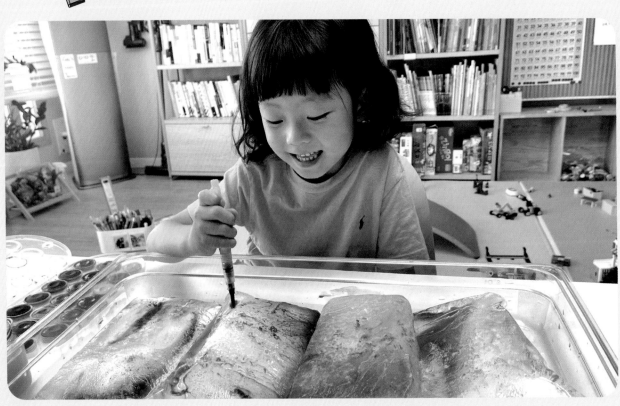

놀이의 교육적 효과
 누리과정 연계

자연탐구
생활 속에서 탐구하기 - 물체의 특성과 변화를 여러 가지 방법으로 탐색한다.

예술경험
창의적으로 표현하기 - 다양한 미술 재료와 도구로 자신의 생각과 느낌을 표현한다.

21

여름

1 아이스팩을 뜯어서 트레이 위에 올려요.

🧒 오늘은 얼음 위에 그림을 그려 볼 거야.

🧒 얼음 위에 그림을 그릴 수 있을까?

2 붓에 물감을 묻혀서 얼음에 그림을 그리거나 색을 칠해요.

🧒 붓에 물감을 묻혀서 그림을 그려 볼까?

🧒 미끌미끌해서 물감이 더 잘 칠해져! 꼭 보석 같지 않아?

3 얼음에 소금을 뿌려 나타나는 현상을 관찰하고 물감으로 얼음을 칠해요.

🧒 얼음에 소금을 뿌리면 신기한 일이 일어난대.

🧒 소금이 있는 곳에 구멍이 생기고 있어.

4 스포이트나 약병을 이용하여 물감 물을 부어 봐요.

🧒 (구멍에 물감을 넣어 보며) 색깔이 얼음 안으로 들어가고 있어.

 또또엄마의 꿀팁

• 얼음이 녹으면서 물이 많이 생길 수 있으므로 깊이가 있는 트레이를 사용하면 좋아요.

• 얼음에 소금을 뿌리면 얼음이 빨리 녹는 이유는 소금이 얼음의 녹는점을 낮추기 때문이에요.

✂ **연령별 놀이 방법**

4-5세
붓을 사용해도 되지만 손에 물감을 묻혀서 얼음에 문질문질 문지르며 노는 것도 재미있어해요.

6-7세
소금을 뿌린 곳과 소금을 뿌리지 않은 부분을 비교해 보고 왜 소금을 뿌린 곳이 먼저 녹는지 이야기 나눌 수 있어요.

공룡 화석 만들기 -옹기토 놀이

난이도 ★★

요즘에는 점토의 종류도 너무 많아서 잘 찾지 않게 되지만, 엄마 학창 시절에는 참 많이 가지고 놀았던 찰흙. 옹기토로 만들어진 점토라 질감도, 촉감도 너무 좋아서 의외로 아이들이 참 좋아하는 미술 재료예요. 매트 위에 펴 놓고 발로 밟아 보기도 하고. 손으로 뜯어서 만들고 싶은 것들을 자유롭게 만들어 보며 아이의 상상력과 오감을 동시에 발달시켜 줄 수 있는 놀이랍니다. 옹기토를 이용해 공룡 화석을 만들어 봐요.

 준비물 ☐트레이 ☐큰 비닐 ☐옹기토 ☐공룡 피규어

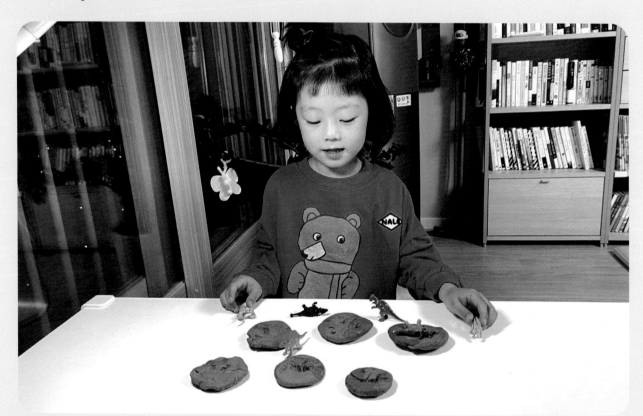

놀이의 교육적 효과
누리과정 연계

예술경험
창의적으로 표현하기 - 다양한 미술 재료와 도구로 자신의 생각과 느낌을 표현한다.

1 옹기토를 반죽하며 말랑말랑하게 만들어요.

😊 이건 흙으로 만든 점토야. 만져보니 어때?

😊 차갑다! 그리고 진짜 흙 색깔이야. 근데 좀 딱딱하네.

😊 이 점토는 조물조물 주무르면 부드러워져.

2 조금씩 떼어 내서 동글동글 굴리고 눌러 납작하게 만들어요.

😊 엄마는 동글동글 굴려서 동그라미를 만들어 봤어.

😊 와, 정말 공같이 동그래졌네. 나도 해 볼래.

3 공룡 피규어의 앞과 옆, 발자국 등 여러 부분을 찍어 모양을 만들어요.

😊 여기 공룡을 꾹꾹 찍어 볼까? 어떤 부분을 찍어 보고 싶어?

😊 이건 누구 공룡 발자국이게? 브라키오사우루스가 쿵쿵 걸어서 나뭇잎 먹으러 가고 있어.

4 그늘에 잘 말려 주면 공룡 화석 완성.

 연령별 놀이 방법

4-5세
좋아하는 장난감을 찍어서 장난감 화석을 만들어 봐요. 찰흙이 마르기 전에 볼펜이나 송곳으로 구멍을 내어 목걸이로 만들어요.

6-7세
만든 화석을 채색하는 놀이로 확장해서 더 멋진 나만의 공룡 화석을 만들어요. 채색 후에 바니시를 바르면 좀 더 오래 보관할 수 있어요.

 또또엄마의 꿀팁

저는 또또와 함께 10kg 대용량 옹기토를 구매해서 놀이했는데 넓게 펼쳐 놓고 발자국 찍어 보기, 동물 만들기, 그릇 만들기 등의 다양한 놀이에 활용할 수 있어서 좋았어요.

＊ 남은 옹기토 보관 방법
분무기로 물을 조금 뿌려서 겉면이 마르지 않게 하고 밀봉해서 넣어 두면 오래 사용할 수 있어요.

젤라틴 바다 동물 놀이

난이도 ★★

엄마랑 함께
놀았어요

젤리 놀이는 먹을 수 있는 재료를 사용하기 때문에 또기기 이주 이릴 때부터 사주 아는 놀이 중 하나예요. 젤라틴 가루가 젤리로 변하는 과정을 관찰하며 과학적 호기심도 기르고, 여러 종류의 바다 동물로 상상력 넘치는 이야기를 지어 볼 수도 있답니다. 탱글탱글 말캉말캉 젤리를 손으로 으깨고 뭉쳐 보는 과정에서 오감이 풍부하게 자극되는 놀이예요. 젤리를 만지고 손으로 으깨며 재료를 탐색하고, 아이가 놀이에 흥미를 가지고 시작할 수 있게 엄마가 스토리를 만들어 놀이를 시작해 주세요.

 준비물 ☐ 트레이 ☐ 젤라틴 가루 ☐ 물(차가운 물, 뜨거운 물 ⚠) ☐ 색소 ☐ 바다 동물 피규어

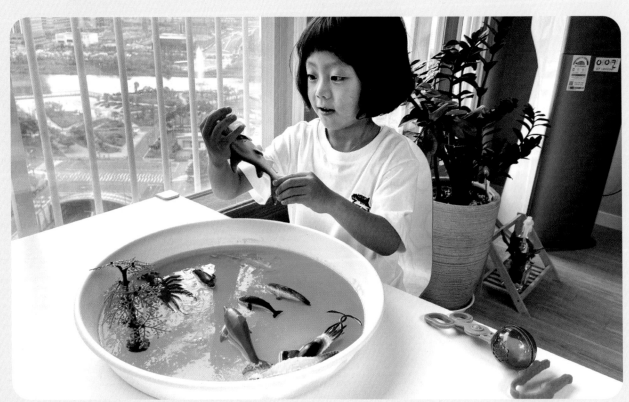

놀이의 교육적 효과
누리과정 연계

의사소통
책과 이야기 즐기기 - 말놀이와 이야기 짓기를 즐긴다.

예술경험
창의적으로 표현하기 - 극놀이로 경험이나 이야기를 표현한다.

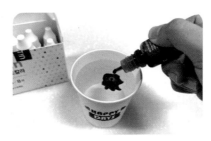

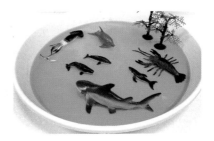

1 트레이에 차가운 물 3컵과 젤라틴 가루 1컵을 섞고 5분 정도 불려요.

🧒 이 가루랑 물로 말랑말랑 젤리를 만들어 볼 거야.

🧒 내가 가루를 넣어 볼래!

2 뜨거운 물⚠ 2컵에 색소를 1~2 방울 떨어뜨려 섞고 트레이에 부어서 잘 섞어요.

3 바다 동물들을 넣어서 실온에 반나절 굳혀요.

🧒 바다에 사는 동물들을 올려놔 볼까?

🧒 응, 상어랑 오징어도 넣어서 꾸밀래.

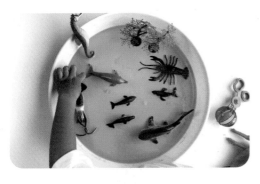

4 바다 동물들을 젤리에서 쏙쏙 빼 보며 이야기를 만들면서 놀아요.

🧒 동물들이 젤리 바다에 빠졌네? 어떡하지?

🧒 엄마, 우리가 구해 주자! 우리가 구해 줄게 걱정 마.

 연령별 놀이 방법

4-5세

1~3 과정은 엄마가 준비해 줘요. 다양한 방법으로 젤리를 탐색하며 놀 수 있도록 여러 가지 그릇, 집게, 숟가락 등을 준비해 주세요.

6-7세

젤라틴 가루를 넣고 젤리가 되어 가는 과정 전체를 엄마와 함께 관찰해요.

 또또엄마의 꿀팁

• 냉장고에 넣어 두면 젤라틴이 금방 굳어서 더 빠르게 놀이를 준비할 수 있어요.

• 젤라틴 가루에 따라서 물을 넣는 비율이 조금은 달라질 수 있어요. 구입한 젤라틴 가루 뒷면의 젤리 만드는 방법에 따라 비율을 보고 활용해요.

24 파스텔 마블링

난이도 ★★★

체망에 파스텔을 문질러서 갈아 부는 것만으로도 아이들이 무척 재미있어하는 미술놀이예요. 놀이 전에 종이에 파스텔을 칠하고 손가락으로 문지르며 파스텔이 가진 색감을 충분히 탐색하고 느껴 봐요. 파스텔을 갈면 체망 아래에 파스텔 가루가 눈처럼 흩날리며 떨어지는데, 물 위에 둥둥 뜬 여러 가지 파스텔의 색감이 참 예뻐서 엄마도 아이도 눈이 즐겁답니다. 잘 갈린 파스텔 위에 종이를 대면 색이 마블링 되며 톡톡 터지는 재미있는 현상도 관찰할 수 있어요.

 준비물 ☐ 트레이　☐ 물　☐ 파스텔　☐ 작은 체망　☐ 도화지

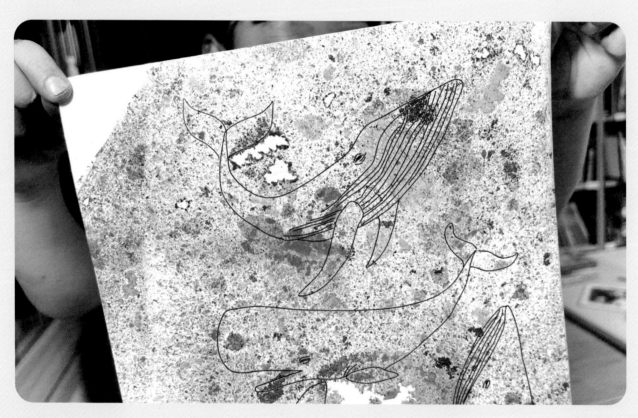

놀이의 교육적 효과

누리과정 연계

신체운동/건강
신체활동 즐기기 - 신체 움직임을 조절한다.

예술경험
예술 감상하기 - 다양한 예술을 감상하며 상상하기를 즐긴다.

1 트레이에 물을 넣어요.

 (물이 담긴 병을 주며) 또또가 여기 물을 넣어 볼까?

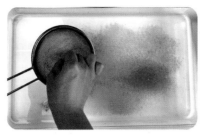

2 작은 체망을 들고 파스텔을 문질러서 갈아요.

🧑 (먼저 시범을 보여주며) 여기를 슥슥 문지르면 어떻게 될까?

👶 물 위에 가루가 둥둥 떠 있네.

3 물 위에 올려놓고 살짝 눌러요.

🧑 이 위에 종이를 올려 보자. 꾹 누르면 종이가 들어가니까 톡톡 쳐 볼까?

👶 가루가 종이에 묻었을까? 궁금하다.

4 종이를 들면 예쁜 파스텔 마블링이 표현된 것을 볼 수 있어요.

👶 엄마, 여기 봐! 색깔이 퐁퐁 터지고 있어.

연령별 놀이 방법

4-5세

• 아이가 작은 체망에 파스텔을 가는 것을 어려워하는 경우 엄마가 종이컵에 미리 갈아서 제공해요.

• 엄마가 아이에게 체망으로 파스텔을 가는 모습을 먼저 보여 주면 아이가 더 흥미로워하며 해 보고 싶어 해요.

6-7세

파스텔을 찍어 낸 종이를 보며 표현된 색과 그림에 대해 이야기 나누어 보고 종이를 오리거나 그 위에 그림을 그려 작품을 재구성해 봐요. 또또는 나비 모양으로 오리거나 고래 도안을 활용해서 놀이해 보았어요.

또또엄마의 **꿀팁**

• 트레이에 파스텔이 물들 수 있으므로 어두운 트레이를 사용하거나 사용 후 바로 세척해요.

• 세척할 때는 트레이에 묻어 있는 파스텔을 티슈로 닦아낸 후 물로 세척해요.

해님이 그려 주는
자연물 그림

난이도 ★★★

엄마랑 함께
놀았어요

푸르른 여름날 아이와 산책 중에 할 수 있는 햇빛을 이용한 감광지 미술놀이에요.
또또에게는 아이의 눈높이에 맞게 해님이 그려 주는 놀이라고 소개했어요. 자연물을 아이와 함께 수
집한 뒤, 종이 위에 자연물들을 올리고 빛이 있는 곳에 잠시 놓아 두면 종이의 색이 달라져 멋진 자연
물 그림이 표현된답니다. 햇빛을 이용해 다양한 그림을 그려 봐요.

 준비물 □감광지 □자연물 □종이 접시 □소량의 물(감광지를 담갔다 뺄 수 있을 정도)

놀이의 교육적 효과
누리과정 연계

예술경험
아름다움 찾아보기 - 자연과 생활에서 아름다움을 느끼고 즐긴다.

자연탐구
탐구과정 즐기기 - 자연에 대해 지속적으로 호기심을 가지며 탐구하는 과정에 즐겁게 참여한다.

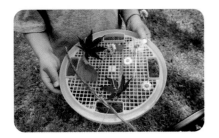

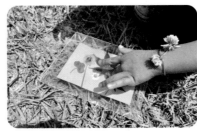

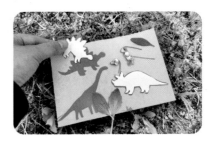

1 아이와 함께 여러 가지 자연물을 주워서 모아요.

👦 또또가 예쁘다고 생각하는 자연물을 모아 보자.

👧 여기 꽃도 있고 나뭇잎도 있어~

2 감광지 위에 자연물을 올려놓고 햇빛에 5~10분 정도 노출시켜요.

👦 이 종이는 햇빛을 만나면 색이 변하는 마법의 종이야. 우리가 모은 풀이랑 꽃을 올려서 해님 아래 놓아 볼까?

👧 어떻게 변할까? 궁금하다.

3 자연물을 떼어 내면 올려놓았던 자연물의 형태로 파랗게 색이 나와요.

* 아이가 좋아하는 동물 도안을 활용할 수도 있어요.

👦 어떻게 변했을까? 한번 떼어 내 보자.

👧 파란색이 되었네!

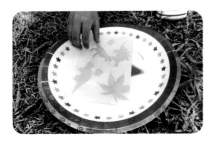

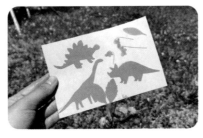

4 물에 완전히 담가 10번 정도 흔들고 빼내요.

👦 이제 이 종이를 물에 넣어 숫자 10까지 셀 동안 흔들어 줄 거야.

👧 하나, 둘, 셋... 열!

5 물기를 잘 말려요.

👧 엄마, 해님이 색을 만들어 줬네! 신기하다. 또 해 볼래.

6 도화지 위에 여러 장의 감광지 그림을 붙여서 집에 전시해요.

연령별 놀이 방법

✂ **4-5세**
감광지 미술놀이를 하기 위한 자연물 수집이라 생각하지 마시고, 아이가 자연물을 재미있게 모으고 오감으로 탐색할 수 있게 한 후 감광지 놀이로 확장해요.

6-7세
감광지 위에 자연물을 어떻게 구성하면 좋을지 미리 생각해 자연물을 올려 그림을 완성하고, 완성된 그림을 보면서 그림으로 이야기를 만들어 표현할 수 있게 해요.

또또엄마의 꿀팁

• 감광지는 빛에 노출이 되면 색이 변하기 시작하기 때문에 자연물을 올려놓을 때는 그늘에서 진행해요.
• 감광지의 원리 : 물질이 빛을(햇빛 또는 자외선) 받아 화학적 반응을 일으키는 것을 감광이라고 합니다. 사진의 건판이나 필름, 인화지같이 감광성을 높이거나 감광성을 만들어 내는 물질을 감광제라고 하며 이 감광제를 바른 종이를 감광지라고 부릅니다.

PART ❸

가을

Autumn
01

가을 센서리 보틀
- 감각 물병

난이도 ★★

엄마랑 함께
놀았어요

센서리 보틀은 마리아 몬테소리가 개발한 심신안정 교구예요. 알록달록한 색깔의 액체 안에 너러 가지 재료를 넣고 재료들이 물 안에서 움직이는 모습을 탐색하며 호기심과 관찰력을 기를 수 있답니다. 또한 심리적 안정감을 주기도 해요. '가을' 하면 떠오르는 색을 이야기해 보고, 병 안에 넣으면 좋을 것 같은 가을 느낌의 재료를 트레이에 모아 봐요. 물만 넣었을 때와 물과 오일을 넣었을 때, 병 속에 재료들이 움직이는 모습이 어떻게 다른지 탐색할 수도 있고, 가을 느낌이 가득한 계절 소품으로도 사용할 수 있답니다.

 준비물 □ 플라스틱 병(물병이나 소스 통) 2개 □ 오일(식용유) □ 물 □ 색소 □ 색깔 고무줄
□ 스팽글 □ 반짝이 등의 작은 소품들

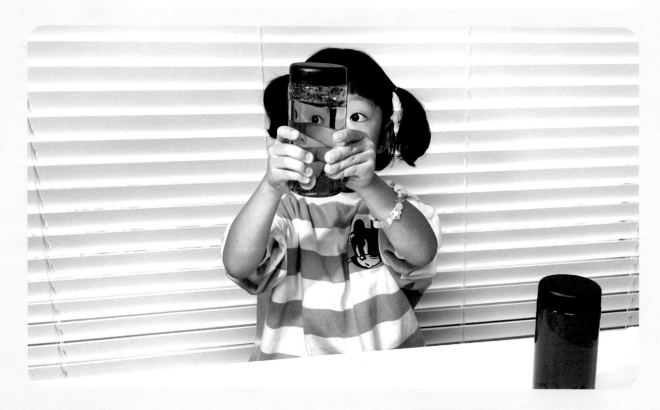

 놀이의 교육적 효과
누리과정 연계

자연탐구
생활 속에서 탐구하기 - 일상에서 모은 자료를 기준에 따라 분류한다.

예술경험
아름다움 찾아보기 - 자연과 생활에서 아름다움을 느끼고 즐긴다.

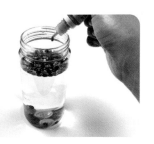 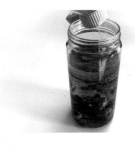 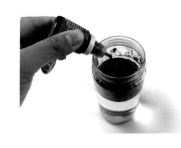

1 병 안에 물을 2/3 정도 넣고 색소와 준비한 소품들을 넣어요.

* 병에 물을 넣을 만큼 선을 그려 표시해 주면 좋아요.

🧒 이 재료 중에 또또가 넣고 싶은 걸 물 안에 넣어 보자!

🧒 단추는 물 아래로 쭉 내려가고 반짝이는 둥둥 떠 있네?

2 오일을 병 가득 넣고 뚜껑을 닫아요.

🧒 이제 병에 오일을 가득 넣어 볼까?

🧒 오일이 바닥으로 내려갔다가 다시 뽕 하고 올라와.

3 두 번째 병 안에 물을 2/3 정도 넣고 색소와 준비한 소품을 넣어요.

🧒 이번에는 다른 재료들을 넣어 볼까?

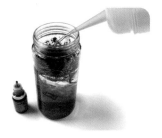 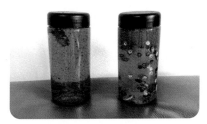

4 물을 병 가득 채우고 뚜껑을 닫아요.

🧒 이 병에는 오일 대신 물을 넣어 가득 채워 볼 거야.

5 병을 위아래로 흔들며 관찰해요.

🧒 이것 봐, 물속에서 가을 낙엽이 움직이고 있는 것 같지 않아?

연령별 놀이 방법

4-5세
아이가 센서리 보틀을 다 만든 후 물병을 탐색하는 과정을 무척 좋아할 거예요. 물이 새어 나오지 않도록 뚜껑을 꽉 닫고, 테이프로 감아서 마감하면 더 좋아요.

6-7세
물과 기름의 양을 병마다 다르게 해요. 병마다 흔들었을 때 재료들의 모습이 어떻게 다른지 예상하고 탐색하면서 놀이할 수 있게 하면 더 흥미로워요.

또또엄마의 꿀팁

• 물과 기름을 채워 넣을 때 병 가득 넣어야 재료들이 움직이는 모습을 더 멋지게 관찰할 수 있어요.

• 색소 대신 물감을 넣으면 색이 탁해져서 재료가 잘 보이지 않을 수 있어요.

난이도 ★

나뭇잎 물감 찍기

엄마랑 함께
놀았어요

뜨거웠던 여름이 지나고 나면 하늘이 높아지고, 선선한 바람이 불고, 나뭇잎이 울긋불긋 물들어 가는 과정을 보며 가을이 왔음을 느낄 수 있는데요. 이 놀이는 나뭇잎이 조금씩 물들기 시작하는 가을 초반 산책을 하며 여름과 달라진 날씨에 대해 이야기 나눈 후 하면 좋을 미술놀이예요. 아직 물들지 않은 나뭇잎이나 물들어 가고 있는 나뭇잎을 주워 와 자신이 표현하고 싶은 가을 나뭇잎의 색으로 채색하고, 종이에 찍어 보는 놀이는 날씨와 계절의 변화를 느낄 수 있게 해 준답니다. 다양한 모양의 나뭇잎을 주워 와 아이만의 특별한 가을 나뭇잎을 만들어 보아요.

 준비물 ☐나뭇잎 ☐물감 ☐붓 ☐도화지 ☐팔레트

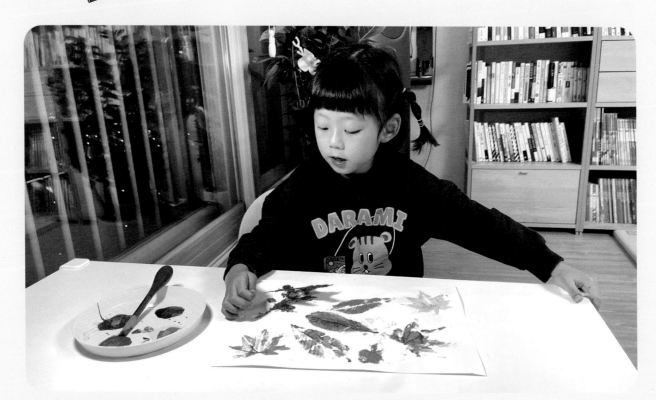

놀이의 교육적 효과
누리과정 연계

자연탐구
자연과 더불어 살기 - 날씨와 계절의 변화를 생활과 관련짓는다.

예술경험
아름다움 찾아보기 - 자연과 생활에서 아름다움을 느끼고 즐긴다.

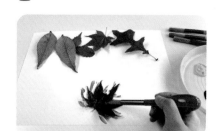

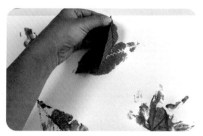

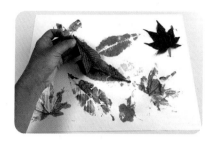

1 주워 온 나뭇잎에 칠하고 싶은 색의 물감을 칠해요.

👧 이 나뭇잎은 어떤 색으로 칠하면 좋을까?

👦 이제 가을이 되면 주황색 나뭇잎도 많이 생겨. 주황색이랑 노란색으로 칠해 볼래.

2 종이 위에 나뭇잎을 올리고 손으로 꾹 눌러서 찍어 내요.

👦 꾹꾹 누른 나뭇잎을 떼어 볼까?

👧 이 나뭇잎은 빨간색으로 했어. 단풍잎은 빨개지잖아.

3 여러 가지 나뭇잎을 다양한 색으로 채색해 도화지에 찍어 봐요.

연령별 놀이 방법

4-5세
붓을 활용해 나뭇잎을 채색하기 어려워하는 경우 넓적한 그릇에 물감을 짜 준비해 주고 물감 위에 나뭇잎을 찍어 도화지에 찍을 수 있어요.

6-7세
간단한 과정의 놀이이기 때문에 엄마의 개입은 최소화하고 아이가 자유롭게 탐색하며 놀이할 수 있도록 자료만 충분히 제공해 주어요. 아이만의 작품이 완성되면 액자에 넣어서 방에 전시해 보세요. 아이의 성취감이 올라간답니다.

또또엄마의 **꿀팁**

물감과 도화지를 가지고 밖으로 나가서 산책하며 놀이를 진행해도 좋아요.

Autumn

03

스티로폼 판화

엄마랑 함께
놀았어요

야채나 과일을 포장할 때 사용하는 스티로폼 용기를 활용해서 판화를 만들어 봤어요. 연필로 밑그림을 그리고 볼펜으로 선을 긁어내는 과정부터 롤러로 물감을 칠하고 찍어 내는 것까지 아이들이 흥미로워할 만한 기법들이 많이 들어 있는 놀이예요. 스티로폼에 연필로 그림을 그려 보며 판화가 만들어지는 과정을 먼저 설명해 주세요. 판화는 같은 그림을 아이가 원하는 만큼 여러 장 찍어 낼 수 있으니, 다양한 색깔을 활용해 작품을 만들 수 있답니다.

 준비물 □스티로폼 용기 □연필 □볼펜 □롤러 또는 넓은 붓 □도화지 □물감 □넓은 접시

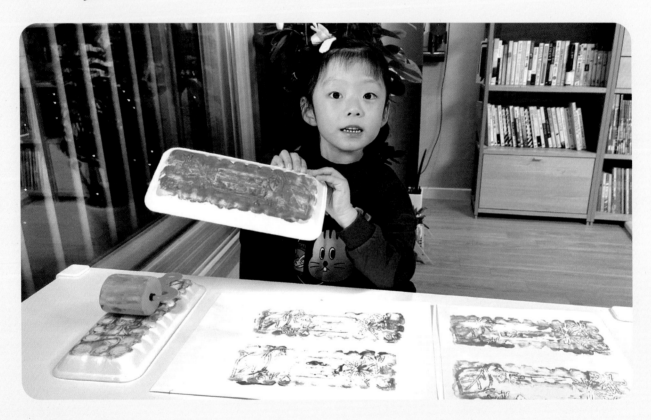

놀이의 교육적 효과
 누리과정 연계

신체운동/건강

신체활동 즐기기 - 신체의 움직임을 조절한다.

예술경험

창의적으로 표현하기 - 다양한 미술 재료와 도구로 자신의 생각과 느낌을 표현한다.

1 스티로폼 용기에 연필로 그림을 그려요.

🧒 스티로폼에 그림을 그리면 어떤 느낌이 날 것 같아?

👦 구멍이 뿅뿅 뚫리지 않을까? 내가 한번 그려 볼래!

2 볼펜으로 그림을 따라 스티로폼을 눌러 홈을 만들어요.

👧 또또가 그림 위에 볼펜으로 좀 더 세게 그려서 선을 만들어 줘~

👦 조심조심 해야겠어.

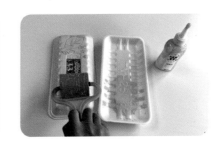

3 물감 묻은 롤러 또는 넓은 붓으로 스티로폼을 칠해요.

👧 그림 위에 물감을 묻혀 보자.

4 물감이 묻은 스티로폼 용기를 종이에 찍어 눌러요.

🧒 그림이 잘 나오도록 꾹! 세게 눌러 볼까?

👧 어떤 그림이 나올지 기대된다!

5 판화를 여러 장 찍어 봐요.

👦 도장처럼 찍혀 나왔네! 다른 색으로도 해 볼래.

 연령별 놀이 방법

4-5세
놀이의 전 과정을 함께 하지 않아도 돼요. 함께 하기 어려운 과정인 것 같다는 생각이 든다면 엄마가 준비한 스티로폼 판화에 아이가 물감을 묻히고 여러 번 찍어 내는 놀이를 해 봐요.

6-7세
아이가 직접 밑그림을 그릴 수 있어요. 아이가 원하는 대로 찍혀 나오지 않는 경우 물감을 묻히는 양, 찍어내는 힘에 따라 그림 표현이 다르게 나올 수 있다는 것을 이야기해 주세요.

 또또엄마의 꿀팁

• 판화의 특성상 찍어 내면 그림이 반대로 찍혀 나오는 것을 사전에 이야기해 줘요.

• 스티로폼 용기가 없는 경우 우드록 판을 활용할 수 있어요.

• 물을 섞지 않은 물감으로 채색해야 그림이 잘 찍혀 나와요.

Autumn
04

알록달록 휴지심 나무

엄마랑 함께
놀았어요

재활용품을 이용하는 미술놀이는 아이의 상상력을 자극해 줄 뿐 아니라 지구 환경을 보호하기 위해 우리가 할 수 있는 작은 실천 중 하나예요. 그중에서도 휴지심 나무는 휴지심을 오려서 붙이고 물감으로 칠하기만 해도 멋진 작품을 만들 수 있어서 쉽고 재미있는 놀이랍니다. 일주일에 한두 개씩 생기는 휴지심을 모아 두었다가 아이와 함께 알록달록 예쁜 휴지심 나무로 꾸미면서, 지구 환경을 지키기 위해 우리가 무엇을 할 수 있을지 이야기 나눠 볼 수 있어요.

 준비물 ☐ 휴지심 3~4개 ☐ 가위 ☐ 글루건 ⚠ ☐ 박스 또는 캔버스 ☐ 물감 ☐ 붓

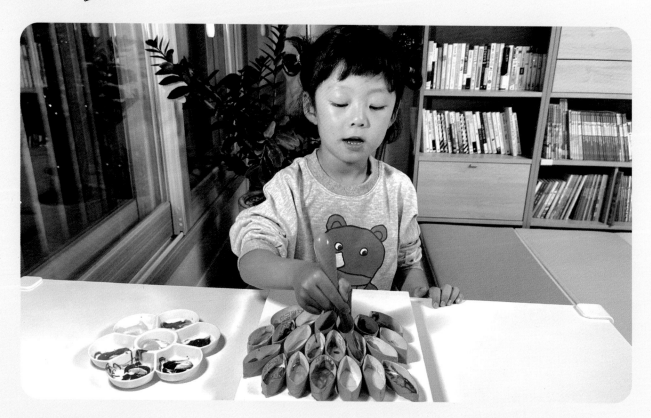

놀이의 교육적 효과
누리과정 연계

예술경험
창의적으로 표현하기 - 다양한 미술 재료와 도구로 자신의 생각과 느낌을 표현한다.

자연탐구
자연과 더불어 살기 - 생명과 자연환경을 소중히 여긴다.

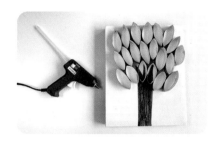

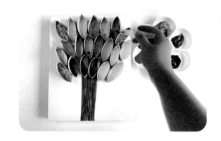

1 휴지심을 눌러 접어 5등분으로 오려요.

😊 (자른 휴지심을 보여 주며) 이건 뭘까? 어떤 모양이야?

😄 동그라미 같기도 하고 꽃잎 같기도 해!

😊 이 동그라미로 무엇을 만들 수 있을까?

2 상자에 나무 기둥을 그리고 자른 휴지심을 올려 글루건⚠️으로 붙여요.

😊 또또가 놓고 싶은 자리에 휴지심 잎을 놓으면 엄마가 붙여 줄게. 글루건은 뜨거워서 다칠 수 있어.

😄 나는 여기에 올릴래. 이쪽에 붙여 줘.

3 붓에 물감을 묻혀서 휴지심 안쪽을 자유롭게 색칠해요.

😊 나무를 무슨 색으로 칠하고 싶어?

😄 음… 알록달록하게 칠할래.

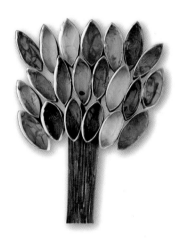

연령별 놀이 방법

4-5세
손의 힘이 많이 필요한 휴지심을 자르는 과정은 엄마가 준비해주는 것이 좋아요.

6-7세
꽃, 새, 다람쥐 등 아이가 더 표현하고 싶은 것들을 꾸밀 수 있도록 빨대, 떠먹는 요구르트 통, 상자 조각 등의 다른 재활용품 재료를 충분히 준비해요.

또또엄마의 **꿀팁**

• 글루건은 뜨거워서 화상의 위험이 있어요. 글루건을 사용하여 휴지심을 붙일 때는 엄마가 작업해 주거나 아이가 안전 장갑을 착용하고 엄마가 보는 상황에서 할 수 있도록 지도해 주세요.

• 휴지심 조각 안에 화장솜을 구겨 넣고 스포이트를 이용해 물감 물을 입혀 표현하는 놀이로도 활용할 수 있어요.

귀여운 나뭇잎 가족

난이도 ★★

엄마랑 함께 놀았어요

야외 활동을 하기 참 좋은 가을, 또또와 산책을 하면서 함께 주운 알록달록 다양한 색의 나뭇잎으로 귀여운 나뭇잎 가족을 만들어 봤어요. 나뭇잎 모양으로 오린 박스에 양면테이프를 붙여 산책할 때 챙겨 나가면 나뭇잎을 손으로 찢어 모자이크 기법으로 붙이면서 즐거운 미술 시간을 보낼 수 있어요. 야외에 돗자리를 펴고 만들어도 너무 좋겠죠? 눈 스티커를 활용하면 더 생동감 넘치는 나뭇잎 가족을 표현할 수 있답니다.

 준비물 □박스 □가위 □여러 색깔의 나뭇잎 □눈 스티커 □양면테이프

놀이의 교육적 효과
누리과정 연계

예술경험
아름다움 찾아보기 - 자연과 생활에서 아름다움을 느끼고 즐긴다.

의사소통
책과 이야기 즐기기 - 말놀이와 이야기 짓기를 즐긴다.

1 산책을 하며 알록달록 물든 나뭇잎을 주워요.

2 박스를 나뭇잎 모양으로 그려서 오려요.

😊 이건 어떤 그림인 것 같아?

😊 나뭇잎 같은데?

😊 여기 아빠 나뭇잎도 있고 아가 나뭇잎도 있어.

3 양면테이프를 붙인 후 접착면이 보이게 떼어 내요.

* 끝을 살짝 떼어 접어 두면 아이가 스스로 떼어 내기 편해요.

😊 우리 같이 테이프를 떼어 보자!

😊 나도 잘 떼어 낼 수 있어!

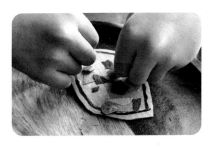

4 끈적이는 접착 부분에 나뭇잎을 손으로 뜯어서 모자이크 기법으로 붙여요.

😊 끈적끈적~ 이 부분에 아까 주워 온 나뭇잎을 조금 뜯어서 붙여 보자.

😊 여러 색으로 붙이니까 더 예쁘지?

5 눈 스티커를 붙이고 입과 코를 꾸미면 완성.

😊 나뭇잎 가족이야. 여기 제일 큰 나뭇잎이 아빠 나뭇잎!

연령별 놀이 방법

4-5세
완성된 박스 나뭇잎에 나무젓가락을 연결해 막대 인형을 만들고 역할놀이에 활용해요.

6-7세
나뭇잎으로 만든 인형으로 이야기를 만들며 놀이해요.

또또엄마의 꿀팁

• 끈적이는 부분에 반짝이 가루를 뿌려서 표현하면 반짝반짝 더 예뻐져요.

• 집에 있는 스티커도 활용해 보세요.

커피 필터 물들이기

난이도 ★

엄마랑 함께 놀았어요

커피 필터에 수성 사인펜으로 그림을 그리고 물을 뿌리면 색의 번짐을 관찰할 수 있는 신기한 놀이예요. 다양한 패턴으로 쓱쓱 그림을 그리고 물을 뿌리면 그린 패턴에 따라 각각 다른 느낌의 색이 표현된답니다. 놀이를 시작하기 전 산책길에 다양한 길이의 나뭇가지를 주워 놀이에 필요한 재료를 수집하고, 알록달록한 가을 나뭇잎의 색깔을 이야기해 봐요. 색이 은은하게 퍼져 물든 커피 필터를 나뭇잎 모양으로 오리고 나뭇가지에 붙여 가을 나무를 만들면 집 안에서도 가을 느낌이 물씬 난답니다.

 준비물 □커피 필터 □수성 사인펜 □물 □스포이트 또는 약병 □가위 □목공 풀 □나뭇가지

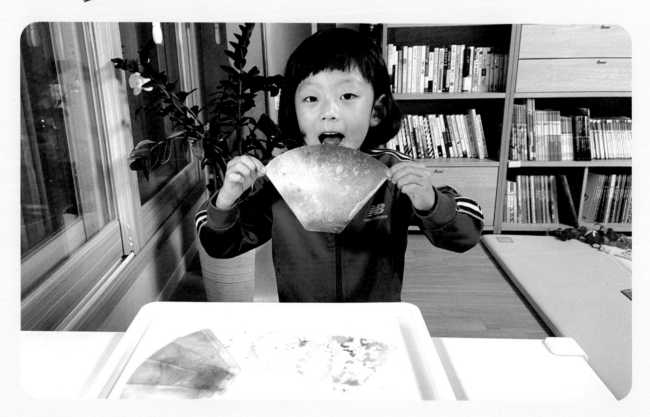

놀이의 교육적 효과
누리과정 연계

자연탐구
자연과 더불어 살기 - 날씨와 계절의 변화를 생활과 관련짓는다.

예술경험
아름다움 찾아보기 - 자연과 생활에서 아름다움을 느끼고 즐긴다.

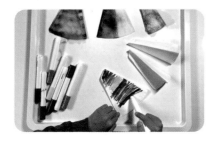 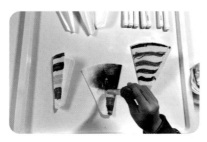

1 커피 필터를 2~3번 접어 수성 사인펜으로 색을 칠해요.

😊 이 종이에 사인펜으로 색을 칠해 보자.

😊 무지개색으로도 칠하고~ 이건 내가 좋아하는 색으로만 칠했어!

2 스포이트로 물을 뿌리며 퍼지는 색을 관찰해요.

😊 사인펜으로 칠한 부분에 물을 뿌려 보자!

😊 색깔이 다 없어지면 어떡하지? (뿌린 후) 엄마! 색이 움직이고 있어.

3 잘 말린 커피 필터를 나뭇잎 모양으로 오려요.

😊 나뭇잎 모양으로 오려 보자.

😊 엄마가 그려 주면 내가 오려 볼래!

4 나뭇가지에 목공 풀을 바르고 오려 낸 커피 필터 나뭇잎을 붙여요.

😊 엄마, 진짜 나무 같지 않아?

😊 또또 나무에 예쁜 색깔 나뭇잎이 달렸네~

😊 근데 바람이 불면 이렇게 나뭇잎이 바닥으로 떨어질 거야~

연령별 놀이 방법

4-5세
물이 묻으면 색이 번져 나가기 때문에 사인펜으로 꼼꼼하게 칠하지 않아도 돼요.

6-7세
물이 들어 있는 통에 커피 필터의 아랫부분만 넣어서 종이가 물을 빨아들이며 색이 번지는 모세관 현상을 관찰할 수도 있어요.

또또 엄마의 **꿀팁**

색을 진하게 칠할수록 색 번짐이 예쁘게 표현된답니다.

Autumn
07

휴지심
입체 코스모스

난이도 ★★

엄마랑 함께
놀았어요

가을에 많이 볼 수 있는 코스모스!

밖에서 보았던 코스모스를 엄마와 함께 만들어 보면 아이가 더 흥미롭게 가을 꽃들에 대해 배울 수 있겠죠? 산책하며 코스모스의 생김새와 색깔에 대해 이야기 나눠 보고, 휴지심과 물감을 이용해 예쁜 코스모스를 만들어서 우리 집을 가을 분위기가 물씬 나는 코스모스 꽃밭으로 만들어 봐요. 산책길로 꾸미면서 가을 날씨, 가을에 피는 꽃에 대해 알아보는 역할놀이로도 연계할 수 있답니다.

준비물 ☐휴지심 ☐나무젓가락 ☐가위 ☐양면테이프 ☐물감 ☐붓 ☐팔레트

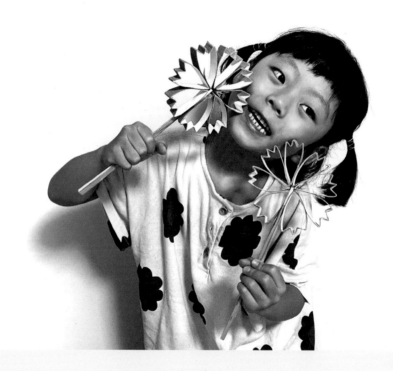

놀이의 교육적 효과

누리과정 연계

자연탐구
자연과 더불어 살기 - 날씨와 계절의 변화를 생활과 관련짓는다.

예술경험
아름다움 찾아보기 - 자연과 생활에서 아름다움을 느끼고 즐긴다.

의사소통
듣기와 말하기 - 자신의 경험, 느낌, 생각을 말한다.

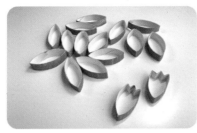

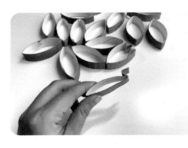

1 물감으로 꽃잎이 될 휴지심과 줄기가 될 나무젓가락을 색칠해요.

🧒 휴지심으로 코스모스 꽃을 만들어 볼 건데 어떤 색으로 칠하고 싶어?

🧒 우리 유치원에는 보라색이랑 핑크색 코스모스가 있어!

2 휴지심이 다 마르면 휴지심을 반으로 눌러 접은 후 8조각으로 나누어 가위로 오려요.

🧒 휴지심에 물감이 다 말랐네. 코스모스 꽃잎이 모두 몇 장이었는지 기억나?

🧒 책에서 한번 찾아보자!

3 오려 낸 휴지심 끝을 두 번 접었다 펴서 잎의 모양을 만들어요.

🧒 코스모스 꽃잎은 어떻게 생겼었지?

🧒 끝이 뾰족뾰족했잖아~

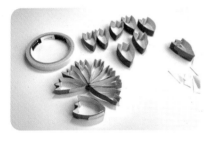

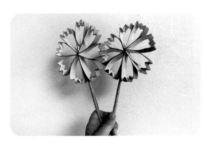

4 꽃잎을 양면테이프로 연결해서 붙여요.

🧒 여기 테이프를 떼어서 꽃잎을 연결해 볼까?

🧒 꽃잎이 하나, 둘, 셋… 모두 여덟 개!

5 나무젓가락을 연결하면 입체 코스모스 꽃 완성.

연령별 놀이 방법

4-5세
좋아하는 친구나 가족에게 직접 만든 코스모스를 선물해요.

6-7세
완성된 코스모스를 활용하여 가을 꽃길을 만들거나 꽃 가게 놀이 등의 역할놀이로 연계해서 가을의 변화를 표현해요.

또또엄마의 **꿀팁**

• 바깥에서 코스모스를 볼 수 없었다면 가을에 볼 수 있는 꽃 도감을 읽고 놀이해요.

• 붓이 아니라 다양한 도구를 활용하거나 손을 이용해서 색을 칠해 봐요.

• 상자나 종이에 붙여서 그림 액자로 만들어 전시해 보세요.

Autumn 08
글루건 낙엽 그림

엄마랑 함께 놀았어요

유아기의 아이들은 손의 힘을 조절해서 붓으로 물감을 칠하는 놀이를 아직 어려워할 수 있어요. 하지만 글루건을 이용하여 그림에 칸을 만들어 주면 아이가 어려워하지 않고 다양한 색을 칠해 볼 수 있답니다. 물을 충분히 적신 붓에 고체 물감을 묻혀 자유롭게 종이를 칠해 봐요. 글루건으로 선을 만든 종이를 보여 주고 칸마다 어떤 색을 칠하면 예쁠지 이야기 나눈 뒤, 색다른 기법의 물감 놀이를 아이와 함께 즐겨 보세요.

 준비물 ☐ 낙엽 도안 ☐ 글루건 ⚠ ☐ 고체 물감 또는 수채화 물감과 팔레트 ☐ 물 ☐ 물통 ☐ 붓

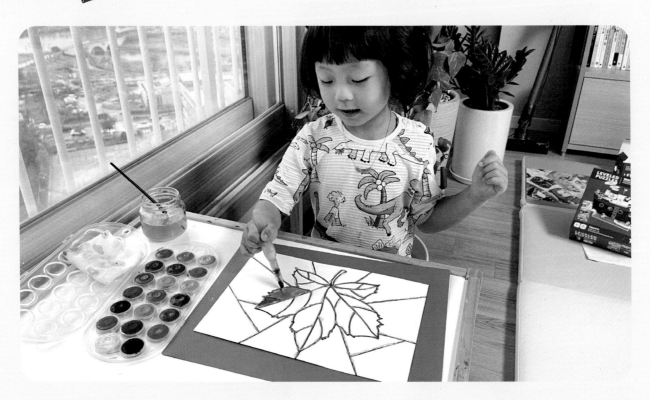

놀이의 교육적 효과
누리과정 연계

예술경험

아름다움 찾아보기 - 자연과 생활에서 아름다움을 느끼고 즐긴다.

창의적으로 표현하기 - 다양한 미술 재료와 도구로 자신의 생각과 느낌을 표현한다.

자연탐구

탐구과정 즐기기 - 주변 세계와 자연, 날씨에 대해 지속적으로 호기심을 가진다.

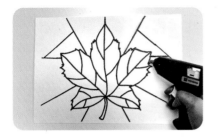

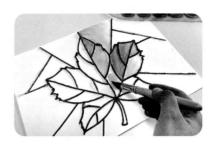

1 혜지원 홈페이지에서 도안을 내려받아 출력하고 선을 따라 글루건⚠️을 쏴서 볼록한 선을 만들어요.

2 고체 물감에 물을 묻힌 붓을 문질러 종이에 색을 칠해 봐요.

👧 물이 묻은 붓으로 이 물감을 문질러 볼까?

👦 이건 물감이 좀 딱딱해.

3 글루건 선이 있는 종이에 칸마다 물감으로 색을 칠해요.

👧 물감으로 알록달록한 낙엽을 꾸며 보자.

👦 칸마다 다 다른 색으로 칠해 볼 거야.

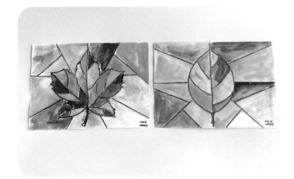

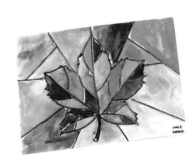

4 아이와 만든 작품을 벽에 전시해요.

🚩 **연령별 놀이 방법**

4-5세
낙엽 도안 대신 아이가 칠하기 쉬운 6~8칸의 네모를 글루건으로 만들어 제공해 놀이할 수 있어요.

6-7세
낙엽 도안 대신 아이가 그린 그림 위에 엄마가 글루건으로 선을 만들어 준 뒤 색을 입혀요.

또또엄마의 꿀팁

• 물감을 칠하고 다른 색의 물감을 사용할 때, 물에 붓을 헹구고 사용하는 법을 엄마가 직접 보여준 후에 놀이를 시작해요.

• 물감 대신 색연필을 사용하여 놀이해 볼 수 있어요.

글자 따라 나뭇잎 붙이기

엄마랑 함께
놀았어요

또또가 유치원을 다니기 시작하면서 자신의 이름을 스스로 쓸 수 있게 되었을 때 해 보았던 놀이예요. 꼭 실내에서 하지 않더라도, 실외에서 나뭇잎을 이용해 바닥에 표현할 수도 있답니다. 글자로 놀이를 하기 전에 먼저 나뭇잎을 동그라미 모양으로 놓아 보거나 자동차 모양으로 놓아 보며 표현할 수 있게 격려해 주세요. 아이가 글자의 형태를 재미있게 익히기 좋은 놀이이니 자신의 이름, 좋아하는 캐릭터의 이름이나 자주 사용하는 단어들을 자연물을 이용해 다양하게 만들어 보세요.

 준비물 ☐도화지 ☐유성 매직(또는 색연필) ☐목공 풀 ☐나뭇잎

놀이의 교육적 효과
누리과정 연계

의사소통
읽기와 쓰기에 관심 가지기 - 자신의 생각을 글자와 비슷한 형태로 표현한다.

자연탐구
생활 속에서 탐구하기 - 일상에서 모은 자료를 기준에 따라 분류한다.

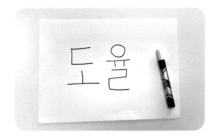

1 도화지에 이름을 크게 적어요.

👦 종이에 이름을 적어 볼까?

👧 내가 쓸 수 있어.

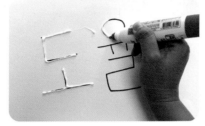

2 이름 선을 따라 목공 풀을 발라요.

👦 또또가 적은 이름 위에 하얀색 풀로 다시 한번 그려 볼 거야. 또또가 해 볼래?

👧 하얀색 글씨가 되었다!

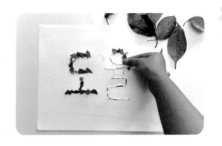

3 나뭇잎을 뜯어서 이름 선을 따라 붙여요.

👦 주워 온 나뭇잎을 조금씩 뜯어서 이름 위에 붙여 볼까?

👧 초록색 옆에 노란색 나뭇잎을 붙여 볼래!

4 완성이에요.

 또또엄마의 꿀팁

목공 풀은 마르는 데 시간이 걸리기 때문에, 목공 풀 대신 양면테이프를 사용해도 좋아요. 딱풀이나 물풀은 마르면 나뭇잎이 떨어질 수 있어요.

 연령별 놀이 방법

4-5세

• 아이와 함께 나뭇잎을 실컷 뜯거나 찢어 보는 탐색 과정을 먼저 한 후 아이가 찢은 나뭇잎들을 모아서 이름에 붙이는 놀이로 자연스럽게 연계해요.

• 아직 이름에 관심이 없다면 숫자, 그림 등을 표현해 봐요.

6-7세

한글에 관심을 보이는 아이라면 친구 이름, 가족 이름 등을 적어서 카드로 만들어 선물하는 놀이로 확장해요. 아이의 사회성과 성취감을 동시에 올려 줄 수 있어요.

Autumn 10

난이도 ★

낙엽 사자

엄마랑 함께
놀았어요

가을이 되어서 나뭇잎이 알록달록 물들었어요. 찬바람이 불고, 겨울이 다가오면서 땅에 낙엽이 많이 떨어지는 늦가을에 해 보면 좋은 자연물 놀이를 소개해요. 산책길에 낙엽의 다양한 색깔과 모양을 관찰할 수 있답니다. 상자로 만든 사자의 얼굴에 한 가지 색깔의 낙엽을 모아 붙이기도 하고 알록달록 여러 가지 색의 낙엽을 붙여 꾸미기도 하며, 아이와 함께 간단하지만 재미있는 자연물 놀이를 해 보세요.

 준비물 □상자 □유성 매직 □눈 스티커 □나무젓가락 □양면테이프 □칼 ⚠

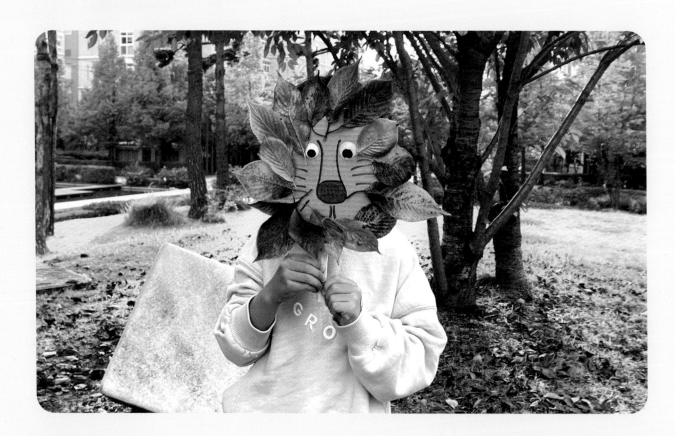

 놀이의 교육적 효과

누리과정 연계

자연탐구
탐구 과정 즐기기 - 주변 세계와 자연에 대해 지속적으로 호기심을 가진다.
자연과 더불어 살기 - 날씨와 계절의 변화를 생활과 관련짓는다.

1 상자에 사자 얼굴을 그리고 칼⚠ 로 얼굴을 오려 내요.

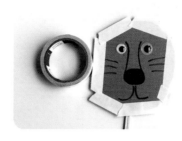

2 얼굴 가장자리에 양면테이프를 붙이고 얼굴 뒷면에 테이프로 나무젓 가락을 붙여서 손잡이를 만들어요.

👧 여기 갈기가 아직 없는 아기 사자가 있네. 우리가 예쁜 갈기를 만들어 주자.

🧒 갈기가 아주 많은 멋진 사자로 변신시 켜 줄게!

3 산책을 하면서 낙엽을 주워 사 자 갈기를 표현해요.

🧒 노란색 갈기도 멋지고 초록색 갈기도 멋 지지! 멋진 아빠 사자가 되려고 갈기가 생기는 거야.

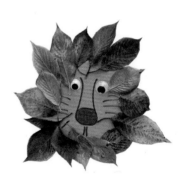

또또엄마의 **꿀팁**

사자 이외에 다람쥐, 토끼 등 동물들의 얼굴만 박 스에 그려서 가지고 나가면 자연물로 다양한 동 물들을 꾸며볼 수 있어요.

연령별 놀이 방법

4-5세
낙엽 외에도 산책하면서 볼 수 있는 여러 가지 자연물을 주 워 아이가 원하는 대로 자유롭게 꾸밀 수 있게 해 주세요.

6-7세
• 낙엽을 색깔별로 모아 빨강-노랑-빨강-노랑 등의 패턴을 활 용해 붙여 봐요.
• 상자로 만든 사자 얼굴을 하나씩 나누어 가지고, 가위바 위보를 해서 이길 때마다 낙엽을 하나씩 붙여 '누가 먼저 사자 갈기를 완성할까'와 같은 게임 형식으로 수준을 높 여 놀이해요.

Autumn
11

난이도 ★

색종이 미용실

엄마랑 함께
놀았어요

알록달록 색종이와 휴지심으로 만든 종이 인형으로 했던 미용실 놀이를 소개해요.
선 긋기, 가위로 오리기 등의 놀이를 통해 소근육 발달에 도움이 될 뿐만 아니라 미용실에 다녀왔던 경험을 떠올리면서 역할놀이로 연계할 수도 있답니다. 놀이 전에는 먼저 자를 이용해서 색종이에 선을 긋고 가위로 선을 따라 오리며 가위 사용법을 연습해 봐요. 미용실 놀이를 하면서 가위로 머리를 자르는 것도 재미있지만 염색하기, 파마하기, 묶기 등 아이의 상상력을 동원해서 더 재미있게 확장할 수 있어요.

 준비물 □색종이 □휴지심 □풀 □가위 □눈 스티커 □유성 매직

놀이의 교육적 효과
누리과정 연계

의사소통
책과 이야기 즐기기 - 말놀이와 이야기 짓기를 즐긴다.
신체운동/건강
신체활동 즐기기 - 신체 움직임을 조절한다.

놀이 방법

1 색종이 두 장을 풀로 연결해요.

👦 색종이 두 장을 풀로 붙여 보자.

2 휴지심에 색종이를 세로로 길쭉하게 둘러 붙여요.

👦 휴지심이 안 보이게 색종이를 붙여 볼 거야.

👧 길쭉한 무지개 망원경 같네!

3 휴지심 위로 올라온 색종이를 세로 방향으로 오려서 휴지심 인형의 머리카락을 만들어요.

👦 색종이를 길게 잘라서 머리카락을 만들 건데 또또도 오려 볼래?

👧 응. 엄마, 같이 해 보자!

4 스티커와 매직으로 눈, 코, 입을 꾸며요.

👦 색종이 인형한테 눈, 코, 입을 만들어 줄까?

👧 응. 눈도 붙여 주고 이름도 지어 주자!

5 가위로 자르기, 색연필로 돌돌 말기 등 다양한 방법으로 미용실 놀이를 해요.

👧 어서 오세요. 어떻게 잘라 드릴까요?

👩 머리가 많이 자랐어요. 짧게 잘라 주세요.

👧 네 예쁘게 잘라 드릴게요.

연령별 놀이 방법

4-5세
과정3까지는 엄마가 준비해 주고 놀이해요.

6-7세
반짝이 풀이나 사인펜도 함께 준비하면 연필로 돌돌 말아서 파마하기, 색칠해서 염색하기 등 아이가 다양한 방법으로 미용실 놀이를 즐길 수 있어요.

또또엄마의 꿀팁

• 가위로 오려 낸 종이는 색깔별로 모아 두었다가 무지개 만들기 놀이로 연계해 봐요.

• 과정1을 생략하고 색종이를 한 장만 사용하여 휴지심 위쪽에 붙여서 활용해도 좋아요.

Autumn
12

습자지 물들이기

난이도 ★★

엄마랑 함께 놀았어요

하늘하늘 습자지는 물감 없이도 쉽게 공이늘 붙늘일 수 있는 재료 중 하나예요.

다양한 색의 습자지를 가위로 오리고 손으로 찢어 보며 습자지를 자유롭게 탐색해 봐요. 가위로 싹둑 싹둑 오린 알록달록 습자지를 물 뿌린 종이 위에 얹고 분무기로 물을 좀 더 뿌린 뒤 말리면 습자지의 색이 종이로 옮겨가요. 물든 종이 위에 아이 이름이나 아이가 그린 그림을 오려 붙여 벽 한쪽에 전시해 보세요. 미술관에 온 것처럼 멋진 인테리어 그림 작품이 된답니다.

 준비물 ☐도화지 ☐습자지 ☐가위 ☐분무기 ☐물 ☐트레이

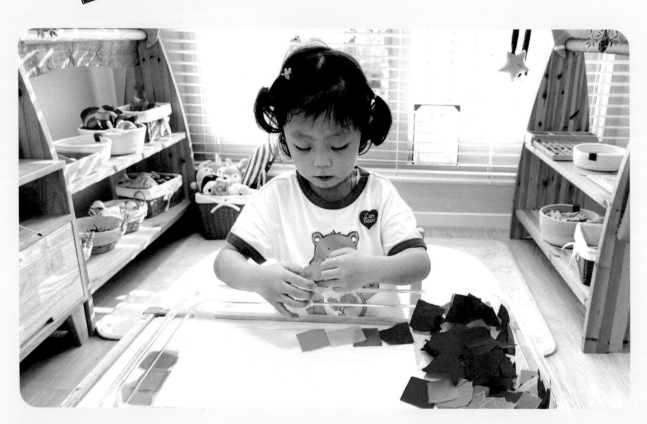

놀이의 교육적 효과
 누리과정 연계

신체운동/건강
신체활동 즐기기 - 신체 움직임을 조절한다, 도구를 이용한 운동을 한다.

예술경험
아름다움 찾아보기 - 예술적 요소에 관심을 갖고 찾아본다.

1 다양한 색의 습자지를 가위로 오려요.

🧒 가위로 습자지를 오려 볼까?

🧒 이 종이는 엄청 얇아서 잘 찢어질 것 같아. 가위로도 잘 오려지네!

2 분무기로 물이 도화지의 모든 면에 골고루 묻도록 물을 뿌려요.

🧒 이 종이에 물을 뿌려 볼까? 너무 많이 뿌리면 찢어지니까 열 번만 뿌려 보자!

🧒 하나, 둘, 셋... 열!

3 자유롭게 습자지를 올려요.

🧒 이제 하얀색 종이에 우리가 자른 종이를 올려 볼 거야.

🧒 색종이가 도화지에 찰싹 달라붙네.

4 습자지 위에 분무기로 물을 골고루 뿌린 후 손으로 꾹꾹 누르고 말려요.

🧒 습자지 위에 물을 좀 더 뿌려 손으로 종이를 꾹꾹 눌러 볼까?

🧒 종이가 쭈글쭈글해졌다!

🧒 이제 종이를 말려 놓자.

5 다 마른 습자지를 떼어 내요.

🧒 우리 이 종이들을 한번 떼어 내 볼까?

🧒 신기하다! 알록달록 종이 색깔이 하얀 종이에 다 묻어 있어.

6 습자지의 색이 도화지로 옮겨가 예쁘게 물든 도화지를 볼 수 있어요. 그 위에 아이 이름을 써 전시해 봐요.

 연령별 놀이 방법

4-5세
습자지 물들이기 놀이를 하고 남은 습자지는 모아서 위로 던지는 놀이를 해 보세요. 습자지가 가벼워 예쁘게 떨어져요.

6-7세
습자지를 하트 모양이나 동그라미 모양 등 아이가 물들이고 싶은 모양대로 오려서 자유롭게 물들이기 놀이를 해요.

 또또엄마의 **꿀팁**

• 습자지에서 나온 색은 벽이나 책상에 묻으면 잘 지워지지 않기 때문에 바닥에 꼭 비닐이나 신문지 등을 깔고 놀이해야 해요.

• 습자지가 충분히 마른 상태에서 떼어 내야 좀 더 예쁜 색감으로 물들어요.

앤디 워홀 작품 따라하기

난이도 ★

엄마랑 함께
놀았어요

앤디 워홀에 관련된 공연을 보고 와서 했던 놀이예요. 아이와 앤디 워홀에 관련된 그림책도 함께 보고 작가의 작품 중 제일 따라 하고 싶어 했던 「마릴린 먼로」라는 작품을 재구성해 봤답니다. 수성 사인펜으로 손 코팅지에 색을 칠하고 분무기로 물을 뿌려 종이에 번지게 색을 입히는 기법인데 마릴린의 사진 대신 또또의 사진을 흑백으로 9컷 출력해 주었더니 더 재미있어했어요. 앤디 워홀의 작품과 같은 기법으로 만든 것은 아니지만, 비슷한 느낌을 표현해 볼 수 있어서 아이가 매우 만족했던 놀이랍니다. 앤디 워홀의 작품을 그림책이나 인터넷을 통해 보고, 감상을 이야기해 보면 더욱 풍부한 놀이를 할 수 있을 거예요.

 준비물 □ 손 코팅지 □ 흑백 출력한 아이 사진 □ 네임 펜 □ 수성 사인펜 □ 분무기

2022. 9
DOYUL

 놀이의 교육적 효과
누리과정 연계

예술경험
예술 감상하기 - 다양한 예술을 감상하며 상상하기를 즐긴다.

의사소통
듣기와 말하기 - 자신의 경험, 느낌, 생각을 말한다.

1 아이 사진을 흑백으로 9분할 인 쇄해요.

2 손 코팅지를 사진 위에 올리고 네 임 펜으로 칸을 그려요.

3 그려진 칸에 수성 사인펜으로 색 을 칠해요.

* 너무 꼼꼼하게 칠하지 않아도 괜찮아요.

여기 칸마다 사인펜으로 색을 칠할 거야.

엄마, 색칠할 때 미끌미끌한 느낌이 나.

4 분무기로 물을 뿌려 색을 번지게 해요.

이게 뭘까?

물이 칙칙 나오는 거잖아.

맞아, 이건 물을 뿌리는 분무기야. 또또가 사인펜으로 색칠한 곳에 분무기로 물을 2번씩 뿌려 볼까?

5 사진 종이를 찍어서 색을 입혀요.

물을 뿌리니까 물감이 된 것 같은데?

물감이 된 것 같아? 그럼 이제 또또 사진 을 여기에 꾸욱 찍어 볼까?

내 사진이 알록달록 앤디 워홀 작품 같이 되었네!

 연령별 놀이 방법

4-5세
한 칸에 물을 1번씩 뿌리기 등의 미션을 주면 아이가 물을 뿌리는 양을 스스로 조절할 수 있어요.

6-7세
• 앤디 워홀의 작품과 자신의 작품을 비교하고 자신의 작품을 간단하게 말이나 글로 표현해요.
• 작품 아래에 작품 제목을 적어 전시해도 좋아요.

 또또 엄마의 **꿀팁**

• 아이가 좋아하는 그림이나 가족의 사진을 활용해 서 놀이해 볼 수 있어요.
• 수성 사인펜을 사용해야 물에 색이 번져 종이에 찍혀요.

자연물 액자

가을이 되면 떨어지는 알록달록 나뭇잎과 열매, 나뭇가지 등의 자연물을 수집하여 액자를 꾸밀 수 있어요. 도화지로 액자 틀을 만들어 산책할 때 가지고 나가서 예쁜 자연물들을 주워 바로 붙이면 아이가 더 흥미로워한답니다. 액자에 있는 나뭇잎과 열매들이 시간의 흐름에 따라 말라가는 과정을 관찰하면서 아이가 자연과 더 친해지는 경험도 할 수 있어요. 실외에서 찍은 사진을 활용하면 자연물 액자와 잘 어울려요.

 준비물 □칼 ⚠ □사진 □목공 풀 □자연물(낙엽, 나뭇가지, 열매 등) □끈 □펀치

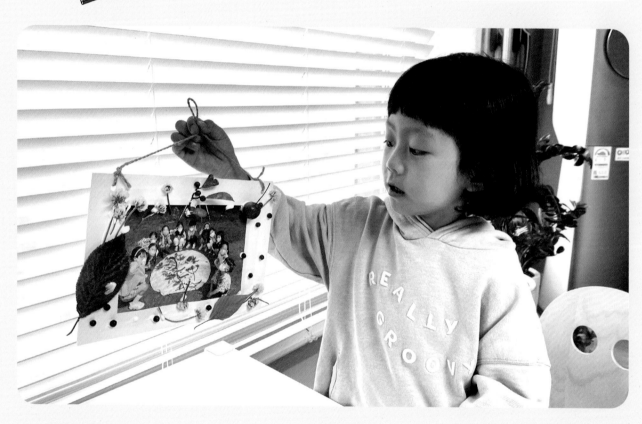

놀이의 교육적 효과
누리과정 연계

자연탐구
자연과 더불어 살기 - 날씨와 계절의 변화를 생활과 관련짓는다.

예술경험
아름다움 찾아보기 - 자연과 생활에서 아름다움을 느끼고 즐긴다.

1 도화지를 반으로 접었다가 펴요.

🧒 이 종이로 액자를 만들 거야. 종이를 반으로 접어 볼까?

2 사진을 넣을 구멍을 그려서 칼⚠로 오려 내요.

3 사진을 붙이고 반으로 접어 붙이면 액자 틀이 완성돼요.

🧒 이 구멍으로 사진이 보이도록 사진을 붙여 보자.

4 위쪽에 펀치로 구멍을 뚫어서 끈을 달아요.

5 수집해 온 자연물을 목공 풀을 이용해 액자에 붙여 꾸며요.

🧒 엄마, 노란색 낙엽 엄청 이쁘다. 이것도 여기 붙여 볼래!

연령별 놀이 방법

4-5세
자연물을 색깔별, 크기별로 모아 보는 등의 분류 놀이도 함께 해요.

6-7세
자연물로 나비, 나무, 곤충 등의 모습을 표현해 액자에 붙이며 상상력과 창의력을 마음껏 펼쳐요.

또또엄마의 꿀팁

실외에서 만들 경우에는 목공 풀보다 양면테이프를 활용해서 붙이면 좀 더 편해요. 하지만 좀 더 단단하게, 예쁜 모양으로 붙이고 싶다면 목공 풀이 좋답니다.

크레파스
무지개 나무

난이도 ★★★★

엄마랑 함께
놀았어요

SNS에서 많이 보이는 예쁘고 화려한 엄마표 미술놀이 작품들, 왜 내가 준비해서 우리 아이랑 하면 안 예쁠까? 엄마가 뛰어난 미술 감각은 없지만, 아이와 그럴듯한 작품을 만들어 보고 싶다면 이 놀이를 추천해요. 크레파스를 갈아 다리미로 녹이면 우연한 효과로 신비로운 색감의 나무를 표현할 수 있답니다. 크레파스로 그림을 그리고, 크레파스를 자르고, 갈아 보면서 크레파스의 형태가 달라지는 것을 관찰한 뒤 아이와 함께 예쁜 무지개 나무를 만들어 보세요.

 준비물 　□캔버스 또는 도화지　□나무 도안　□가위　□풀　□크레파스　□강판⚠️　□종이 포일　□다리미⚠️

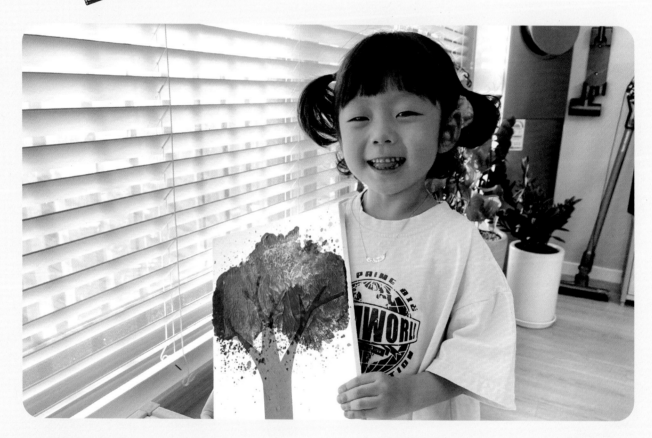

놀이의 교육적 효과
 누리과정 연계

신체운동/건강
신체활동 즐기기 - 신체 움직임을 조절한다.
예술경험
아름다움 찾아보기 - 예술적 요소에 관심을 갖고 찾아본다.

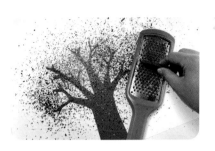

1 혜지원 홈페이지에서 내려받아 출력한 나무 도안을 선을 따라 오려요.

2 자른 나무 도안을 도화지나 캔버스에 풀로 붙이고 강판과 크레파스를 준비해요.

⚠️ 강판은 위험할 수 있으니, 주의 사항을 충분히 안내하고, 보호자가 먼저 시범을 보여 주세요.

3 강판을 나무 도안 위에 올려 한 손으로 고정한 후 크레파스를 슥슥 긁어서 가루를 만들어요.

🧒 스윽스윽 엄마랑 같이 갈아 볼까?

🧒 크레파스가 눈처럼 떨어지고 있어.

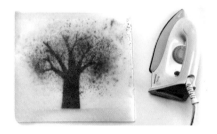

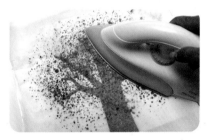

4 종이 포일을 덮어요.

🧒 종이 포일을 크레파스 나무 위에 올려 보자.

5 가열된 다리미⚠️로 슥슥 문질러 크레파스를 녹여요.

🧒 이건 구겨진 옷을 펴 주는 다리미라는 기계야. 밑부분이 굉장히 뜨거우니까 손잡이를 잡고 엄마랑 같이 문질러 보자.

🧒 하얀 종이에 크레파스가 묻고 있어!

6 종이 포일을 떼어 내면 완성

🧒 크레파스가 종이에 딱 달라붙었네. 너무 예쁘다.

 연령별 놀이 방법

4~5세
크레파스를 가는 과정을 어려워한다면 엄마가 미리 여러 색깔의 크레파스 가루를 만들어서 종이컵에 색깔별로 준비해 주세요.

6~7세
강판, 빵칼, 체망 등 크레파스를 갈 수 있는 다양한 도구를 준비해서 다른 느낌의 가루를 만들어 봐요. 강판 대신 연필깎이를 활용해서 크레파스를 가는 활동도 아이들이 흥미로워한답니다.

 또또엄마의 꿀팁

• 다리미의 온도가 너무 높으면 크레파스 색이 뭉개질 수 있어요. 다리미는 너무 뜨겁게 달구지 않아도 돼요. 다리미 대신 드라이기를 활용해도 좋아요.

• 강판 사용이 아직 어려운 아이들은 체망이나 빵칼, 클레이 칼 등을 활용해 보세요.

키친타월 색깔 혼합

난이도 ★

집에서 자주 사용하는 키친타월과 사인펜만 있으면 할 수 있는 색깔 혼합 놀이를 소개해요.

키친타월을 작게 오려 수성 사인펜으로 색을 칠하고 물에 넣으면 사인펜의 색이 물에 퍼져 색깔 물이 만들어져요. 다양한 색의 키친타월을 물에 함께 넣으면 어떻게 될지 예상해 보고, 섞어 보고 싶은 색의 키친타월을 여러 장 넣어 보면서 색이 혼합되는 과정을 관찰할 수 있답니다. 물감이 없이도 색깔 물을 만들 수 있다는 것에 또또가 너무 재미있어하고 흥미로워했던 놀이예요.

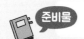 **준비물** □ 키친타월 □ 수성 사인펜 □ 투명한 그릇 여러 개 □ 물 □ 나무젓가락 □ 가위

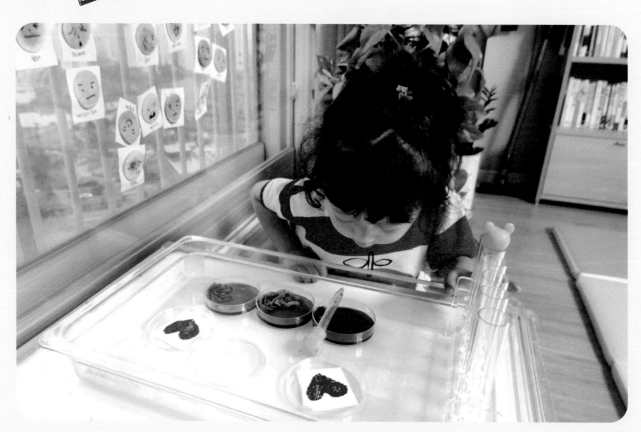

 놀이의 교육적 효과
누리과정 연계

자연탐구
탐구과정 즐기기 - 궁금한 것을 탐구하는 과정에 즐겁게 참여한다.
의사소통
듣기와 말하기 - 자신의 경험, 느낌, 생각을 말한다.

놀이 방법

1 가위로 키친타월을 8등분해요.

 키친타월을 작게 오려 볼까?

 종이처럼 잘 오려지지는 않네. 그래도 해 볼래!

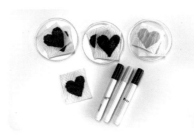

2 오린 키친타월 위에 수성 사인펜 으로 하트 모양을 그리고 색을 칠해요.

 오린 키친타월 위에 하트를 그려 볼 거야.

 빨간색, 파란색, 노란색 하트다!

3 섞고 싶은 색의 키친타월을 선택 해서 물에 넣고 나무젓가락으로 잘 섞 어 나타나는 색을 관찰해요.

 빨간색 하트랑 노란색 하트를 섞으면 어떤 색이 될까? 물에 넣어서 섞어 볼까?

 주황색이 되었어!

4 혼합해서 나온 색깔 물을 섞어서 또 다른 색을 만들어 봐요.

 그런데 여기 주황색이랑 보라색 물을 섞 으면 어떤 색이 될까?

 우리 한번 섞어 볼까? 어떤 색이 될 것 같아?

연령별 놀이 방법

4-5세
색깔 키친타월을 넉넉히 만들어 자유롭게 색의 혼합을 만들고 관찰 하며 탐구해요.

6-7세
• 색을 혼합해 본 후, 색깔이 혼합되었을 때 나타나는 색을 종이에 기 록하는 활동으로 확장해요.

• 글씨를 쓸 수 있다면 글자로 써보고 아직 어렵다면 색연필을 이용 해서 색깔로 표현해요.

또또엄마의 꿀팁

• 키친타월에 색을 입힐 때는 꼭 수성 사인 펜을 사용해야 물에 닿았을 때 색이 번져 나와요.

• 색을 혼합하고 나온 색깔 물을 다른 색깔 물과 섞어서 놀이할 수 있도록 투명 컵이 나 그릇을 여러 개 준비해요.

개천절 태극기 스텐실

우리나라의 국경일 및 국가기념일에는 또또와 함께 그날의 의미에 대해 이야기해 보고 직접 태극기를 만들어서 달아 보는 놀이를 매년 해 왔어요. 그중 간단하지만 아이들이 좋아하는, 스텐실 기법을 활용한 태극기 만들기를 소개해요. 우리나라 태극기의 모양과 태극기에 들어간 색을 관찰하며 직접 만들어 볼 수 있는 놀이랍니다. 아이와 함께 태극기를 만들며 우리나라의 국기의 의미와 개천절의 의미에 대해 이야기 나누어 보세요.

 준비물 ☐ 태극기 스텐실 도안 ☐ 네임펜 ☐ 손 코팅지 ☐ 도화지 ☐ 물감 ☐ 스펀지 ☐ 칼 ⚠

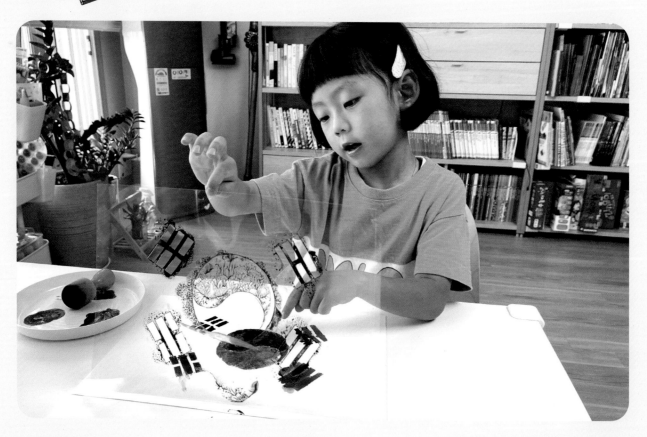

 놀이의 교육적 효과
누리과정 연계

의사소통
듣기와 말하기 – 말이나 이야기를 관심 있게 듣는다.
사회관계
사회에 관심 가지기 – 우리나라에 대해 자부심을 가진다.

1 혜지원 홈페이지에서 내려받아 출력한 태극기 도안 위에 손 코팅지를 올려 고정해요.

2 네임펜으로 태극기 그림을 따라 그려요.

👦 투명한 종이 위에 태극기를 따라 그려 볼까?

👧 여기는 막대가 세 개, 여기는 네 개, 다섯 개, 여섯 개...다 달라!

3 칼⚠️로 태극기 모양을 오려 내 구멍을 만들어요.

4 물감을 접시에 짜고 스펀지를 준비해요.

👦 태극기를 만들려면 어떤 색이 필요할까?

👧 음...빨강이랑 파랑, 그리고 검은색!

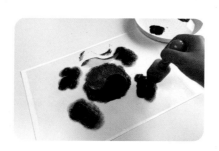

5 스펀지에 물감을 묻혀서 톡톡 두드려 색을 입혀요.

👦 이제 태극기에 색을 입혀 보자!

👧 나는 이 위에 빨간색부터 해 볼 거야.

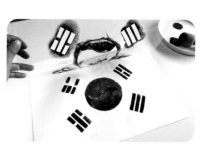

6 손 코팅지를 떼어 내면 태극기 완성!

👦 투명한 종이를 떼어 볼까?

👧 우와, 멋진 태극기 모양이야. 하나 더 만들어 볼래!

 연령별 놀이 방법

4-5세
아이가 개천절의 의미를 완전히 이해하지 못하더라도 아이와 이야기를 나누고 놀이해 보세요. 태극기를 만든 후에 직접 밖에 걸어 보면 아이의 성취감이 올라가요.

6-7세
스텐실의 특성상 같은 그림을 여러 장 만들 수 있어요. 물감으로 톡톡 두드려 표현하기, 색연필로 칠하기, 연필로 따라 그리기 등 여러 가지 기법으로 만들어 봐요.

 또또엄마의 꿀팁

태극무늬를 칼로 끝까지 오려 내지 않고 가장자리를 살짝 남겨 접을 수 있게 오리면 파랑, 빨강 물감을 칠하기 편해요.

파스타 면으로 그림 그리기

난이도 ★

엄마랑 함께
놀았어요

직접 만든 재미있는 미술도구로 그림을 그릴 수 있는 놀이를 소개해요. 이 놀이는 파스타 면의 끝부분만 삶아서 붓을 만들고 물감을 묻혀 이리저리 칠하며 표현해 보는 놀이예요. 먹는 파스타 면이 붓이 되는 것을 보고 또또도 매우 신기해하고 흥미로워했답니다. 파스타 면을 부러뜨리고, 맛보는 등 자유롭게 탐색해 보고, 파스타 면 붓으로 그림도 그려 봐요. 특별한 밑그림 없이 아이가 면을 움직이는 대로 그림을 그려서 표현하는 것만으로도 멋진 미술 작품이 완성될 거예요.

 준비물 □파스타 면 □물감 □도화지 □고무줄 □냄비 □물 □접시

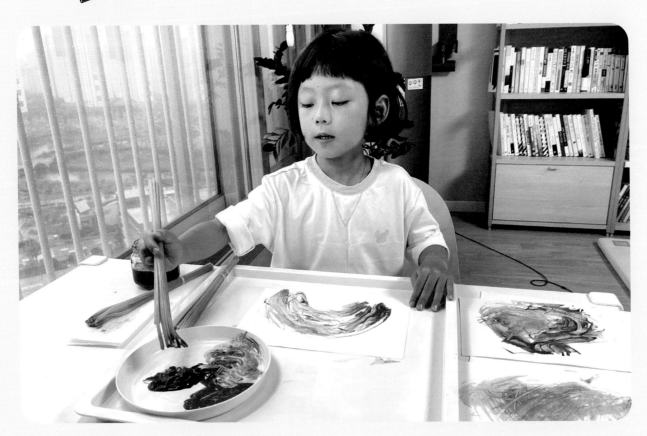

놀이의 교육적 효과

누리과정 연계

예술경험
창의적으로 표현하기 - 다양한 미술 재료와 도구로 자신의 생각과 느낌을 표현한다.

놀이 방법

1 파스타 면을 100원짜리 동전만큼 쥐어서 고무줄로 연결해요.

* 아이가 면의 개수를 정해서 묶어 보도록 하는 것도 좋아요.

- 이게 뭘까?
- 이건 국수잖아!
- 이걸로 붓을 만들어서 그림을 그려 볼 거야.

2 냄비에 물을 2cm 정도 높이로 넣고 물이 끓여요. 물이 끓으면 파스타 면의 끝부분만 넣어서 6분~7분 정도 끓여요.

⚠ 이 과정은 어른이 준비해 주세요.

3 면의 끝부분이 익으면 찬물로 헹궈 준비해요.

* 충분히 헹궈야 전분기 때문에 끈적이지 않아요.

4 파스타 면 붓에 물감을 묻혀서 종이에 자유롭게 표현해요.

- 이제 파스타 면 붓으로 그림을 그려 볼까?
- 내가 태극기 그려 볼게! 무지개도 그려야지.

 연령별 놀이 방법

4-5세
- 일반 붓과 파스타 면 붓을 둘 다 사용해서 표현하며 다른 점을 비교해 보아요.
- 아이가 파스타 면을 활용한 물감 놀이를 충분히 느낄 수 있도록 큰 사이즈의 종이를 준비하면 좋아요.

6-7세
파스타 면으로 그린 그림을 말린 뒤, 그림을 보고 연상되는 것을 색연필로 채워 그려 완성해요.

 또또엄마의 꿀팁

- 파스타 면을 너무 조금 묶어서 끓이면 아이가 그림 그릴 때 면이 부러질 수 있어요. 충분한 두께로 면을 묶어서 사용해요.
- 그림을 그릴 때 파스타 면 붓이 망가지는 경우를 대비해서 2~3개 정도 만들어 놓아요.

Autumn 19

난이도 ★★

후후 물감 불기

엄마랑 함께
놀았어요

물감을 떨어뜨려 빨대로 불면 물감이 퍼져 나가요. 후후 물감 불기는 우연적 효과를 활용한 놀이예요. 빨대로 공기를 후후 불어 입김 불기 연습을 먼저 해 보면 좋아요. 또또는 얼굴 사진을 도화지에 붙여서 물감으로 알록달록 머리카락을 표현해 봤어요. 좋아하는 애니메이션 캐릭터의 얼굴이나, 가족의 얼굴 사진을 출력해서 제공해 주면 더 재미있게 놀이할 수 있을 거예요. 불꽃놀이, 화산 폭발로 표현하기에도 좋아요. 물감 불기 기법으로 아이의 상상력과 집중력을 길러 주세요.

 준비물 ☐ 도화지 ☐ 캐릭터 얼굴 사진 또는 아이 얼굴 사진 ☐ 물감 ☐ 빨대 ☐ 스포이트 또는 약병

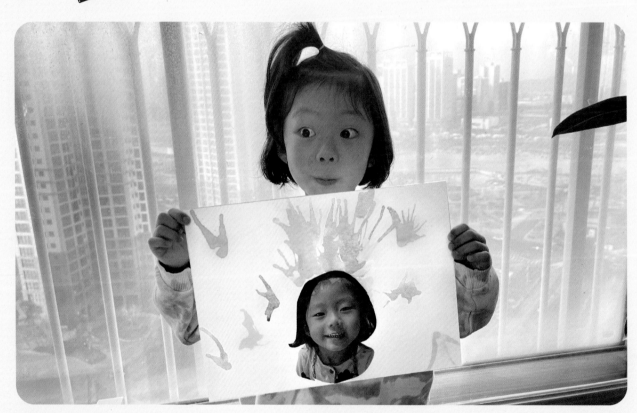

놀이의 교육적 효과
누리과정 연계

예술경험
창의적으로 표현하기 - 다양한 미술 재료와 도구로 자신의 생각과 느낌을 표현한다.
신체운동/건강
신체활동 즐기기 - 신체를 인식하고 움직인다.

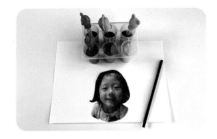

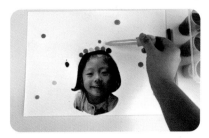

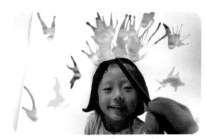

1 도화지에 머리카락이 없는 얼굴 사진을 붙여요.

2 스포이트를 이용해 얼굴 위쪽에 원하는 색의 물감을 한 방울씩 떨어뜨려요.

 어떤 색깔 머리카락을 만들어 볼까?

 무지개색 머리카락을 만들어 볼래!

3 빨대로 물감을 불어 색을 퍼뜨려요.

 빨대로 후 불어서 물감을 멀리 퍼뜨려 볼까?

 후~ 세게 불어야 긴 머리카락처럼 돼!

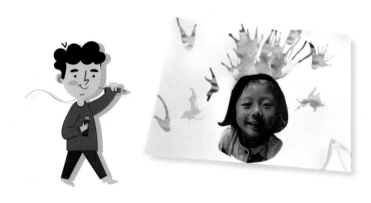

 연령별 놀이 방법

4-5세
아이가 빨대로 바람을 불어 물감을 퍼뜨리는 것이 처음에는 어려울 수 있으므로 사전에 '빨대로 바람 불어 휴지 날리기' 등의 놀이로 빨대 사용에 익숙해질 수 있게 해 주세요.

6-7세
입으로 바람을 부는 것이 수월한 유아의 경우, 빨대 없이 입으로 바람을 만들어서 표현할 수 있어요.

 또또엄마의 꿀팁

아이가 빨대를 불 때 물감이 입에 들어가지 않도록 적당한 거리를 둘 수 있게 해 주세요.

막대 사탕 거미 만들기

난이도 ★★

엄마랑 함께 놀았어요

핼러윈 데이는 미국이 대표적인 어린이 축제로 유령이나 괴물 분장을 하고 집집마다 다니며 사탕과 초콜릿 등을 얻는 축제의 날이에요. 우리나라에서도 몇 년 전부터 핼러윈 데이에 유치원이나 어린이집에서 친구들과 분장을 하고 사탕 등을 나누어 먹는 행사를 많이 하는 것 같아요. 또또가 친구들에게 나눠 주기 위해 만들었던 거미 모양의 사탕 만들기를 소개해요. 엄마와 핼러윈 데이가 어떤 날인지 이야기 나눠 보고, 사탕을 직접 꾸며 친구들에게 나눠 주면 의미 있고 재미있는 놀이가 될 거예요.

 준비물 ☐막대 사탕 ☐검은색 비닐봉지나 한지 ☐모루 ☐눈 스티커

놀이의 교육적 효과
누리과정 연계

사회관계
사회에 관심 가지기 - 다양한 문화에 관심을 가진다.
더불어 생활하기 - 친구와 서로 도우며 사이좋게 지낸다.

 놀이 방법

 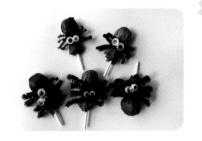

1 막대 사탕의 사탕 부분을 한지나 비닐봉지로 싸서 모루로 고정해요.

 막대 부분이 거미의 몸통이 될 거야. 어떤 색으로 거미를 만들고 싶어?

나는 검은색 거미로 만들어 볼래!

2 다리가 될 모루를 4개 잘라서 막대에 감아 다리를 만들어요.

⚠ 모루의 끝부분이 뾰족할 수 있으니 조심해요.

거미 다리는 8개니까 다리 8개로 만들어 주자!

3 눈 스티커를 붙여서 완성해요.

거미는 눈이 몇 개일까?

눈이 많은 거미도 있어.

연령별 놀이 방법

4-5세
아이가 과정 1부터 하기는 어려울 수 있어요. 아이의 수준에 맞게 엄마가 도움을 주며 완성해 보아요. 눈 스티커를 붙이며 거미의 몸통 부분에 보석스티커 등으로 꾸밀 수 있게 추가로 재료를 준비해 주는 것도 좋아요.

6-7세
• 한지의 색을 다양하게 준비해서 거미뿐만 아니라 호박, 유령 등 핼러윈에 볼 수 있는 여러 가지 것들을 창의적으로 만들어요.

 또또엄마의 꿀팁

• 막대 사탕 거미를 담을 수 있는 투명 봉투를 준비해서 포장하는 과정까지 아이와 함께해 보세요.
• 모루로 다리를 만들 때 손을 다치지 않도록 주의해요.

호박으로 잭오랜턴 만들기

난이도 ★★

엄마랑 함께
놀았어요

잭-오-랜턴은 핼러윈 데이에 등장하는 호박 등을 말해요. 속을 파낸 호박에 노깨비의 얼굴을 새기고, 안에 초를 넣어 도깨비 눈이 번쩍이는 것처럼 보이게 만든 장식품이랍니다. '핼러윈' 하면 떠오르는 건 아무래도 호박이죠. 미국에서 보통 만드는 것처럼 큰 주황색 호박은 아니지만, 칼로 눈, 코, 입을 파내서 직접 호박 등을 만드니 또또도 저도 핼러윈 분위기를 내며 즐거운 시간을 보낼 수 있었어요.
핼러윈의 유래에 대해 이야기 나눠 보고, 물감으로 호박에 알록달록 색도 칠해 보며 즐거운 핼러윈 놀이를 즐겨 보세요.

 준비물 □호박 □아크릴 물감 □과일칼 ⚠ □led전구 □붓 □숟가락

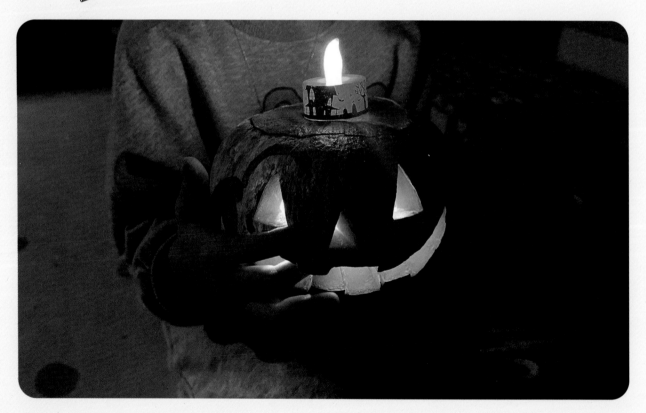

 놀이의 교육적 효과
누리과정 연계

사회관계
사회에 관심 가지기 - 다양한 문화에 관심을 가진다.
의사소통
책과 이야기 즐기기 - 책에 관심을 가지고 상상하기를 즐긴다.

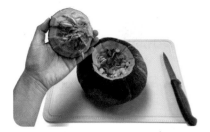

1 호박의 윗면을 칼⚠️로 잘라요.

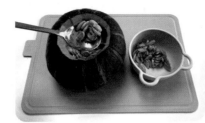

2 숟가락으로 호박 안을 파요.

🧒 호박 안에 뭐가 있어?

👦 씨가 엄청 많이 들어 있어.

🧑 숟가락으로 속을 한번 파 볼까?

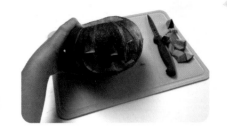

3 사인펜으로 눈, 코, 입이 될 부분을 그려서 칼⚠️로 파내요.

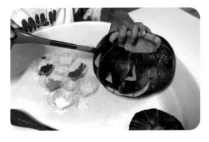

4 호박에 아크릴 물감으로 색을 칠해요.

👦 눈썹도 그리고 하트도 그려야겠다!

5 물감이 마르면 뚜껑을 열고 그 안에 LED 전구를 넣어요.

6 불을 끄고 보면 멋진 호박 잭오랜턴 완성!

🧒 이제 불을 꺼 볼까?

👦 우와, 호박 괴물 같다!

 연령별 놀이 방법

4-5세
호박을 굴려 보기, 호박에 그림 그려 보기 등 잭오랜턴을 만들기 전에 재료를 충분히 탐색할 수 있게 해 주세요.

6-7세
작은 호박 여러 개로 각각 다른 표정의 잭오랜턴을 만들어 보아요. 아이가 직접 표정을 그려 넣고 엄마가 칼로 파 주면 더 재미있어한답니다.

 또또엄마의 꿀팁

• 칼로 파내는 작업은 반드시 어른이 해 주세요.

• 아이와 함께 핼러윈의 유래와 호박으로 잭오랜턴을 만드는 이유에 대해 이야기를 나누고 놀이를 해 보면 더 좋아요.

• 실내에 오래 보관하는 경우 상할 수 있어요. 더 오래 보관하고 싶다면 아이가 사용하지 않을 때는 냉장고나 냉동실에 보관해요(보관 시 LED 전구는 빼고 보관해요).

핼러윈 호박 베이킹소다 놀이

난이도 ★★

엄마랑 함께
놀았어요

재료는 간단하지만 스펙터클하게 놀 수 있는, 베이킹소다를 활용한 보글보글 거품 놀이, 핼러윈에는 좀
더 재미있게 반죽을 활용해서 거미 먹은 호박의 모습을 만들어 봤어요. 핼러윈과 관련된 애니메이션을
보고 캐릭터와 닮은 모습으로 꾸며 봐도 좋아요.
구연산 물을 베이킹소다 호박 위에 뿌려 보글보글 거품도 내 보고, 호박 안의 거미도 꺼내 보고, 우스꽝
스러운 호박의 모습에 깔깔 웃기도 하면서 놀이할 수 있답니다.

 준비물 □베이킹소다 □구연산 □물 □물감 □눈 스티커 □모루 □스포이트 또는 약병 □반죽용 볼
□여러 가지 핼러윈 피규어와 소품들 □집게 또는 놀이용 숟가락

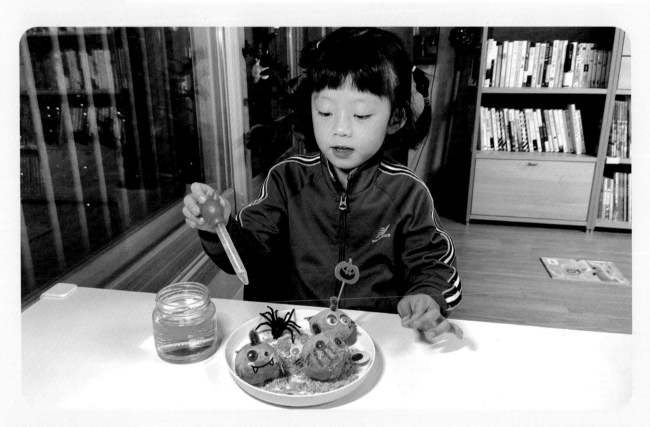

 놀이의 교육적 효과
누리과정 연계

자연탐구
생활 속에서 탐구하기 - 물체의 특성과 변화를 여러 가지 방법으로 탐색한다.
신체운동/건강
신체활동 즐기기 - 신체 움직임을 조절한다.

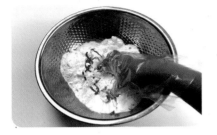

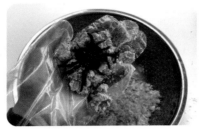

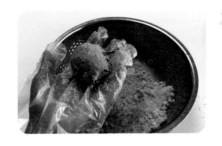

1 큰 볼에 베이킹소다를 2컵 넣고 주황색 물감과 물을 넣어 섞으며 반죽을 만들어요.

2 반죽을 조금 들고 거미 피규어를 넣은 다음 반죽을 조금 더 올려 동그란 모양으로 만들어요.

🧒 베이킹소다를 주황색으로 변신시켜 보자!

🧒 그럼 주황색 물감을 넣고 섞자.

🧑 엄마가 물을 넣어 줄게 또또가 물이랑 베이킹소다를 섞어 볼까?

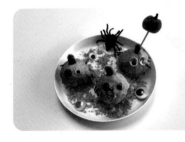

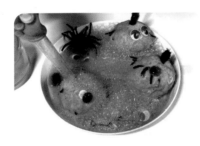

3 모루를 작게 잘라 꼭지를 만들어 꽂은 뒤, 눈 스티커와 입을 꾸미고 호박이 부스러지지 않게 냉동실에 넣어 얼려요.

4 구연산 물을 호박에 뿌리며 거미를 꺼내 보고 자유롭게 놀이해요.

⚠️ 거품이 나고 있을 때는 손으로 만지지 않고 숟가락이나 집게 등의 도구를 사용해야 해요.

연령별 놀이 방법

4-5세
스포이트로 구연산 물을 뿌려서 거미를 빼내는 정교한 과정이 힘들게 느껴질 수 있어요. 그럴 때는, 큰 통에 구연산 물을 넣고 베이킹소다 호박을 통째로 넣어서 보글보글 거품 반응을 보는 것도 좋아요.

6-7세
호박을 만드는 과정까지만 함께해 주고, 아이가 이야기를 만들며 몰입해 놀 수 있도록 엄마는 한 발 떨어져 안전하게 놀이하는지만 지켜봐 주세요.

또또엄마의 **꿀팁**

베이킹소다와 구연산 물이 만나면 화학 반응이 일어나기 때문에, 놀이 시 꼭 환기를 해야 해요.

Autumn

23

난이도 ★★

호박 모빌 만들기

엄마랑 함께
놀았어요

아이와 핼러윈 관련된 그림책 보면서 호박, 박쥐, 마녀 등 핼러윈에 많이 볼 수 있는 것들에 대해 이야기 나눠 봤나면, 집에서 핼러윈 분위기를 낼 수 있는 주황색 호박 모빌을 만들어 장식해 보는 것도 좋아요. 모아 두었던 휴지심을 재활용하는 놀이라 버려질 뻔한 물건을 자신의 손으로 재탄생시켜 작품을 만들 수 있다는 것을 알게 된답니다. 종이에 끈을 끼워 모으는 과정을 통해 아이들의 소근육이 발달되는 동글동글 호박 모빌 만들기를 아이와 함께 해 보세요.

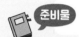 준비물 □ 휴지심 □ 물감 □ 붓 □ 가위 □ 끈 □ 모루 □ 펀치 □ 스테이플러

 놀이의 교육적 효과
누리과정 연계

예술경험
창의적으로 표현하기 - 다양한 미술 재료와 도구로 자신의 생각과 느낌을 표현한다.
신체운동/건강
신체활동 즐기기 - 신체 움직임을 조절한다.

놀이 방법

1 휴지심을 눌러 접어 가위로 한쪽 면을 오려요.

🧒 휴지심을 꾹꾹 눌러서 접어 볼까?

👦 동그란 휴지심이 납작해졌어.

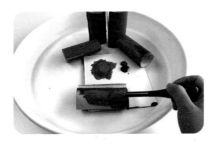

2 주황색 물감으로 채색하고 잘 말려요.

🧒 호박을 만들어 볼 건데 우리 무슨 색으로 색칠해 볼까?

👦 단호박은 초록색이니까 초록색도 색칠하고 주황색 호박도 만들어 보자.

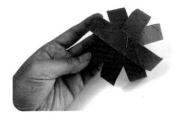

3 휴지심을 2cm 간격으로 오린 후 휴지심 4개의 가운데를 겹쳐 스테이플러로 고정해요.

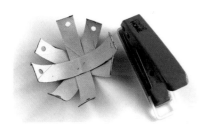

4 휴지심 위쪽에 펀치로 구멍을 뚫어요.

5 구멍에 끈을 넣어 휴지심을 연결해요.

6 초록색 모루로 꼭지를 표현하고 끈을 당겨 매듭을 지어서 휴지심 호박을 완성해요.

🧒 끈을 쭈욱 잡아당겨 보자.

👦 호박처럼 둥근 모양이 되었어. 신기하다!

연령별 놀이 방법

4-5세
과정1, 과정2, 과정6 이외의 과정은 아이가 어려워할 수 있으니 엄마가 준비해 주세요. 대신, 채색을 하거나 모빌을 만들어서 거는 과정에서 아이가 주도적으로 할 수 있도록 해요.

6-7세
처음 만들 때 엄마가 어떻게 만드는지 먼저 보여준 후 아이가 스스로 전 과정을 만들 수 있게 해요. 엄마는 3개, 아이는 2개 정도 함께 만들어서 협동 작품으로 모빌을 전시해도 좋아요.

또또엄마의 꿀팁

• 끈을 연결해서 빙글빙글 돌아가는 호박 모빌을 만들어 장식해 보세요.

• 호박에 눈, 코, 입을 그리거나 스티커를 붙이면 핼러윈 소품으로 활용할 수 있어요.

• 주황색이 아닌 아이가 원하는 색으로 채색을 해도 좋아요.

Autumn 24

보글보글 마법 수프 만들기

난이도 ★★

엄마랑 함께 놀았어요

물과 색소만 있으면 할 수 있는 간단하지만 재미있는 핸러윈 놀이를 소개해요.

마법의 수프를 만드는 마녀의 모습이 담긴 그림책을 본 후에 놀이한다면 더 재미있는 놀이가 될 수 있을 거예요. 통 여러 개에 물과 색소를 넣어서 색깔 물을 만들고 색을 혼합하면 아이가 마법의 수프를 만드는 마녀가 된 것처럼 몰입하며 이야기를 만들어 낼 수 있어요. 수프에 각종 벌레, 곤충 등 말도 안 되는 것들을 상상해서 넣으며 마녀의 수프를 만들어 봐요.

 준비물 □투명한 통 여러 개 □큰 통 □색소 □물 □스포이트 □작은 소품(거미, 지렁이, 구슬 등)

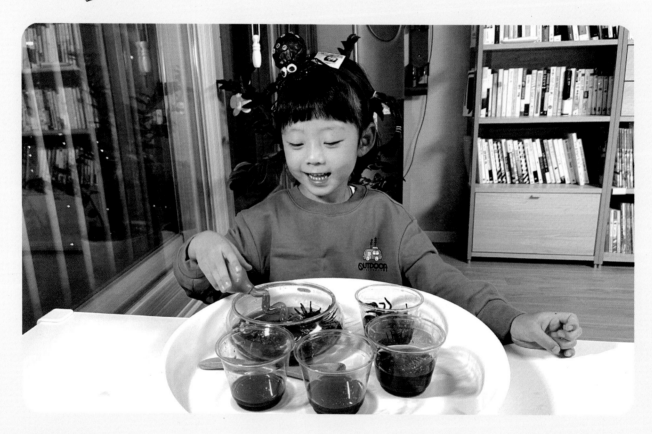

 놀이의 교육적 효과
누리과정 연계

의사소통
책과 이야기 즐기기 - 말놀이와 이야기 짓기를 즐긴다.
자연탐구
탐구 과정 즐기기 - 궁금한 것을 탐구하는 과정에 즐겁게 참여한다.

참고 도서
보글보글 마법의 수프(글/그림 클로드 부종, 번역 이경혜, 웅진주니어)

1 준비한 컵에 물을 넣어요.

🧑 이제 마법의 수프를 만들어 볼까? 먼저 색깔 물을 만들 거야.

👧 아주 고약한 냄새가 나는 수프로 만들어야 마녀 수프가 되는 거야.

2 통 안에 물과 색소를 넣어서 색깔 물을 만들어요.

👧 초록색, 보라색, 주황색...이거 다 섞으면 무슨 색이 되는지 알아?

🧑 무슨 색이 될까?

👧 그럼 내가 한번 다 섞어 볼게!

3 큰 통에 색깔 물을 넣어 가며 여러 가지 색깔을 혼합해 봐요.

4 이야기를 상상하고 지어내며 자유롭게 놀이해요.

🧑 마법의 수프에는 어떤 것이 들어가나요?

👧 다리 8개 거미도 들어가고, 마법의 구슬도 넣으면 보글보글 마법 수프가 완성됩니다.

연령별 놀이 방법

4-5세
그림책에서 나오는 마법의 수프를 만드는 과정을 그대로 만들어 볼 수 있게 재료를 준비해 주면 아이가 훨씬 흥미로워하며 놀이할 거예요.

6-7세
아이가 스스로 이야기를 만들어 내고 탐색하며 놀이할 수 있도록 엄마는 살짝 뒤로 빠져 주세요. 필요한 경우 호응만 해 준다면 아이가 더 몰입하며 재미있게 놀이하는 모습을 볼 수 있을 거예요.

또또엄마의 **꿀팁**

• 색소 대신 물감을 활용할 수 있어요. 물감은 색소에 비해 색이 탁하게 표현돼요.

• 드라이아이스를 조금 넣어 줘도 재미있어요. 대신, 손으로 만지면 위험하니 꼭 도구를 사용해 주세요!

보름달 무드등 만들기

난이도 ★★★

추석에 동그랗고 커다란 보름달을 보고 소원을 빌었던 따따아 함께 풍신을 활용해서 보름달 무드등을 만들어 봤어요. 이 놀이는 풍선에 풀을 바르고 티슈를 하나하나 붙이는 인내의 과정이 필요해요. 풀이 다 마른 후에 풍선을 터뜨리면 휴지가 동그란 모양으로 굳어있는 모습이 매우 신기하답니다. 아이가 만든 보름달을 보면서 추석에 대해 이야기 나누어 보고 추석에 빌었던 소원도 이야기해 보세요.

 준비물 □ 풍선 □ 손 펌프 □ 티슈 □ 물풀 □ 붓 □ 물감 □ 실 전구 혹은 LED 전구
□ 종이컵 □ 작은 그릇

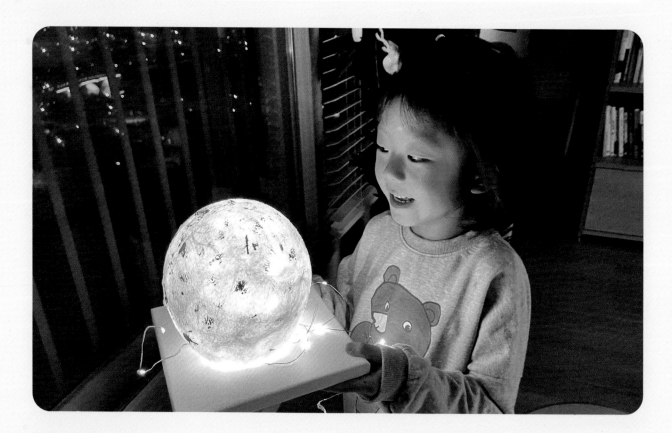

놀이의 교육적 효과
 누리과정 연계

의사소통
듣기와 말하기 - 자신의 경험, 느낌, 생각을 말한다.

예술경험
창의적으로 표현하기 - 다양한 미술 재료와 도구로 자신의 생각과 느낌을 표현한다.

1 풍선을 손 펌프로 불어요.

🧒 오늘은 풍선으로 보름달을 만들어 볼 거야.

🧒 보름달을 만들려면 아주 동그란 모양이
어야 해!

2 티슈를 4등분으로 오려서 준비
해요.

3 물풀을 작은 그릇에 덜어요.

🧒 풍선에 물풀을 바를 거야. 또또가 이 그
릇에 조금 덜어 봐.

4 붓을 이용해 풍선에 물풀을 발
라요.

🧒 풍선에 물풀을 발라 보자.

🧒 풍선이 끈적끈적해졌어.

5 티슈를 풍선에 붙이고 그 위에 풀
을 바르는 과정을 여러 번 반복해요.

🧒 끈적끈적한 부분에 티슈를 한 장씩 올려
서 붙여 볼까?

🧒 티슈가 풍선에 착 하고 잘 붙네.

6 풍선 위로 티슈를 도톰하게 붙인
뒤 풀이 마를 때까지 기다려요.

🧒 풍선이 다 마르면 어떻게 될까?

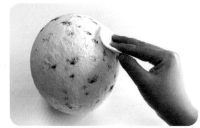

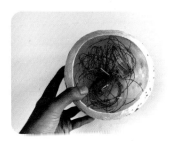

7 잘 말린 풍선은 입구 부분을 가위로 살짝 잘라 바람을 빼내요.

🧒 단단하게 잘 말랐지? 이제 안에 풍선을 터뜨려 볼까?

👦 우와, 풍선만 줄어들고 달처럼 동그란 모양이 남았어!

8 물감으로 달의 표면을 표현해요.

 은색은 달이 울퉁불퉁한 걸 색칠한 거야.

9 보름달 안에 실 전구나 LED 전구를 넣어서 불빛을 내면 완성.

연령별 놀이 방법

4-5세
손에 풀 묻는 걸 싫어하는 아이들은 풍선 아래쪽에 종이컵을 붙여서 손잡이를 만들어 주세요.

6-7세
보름달을 보면서 빌고 싶은 소원을 종이에 적어 달 무드등 옆에 함께 놓아 봐요.

또또엄마의 꿀팁
한지를 여러 겹 두껍게 붙인 후 말려야 풍선을 터뜨렸을 때 한지가 함께 쪼그라들지 않아요.

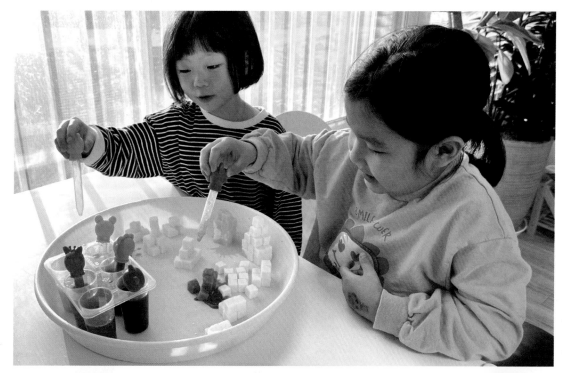

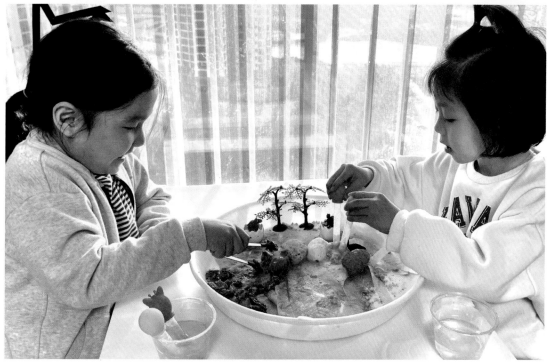

PART ④

겨울

난이도 ★

소금 눈꽃

수채화 물감을 사용한 재미있는 기법 중 하나인 소금 수채화 놀이를 소개해요.

도화지에 물을 듬뿍 묻힌 수채화 물감으로 색을 칠하고 그 위에 소금을 솔솔 뿌리면 소금이 주변의 물을 흡수하면서 신비한 느낌의 무늬를 남기는 것을 볼 수 있어요. 그 모습이 눈꽃의 모양 같기도 해서 겨울에 아이랑 해 보기 좋은 놀이랍니다. 반짝반짝 보석 같은 눈꽃 모양이 표현되어 흥미롭게 놀이할 수 있어요. 눈이 내리는 날 돋보기로 눈을 관찰해 보고 놀이를 진행하면 더 좋아요.

 준비물 ☐도화지 ☐수채화 물감 ☐굵은 소금 ☐트레이 ☐붓 ☐팔레트

놀이의 교육적 효과

 누리과정 연계

자연탐구
생활 속에서 탐구하기 - 물체의 특성과 변화를 여러 가지 방법으로 탐색한다.
예술경험
아름다움 찾아보기 - 자연과 생활에서 아름다움을 느끼고 즐긴다.

놀이 방법

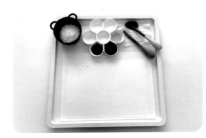

1 수채화 물감에 물을 많이 넣어서 준비해요.

🧒 물감이랑 물을 넣어서 섞어 볼까?

2 도화지에 수채화 물감으로 색을 칠해요.

👦 붓에 물감을 묻혀서 칠해 보자.
👦 파란색이랑 초록색이랑 만나니까 남색처럼 보인다! 깜깜한 밤 같아!

3 물이 마르기 전에 소금을 솔솔 뿌려요.

👧 또또가 칠한 물감 위에 소금을 뿌리면 어떻게 될까?

4 물감이 완전히 마른 후에 소금을 털어 내면 눈꽃 모양의 형태를 관찰할 수 있어요.

👦 그림에 꽃이 피었어! 우와, 신기하다.

연령별 놀이 방법

4-5세
너무 많은 양의 소금을 뿌리면 잘 표현되지 않을 수 있어요. 아이가 뿌릴 만큼 소량의 소금을 준비해 주세요.

6-7세
• 소금을 뿌렸을 때 나타나는 현상의 원리를 이야기해 주며 놀이해요.

＊ 소금 기법은 물이 농도가 낮은 쪽에서 높은 쪽으로 이동하는 삼투압 현상을 이용한 기법으로 소금이 물감의 물을 빨아들이면서 무늬가 만들어지는 거예요.

또또엄마의 꿀팁

맛소금, 구운 소금 등 입자가 작은 소금보다는 굵은 소금을 활용해야 눈꽃 모양이 예쁘게 표현된답니다.

지점토 손바닥 액자

난이도 ★

엄마랑 함께 놀았어요

종이로 만들어진 지점토는 굳었을 때 무게도 가벼워지고 채색하기에도 좋아서 아이와 함께 그림 액자로 꾸미기 좋은 재료예요. 지점토를 잘게 자르고 뭉치며 자유롭게 놀아 봐요. 단단한 점토를 손으로 꾹꾹 눌러 말랑하게 만드는 과정과 자신의 손을 점토에 찍어 내는 과정을 통해 소근육 발달에 도움을 줄 수 있으며, 점토를 주무르고 누르는 과정에서 정신적 긴장과 스트레스를 해소하고 심리적 안정감을 느끼게 해 주는 놀이랍니다. 반짝이는 가루와 물감을 섞어 표현해 보고, 만든 액자를 크리스마스 소품이나 트리 오너먼트로 활용해 보세요.

 준비물 ☐지점토 ☐반짝이 가루 ☐물감 ☐붓 ☐물

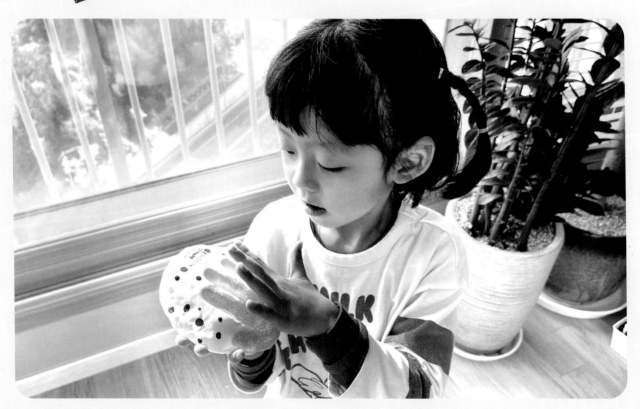

놀이의 교육적 효과
누리과정 연계

신체운동/건강

신체활동 즐기기 - 신체를 인식하고 움직인다.

예술경험

창의적으로 표현하기 - 다양한 미술 재료와 도구로 자신의 생각과 느낌을 표현한다.

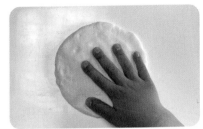

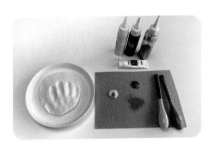

1 지점토를 손으로 눌러서 납작하게 만들어요.

 이건 종이로 만든 점토야. 점토를 꾹 눌러서 납작하게 만들어 보자.

그 주먹 쥐고 쿵쿵 치니까 점점 납작해지고 있어.

2 손바닥을 지점토 위에 올리고 꾹 눌러서 손바닥 모양이 나오도록 찍어요.

그 점토 위에 또또 손을 올리고 꾸욱 눌러 보자.

그 내 손 모양이 찍혔네!

3 반나절 정도 굳혀요.

그 엄마, 딱딱해졌어. 만져 봐.

그 이제 예쁘게 색을 칠해 볼까?

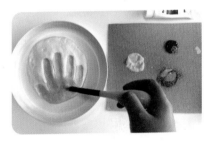

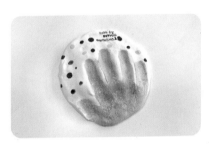

4 물감과 반짝이 가루를 섞은 뒤 붓으로 색을 칠해요.

그 반짝이 가루를 넣으니 내 손이 반짝거리지?

그 반짝반짝 노란색 또또 손이 꼭 별 같네.

5 손바닥 주변을 자유롭게 꾸며요.

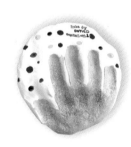

4-5세
아이가 좋아하는 피규어나 장난감을 찍어낸 후 색을 칠해 봐요.

6-7세
지점토를 손으로 많이 주물러서 말랑하게 만들어 입체적인 작품도 만들어 봐요.

또또엄마의 꿀팁

• 놀이 시작 전에 지점토를 작게 잘라요. 손으로 꾹꾹 눌러 말랑말랑하게 만들어 보고, 지점토를 모두 뭉쳐 납작하게 만들어 보면서 재료를 충분히 탐색해요.

• 만든 작품을 벽에 걸거나 트리에 달고 싶다면 지점토가 굳기 전에 송곳으로 윗면에 구멍을 만든 후 굳혀요.

폭신폭신 밀가루 물감

난이도 ★★

엄마랑 함께
놀았어요

밀가루와 물, 그리고 베이킹소다만 있으면 빵처럼 부풀어 오르는 마법의 물감을 만들 수 있어요. 밀가루를 큰 볼에 넣어 만져 보고 물을 부으며 밀가루가 어떻게 반죽이 되는지 살펴본 뒤 놀이를 시작해요. 소스 통에 밀가루 물감을 넣어 쭈욱쭈욱 짜서 그림을 그릴 수도 있고 면봉으로 물감을 떠서 색을 칠해 볼 수도 있답니다. 밀가루 반죽은 끈적끈적 점성이 있고, 색소를 넣었을 때 예쁜 파스텔 색으로 발색되기 때문에 아이의 오감을 자극한답니다.

 준비물 ☐밀가루 ☐베이킹소다 ☐물 ☐식용 색소 ☐소스 통 ☐도화지나 종이 접시 ☐전자레인지 ☐깔때기 ☐숟가락 ☐반죽용 볼

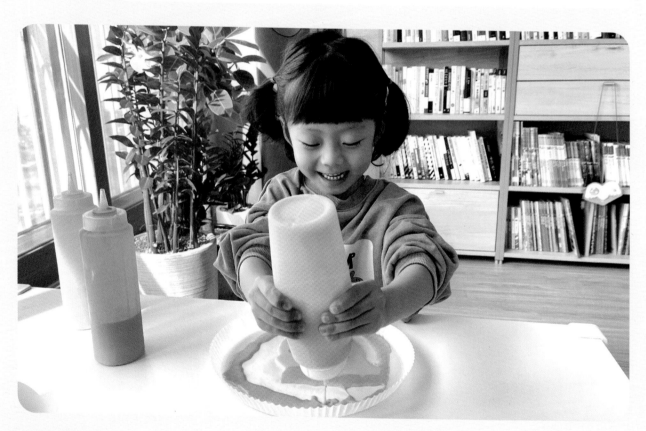

 놀이의 교육적 효과
누리과정 연계

자연탐구
생활 속에서 탐구하기 - 물체의 특성과 변화를 여러 가지 방법으로 탐색한다.
예술경험
창의적으로 표현하기 - 다양한 미술 재료와 도구로 자신의 생각과 느낌을 표현한다.

1 큰 볼에 밀가루 2컵, 베이킹소다 1컵, 물 2컵을 넣고 섞어요.

😊 밀가루로 물감을 만들어 볼 거야.

😄 밀가루가 어떻게 물감이 될까? 궁금하다!

2 소스 통에 나누어 담아요.

😄 숟가락으로 잘 섞었으면 이제 소스 통에 넣어 보자.

😄 엄마가 이거 잡아 줘. 내가 밀가루 물을 넣어 볼게!

3 색소를 넣고 뚜껑을 닫은 후 흔들어서 섞어요.

😄 초록색을 넣었는데 꼭 연두색 같아!

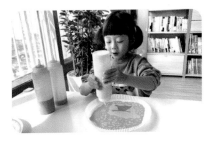

4 도화지나 종이 접시에 밀가루 물감을 짜서 그림을 그려요.

😄 그런데 이 밀가루 물감은 마르면 어떻게 될까?

😄 이 밀가루 물감을 전자레인지에 돌리면 신기한 그림이 된대!

5 전자레인지에 30~40초 돌려요.

😄 그림이 어떻게 되었을까 궁금하다!

6 전자레인지에서 꺼내 관찰하고 손으로 만져 보며 놀이해요.

😄 폭신폭신 빵 같아.

연령별 놀이 방법

4-5세
손의 힘이 부족해 소스 통에 밀가루 물감을 짜서 표현하는 것이 어려운 아이들은 넓적한 그릇에 밀가루 물감을 넣어서 면봉으로 찍어 그림을 표현할 수 있게 도와주세요.

6-7세
밀가루 물감을 전자레인지에 돌리면 왜 빵처럼 부풀어 오르는지 엄마와 이야기를 나누어요.

* 베이킹소다에 열을 가하면 이산화탄소가 생기는데 밀가루 반죽을 이산화탄소가 뚫고 나오지 못해 부풀어 오르는 거예요.

또또엄마의 **꿀팁**

• 전자레인지에 들어가야 하니 종이 접시의 크기를 작은 사이즈로 준비해요.

• 전자레인지에 오랜 시간 가열하면 위험할 수 있어요. 30~40초 정도만 돌려 주세요.

Winter 04

난이도 ★★

겨울밤 풍경

엄마랑 함께
놀았어요

"눈이 많이 내린 깜깜한 밤은 어떤 모습일까?"라는 엄마의 질문에 "눈사람들이 친구들과 함께 뛰어놀지 않을까?"라는 귀여운 대답을 하는 또또와 함께, 휴지심을 활용한 겨울밤 풍경 꾸미기 놀이를 함께 해 보았어요. 휴지심을 자르고, 붙여 눈사람 모양을 만들면서 눈 오는 날 눈사람을 만들었던 경험도 이야기해 보고 재미있는 상상을 해 보기도 했어요. 검정색 도화지의 특성상 크레파스로 그림을 그리면 겨울 풍경과 잘 어울리는 질감의 작품이 완성된답니다. 휴지심을 재활용해서 멋진 겨울밤의 풍경을 표현해 보세요.

 준비물 □검은색 도화지 □가위 □휴지심 □화장솜 □물통 □물감 □스포이트 또는 약병
□글루건 ⚠ □목공 풀 □눈 스티커와 스팽글

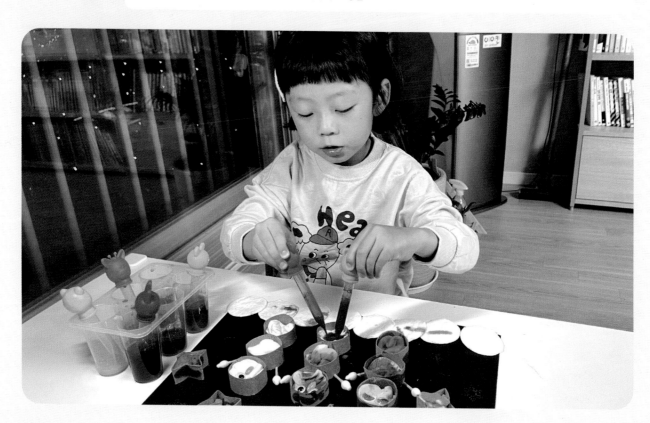

놀이의 교육적 효과
누리과정 연계

의사소통
듣기와 말하기 - 자신의 경험, 느낌, 생각을 말한다.
자연탐구
자연과 더불어 살기 - 날씨와 계절의 변화를 생활과 관련짓는다.

1 휴지심을 눌러 접어 1~2cm 정도
의 굵기로 잘라요.

* 아이가 자르기에 두꺼울 수 있으니 접는
과정만 아이가 해 보는 것이 좋아요.

 또또가 휴지심을 꾹 눌러서 접어 볼까?

2 화장솜과 휴지심을 글루건⚠으
로 붙여 눈과 눈사람을 표현해요. 꾸
밈 요소들도 자유롭게 만들어 붙여요.

어떻게 눈사람을 만들면 좋을까? 또또가
상상한 대로 놓아 볼까?

눈사람은 머리랑 몸이 있잖아. 근데 난 키
가 큰 눈사람을 만들고 싶어.

3 휴지심 안에 목공 풀을 칠하고 화
장솜을 구겨 넣어 붙여요.

눈사람에 화장솜을 구겨서 넣어 보자.

하얀색 화장솜을 넣으니까 진짜 눈사람
같다!

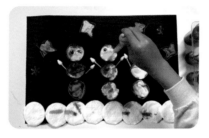

4 스팽글과 눈 스티커로 그림을 꾸
며요.

이 눈사람은 코가 분홍색이야. 모두 다르
게 생긴 눈사람 친구들이야.

5 물감을 뿌리며 색을 입혀서 완성
해요.

알록달록한 눈사람이라면 어떨까?

더 예쁠 것 같아. 물감을 뿌려서 예쁜 눈
사람으로 만들어 볼래!

연령별 놀이 방법

4-5세
물감 물을 너무 많이 뿌리면 종이가 찢어질 수 있으므로 물의 양 조절
이 어려운 아이들은 약병을 이용해서 적당량의 물감을 뿌릴 수 있게
해요.

6-7세
아이가 휴지심을 놓아 보면서 그림을 만들고 엄마가 글루건을 사용해
아이의 생각대로 붙여 줘요.

또또엄마의
꿀팁

화장솜이 없다면 키친타월이나 솜을 이용해
놀이해 보세요.

겨울왕국 우유 마블링

난이도 ★★

엄마랑 함께 놀았어요

날짜가 조금 지난 우유로 또또랑 표면 장력의 원리를 이용한 마블링 미술놀이를 해 봤어요. 놀이 시작 전에 놀이 재료인 우유와 세제를 소개하고 우유와 물감, 세제가 만났을 때 어떻게 될지 이야기 나눠 봤답니다. 우유에 물감이나 색소를 떨어뜨리고 그 위에 세제를 떨어뜨리면 우유의 표면 장력이 약해져서 우유가 흩어지는데 우유를 따라 물감이 흩어져 가는 모습이 무척이나 신기해요. 한참 겨울왕국에 푹 빠져 있던 또또와 피규어에 세제를 묻혀서 놀이하니 주인공들이 얼음을 만들어 내는 것처럼 표현이 되어서 더 재미있었어요. 아이가 좋아하는 피규어를 활용한다면 더 즐거운 놀이가 될 거예요.

 준비물 ☐ 트레이 또는 접시 ☐ 우유 ☐ 색소 또는 물감 물 ☐ 주방 세제 ☐ 피규어 ☐ 다양한 모양의 쿠키 틀

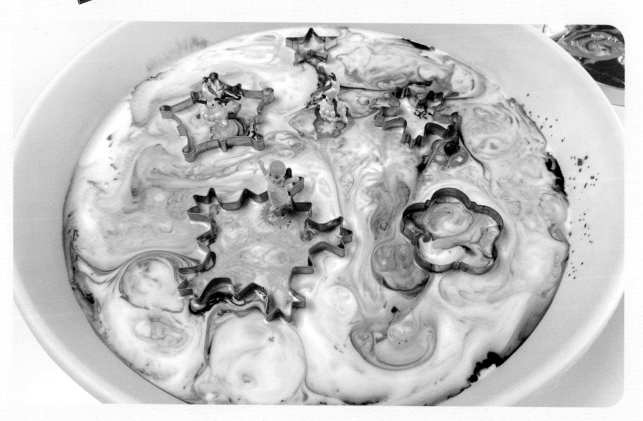

놀이의 교육적 효과
누리과정 연계

자연탐구
생활 속에서 탐구하기 - 물체의 특성과 변화를 여러 가지 방법으로 탐색한다.
의사소통
듣기와 말하기 - 자신의 경험, 느낌, 생각을 말한다.

 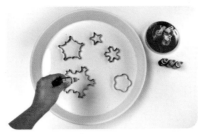 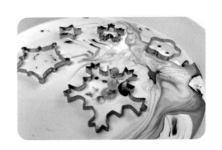

1 트레이 또는 접시에 우유를 반 정도 넣어요.

2 색소나 물감 물을 떨어뜨려요.

 우유 위에 눈꽃 모양 틀이 들어 있어.

이건 별 모양이네!

틀 안에 색소를 똑똑 떨어뜨려 볼까?

3 세제를 묻힌 피규어를 우유에 넣으면 물감이 퍼져 나가는 것을 관찰할 수 있어요.

이제 올라프가 마법을 보여 줄 거야. 올라프 발에 세제를 묻히고 하나, 둘, 셋!

물감이 움직여!

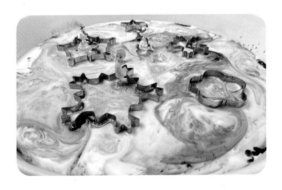

4 이야기를 만들어 가며 자유롭게 놀이해요.

엘사가 얼음 마법을 만드는 거야. 하나, 둘, 셋~ 발사!

 연령별 놀이 방법

4-5세
공룡, 바다 동물 등 아이가 좋아할 만한 피규어를 활용해서 놀이해요.

6-7세
우유에는 주방 세제를 묻힌 피규어를 넣으면 왜 물감이 퍼져 나가는지 표면 장력에 대해 간단하게 이야기를 나누어요.

* 우유는 서로를 잡아당기고 공기 중에 노출된 표면을 최소화하려는 '표면 장력'이 있어요. 세제가 이 표면 장력을 약하게 만들면서 우유가 흩어지게 되는데, 이때 색소가 우유를 따라 흩어지면서 색소의 움직임을 볼 수 있는 거예요.

 또또엄마의 꿀팁

• 물감을 활용할 때에는 물에 물감을 타서 사용하고 색소는 물에 섞지 않고 사용해요.

• 피규어 대신 면봉이나 솜에 주방 세제를 묻혀 사용할 수 있어요.

난이도 ★★

두부 물감 놀이

엄마랑 함께
놀았어요

또또가 어릴 때 문화센터에서 두부 촉감 놀이를 한 적이 있었어요. 그땐 워낙 어릴 때라 먹는 게 반이었지만 두부 놀이를 참 좋아했던 기억이 있어서 물감과 두부로 색다르게 놀아 봐야겠다는 생각이 들어 두부 놀이를 준비해 봤답니다. 놀이 시작 전에 두부가 만들어지는 과정을 담은 그림책을 읽어 보고, 두부 만드는 과정에 대해 이야기해 봐요. 손으로 두부를 조물조물 으깨고 물감을 넣어 색을 만드는 간단한 놀이지만 아이의 오감을 자극해 줄 수 있는, 유아기에 참 좋은 놀이인 것 같아요. 식용 색소를 이용한다면 색깔 두부를 먹어 보는 재미있는 경험도 할 수 있겠죠?

 준비물 ☐ 트레이 ☐ 두부 ☐ 빵칼 ☐ 물감 또는 식용 색소 ☐ 그릇 ☐ 놀이용 숟가락

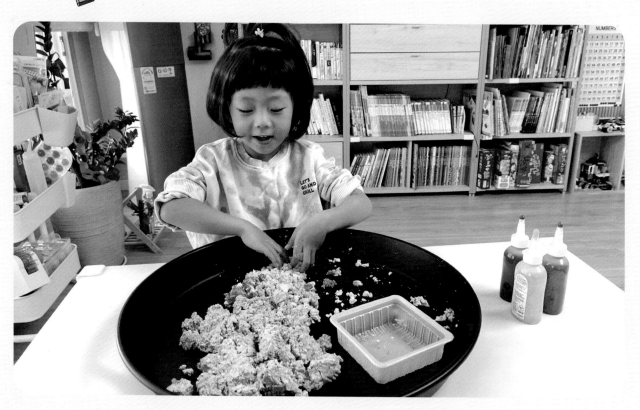

 놀이의 교육적 효과
누리과정 연계

예술경험
창의적으로 표현하기 - 다양한 미술 재료와 도구로 자신의 생각과 느낌을 표현한다.

자연탐구
탐구 과정 즐기기 - 궁금한 것을 탐구하는 과정에 즐겁게 참여한다.

1 트레이 위에 두부를 꺼내요.

* 두부를 살짝 데친 후 식혀서 준비하면 두부
가 따뜻해서 아이가 놀기 더 좋아요.

이게 뭘까? 만져 볼까? 어떤 느낌이야?

물컹물컹해. 이거 두부잖아. 조금 먹어
볼까?

2 빵칼로 잘라 보고 손으로 조물조
물 으깨 봐요.

손으로 꾸욱 누르니까 두부 모양이 이렇
게 변했어!

정말이네. 두부가 으깨져서 손가락 사이
로 빠져나온다!

3 물감을 넣어서 손으로 색을 섞
어요.

우리 색깔 두부를 만들어 볼까?

좋아! 무지개 두부로 만들자!

4 놀이용 숟가락, 그릇을 이용해 색
깔 두부로 자유롭게 놀이해요.

연령별 놀이 방법

4-5세
손가락으로 누르기, 발로 밟기, 손바닥으로 쳐 보기 등 아이의 감각기관을 다양
하게 활용해서 놀이할 수 있게 해요.

6-7세
• 직접 만든 색깔 두부로 트레이 위에 그림을 그려요.

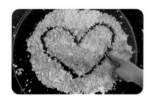

• 두부 그림은 전시할 수가 없으므로 아이가 작품을 전시하고 싶어 한다면 사진
을 찍어서 출력 후 전시해 보세요.

또또엄마의
꿀팁

• 놀이할 때 커다란 매트나 비닐을
깔고 하면 뒷정리가 수월해요.

• 두부를 조금 남겨 놓았다가 직
접 자른 두부로 요리를 해서 함
께 먹어 봐요.

winter
07

면봉
눈 결정체 모빌

난이도 ★★

엄마랑 함께
놀았어요

겨울에 내리는 눈을 보면 동그란 모양일 것 같지만 눈송이를 현미경으로 들여다보면 다양한 모양의 예쁜 눈 결정을 볼 수 있어요. 눈 꽃송이라고 불릴 만큼 아름다운 눈 결정 모양은 겨울철 장식품으로도 많이 볼 수 있는데요, 또또란 눈 결정체의 다양한 모양들을 면봉으로 표현해 집을 꾸며 보면 좋을 것 같아 함께 놀이해 보았어요. 눈 결정체 사진을 보며 눈의 다양한 모양에 대해 이야기 나누어 보고, 멋진 눈 결정 모빌을 함께 만들어 봐요.

 준비물 □면봉 □동그란 화장솜 □글루건⚠ □물감 □붓 □낚싯줄 □테이프 □물통

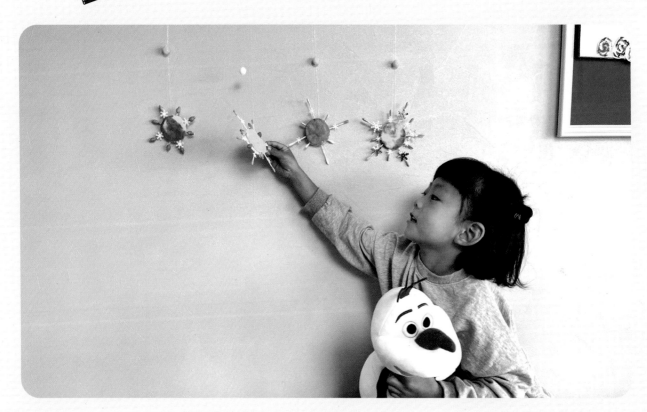

놀이의 교육적 효과
누리과정 연계

자연탐구
탐구과정 즐기기 - 주변 세계와 자연에 대해 지속적으로 호기심을 가진다.
예술경험
아름다움 찾아보기 - 자연과 생활에서 아름다움을 느끼고 즐긴다.

놀이 방법

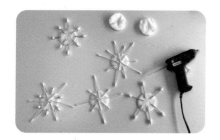

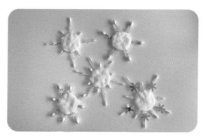

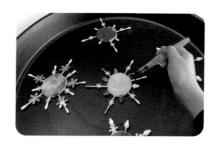

1 면봉을 다양한 길이로 잘라서 화장솜 위에 눈 결정 모양을 자유롭게 만들고 글루건⚠️으로 고정해요.

🧒 면봉으로 눈 결정체 모양을 만들어 볼까? 또또는 어떤 모양으로 만들고 싶어?

2 화장솜 하나를 덮어서 붙여요.

🧒 나는 이렇게 면봉을 붙이고 싶어!

🧑 또또가 올려놓은 대로 엄마가 붙여 줄게.

3 면봉으로 만든 눈 결정 위에 물감으로 색을 입혀요.

🧒 하얀 눈 말고 알록달록 눈이 내리면 더 예쁠 것 같아.

🧑 그럼 예쁘게 색을 칠해 볼까?

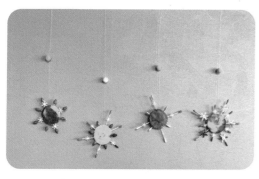

4 뒷면에 낚싯줄을 붙이고 벽이나 방문 위쪽에 달아 모빌로 장식해요.

연령별 놀이 방법

4-5세
붓으로 색칠하는 것보다 물약 통이나 스포이트로 색깔 물을 뿌려서 색을 입히는 것이 더 쉬워요. 붓과 스포이트 두 가지를 모두 준비하고 아이가 원하는 도구를 활용해 채색할 수 있게 해 주세요.

6-7세
길이나 모양이 다른 면봉을 넉넉하게 준비해 아이가 눈꽃 모양을 창의적으로 디자인할 수 있게 해 주면 좋아요.

또또엄마의 꿀팁

실제 눈 결정체는 육각형을 기본으로 모양이 구성돼요. 하지만, 눈송이 모빌을 만들 땐 아이들의 상상력으로 자유롭게 면봉을 놓아 보고 눈 결정체 모양을 만들어 볼 수 있게 격려해요.

문질문질 행성 그림

난이도 ★★

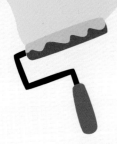

한참 우주에 관심을 가지던 때, 행성마다 생김새도 다르고 크기도 다르다는 것에 대해 호기심이 많아진 또또랑 함께 해 봤던 물감 놀이예요. 또또랑 태양계 행성들을 책과 노래를 통해 알아보고, 크기가 서로 다른 동그란 종이를 준비해 각 행성의 색깔과 특징에 맞게 색을 조합해서 만들어 봤어요. 비닐을 덮고 문지르면 색이 섞이지 않고 퍼지면서 입혀지는 것을 볼 수 있는데, 또또가 정말 행성의 색깔 같다고 이 야기하며 매우 흥미로워했답니다.

준비물 ☐ 행성 모양으로 오려 낸 크기가 다른 도화지 ☐ 가위 ☐ 물감 ☐ 지퍼백 ☐ 풀 ☐ 검은색 도화지 ☐ 빨간 습자지 ☐ 붓

놀이의 교육적 효과
누리과정 연계

자연탐구
탐구과정 즐기기 - 궁금한 것을 탐구하는 과정에 즐겁게 참여한다.
예술경험
창의적으로 표현하기 - 다양한 미술 재료와 도구로 자신의 생각과 느낌을 표현한다.

1 지퍼백 양옆을 오려요.

2 행성 모양으로 오린 종이를 지퍼백 위에 올려요.

😊 이 비닐 위에 행성들을 올려 보자.

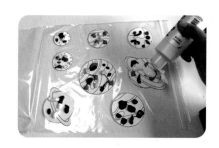

3 종이 위에 다양한 색깔의 물감을 짜요.

😊 금성은 무슨 색이야?

😊 금성은 반짝반짝하니까 노란색이랑 주황색을 섞어 볼까?

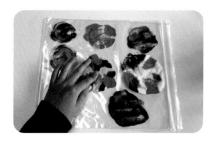

4 지퍼백을 덮은 후에 물감을 문질러서 색을 퍼뜨려요.

😊 문질문질 문질러 볼까?

😊 물감들이 서로 만나고 있어.

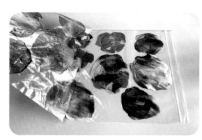

5 덮었던 지퍼백을 떼어 내어 잘 말려요.

😊 비닐을 떼어 보자!

😊 내가 색칠한 행성 색깔 너무 예쁘지!

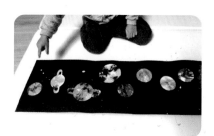

6 검은색 도화지에 빨간색 습자지를 찢어 붙여 태양을 표현하고, 그 옆에 행성들을 붙여요. 붓에 흰색 물감을 묻힌 후 털어서 작은 별을 표현해요.

😊 태양이랑 제일 가까운 수성부터 차례대로 붙일래!

연령별 놀이 방법

4-5세
지퍼백 대신 뽁뽁이나, 다른 비닐류를 활용하면 문질문질할 때 다른 촉감을 느낄 수 있어요. 다양한 재료를 활용해 보세요.

6-7세
만든 행성 위에다 블록이나 피규어를 놓고 우주 이야기를 만들어서 스몰월드 놀이로 활용해 보는 것도 좋아요.

또또엄마의 꿀팁

• 태양계 행성에 관련된 노래를 함께 들은 뒤 만들면 태양계를 더 재미있게 배울 수 있어요.

• 행성이 아니더라도 아이가 좋아할 만한 모양으로 오려서 문지르는 그림 기법으로 놀이해 보세요. 손에 묻지 않아 뒷정리도 편해 자주 손이 가는 물감 놀이가 될 거예요.

물풍선 트리

난이도 ★★

물풍선만 있으면 알록달록 귀엽고 팡팡 터뜨리는 재미가 있는 트리를 간단하게 만들 수 있어요. 풍선 안에 작은 젤리나 사탕을 넣어서 터뜨려 보거나 풍선에 숫자를 써 놓고 숫자에 맞는 풍선 터뜨리기, 색깔별로 터뜨리기 등 미션을 활용한다면 더 즐거운 놀이가 될 수 있어요. 풍선 터뜨리기로 스트레스도 해소할 수 있고 여러 번 풍선을 붙이고 터뜨리며 꾸밀 수 있어서 더 재미있는 놀이랍니다.

 준비물 □투명 시트지 □자 □연필 □절연 테이프 □물풍선 □바늘이나 볼펜 □가위

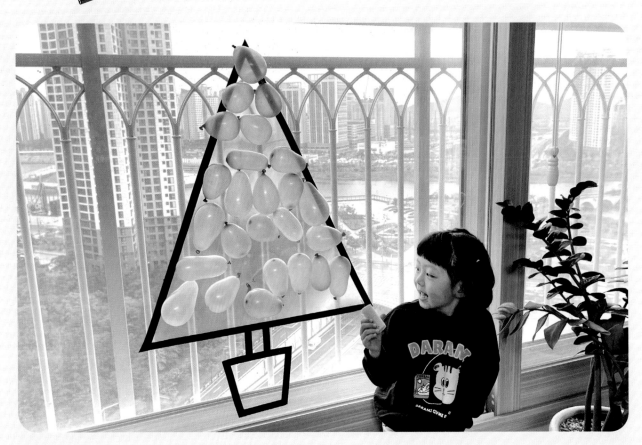

놀이의 교육적 효과

누리과정 연계

자연탐구

생활 속에서 탐구하기 - 일상에서 모은 자료를 기준에 따라 분류한다.

자연과 더불어 살기 - 날씨와 계절의 변화를 생활과 관련짓는다.

1 투명 시트지 위에 삼각형 모양을 그려서 오려요.

2 시트지의 끈적이지 않는 부분을 창문에 대고 절연 테이프로 고정해서 붙여요.

3 물풍선을 불어요.

* 안에 작은 사탕 등을 넣으면 터뜨릴 때 더 재미있어요.

🧒 무슨 색 풍선을 불어 볼까? 또또가 바람을 넣어 볼래?

4 시트지의 접착면이 나오도록 종이를 떼어 내요.

🧒 물풍선 붙여서 트리를 꾸며 볼까?
👶 동글동글 사탕이 달린 트리 같아.

5 물풍선을 붙이며 자유롭게 트리를 꾸며요.

👶 나무에 알록달록 사탕을 붙인 것 같아.

6 볼펜이나 바늘을 이용하여 풍선을 터뜨려요.

* 여러 번 반복하며 놀이할 수 있어요.

🧒 어떤 방법으로 터뜨려 볼까?
👶 1. 그냥 내가 터뜨리고 싶은 대로 터뜨릴래!
 2. 핑크색만 터뜨릴래.
 3. 큰 풍선 먼저 터뜨릴래.

 연령별 놀이 방법

4-5세
색깔, 숫자를 이용해 게임처럼 놀이할 수 있어요.
(예) 빨간색 풍선을 찾아볼까? 숫자 2가 쓰여 있는 풍선을 찾아서 붙여 볼까?

6-7세
패턴을 이용해서 트리를 꾸미거나 1-2-3-4-5 등으로 규칙에 맞게 풍선을 나열하며 붙일 수 있어요.

 또또엄마의 **꿀팁**

• 일반 풍선은 터질 때 소리가 너무 크고 작게 불었을 경우 잘 터지지 않기 때문에 물풍선을 활용하는 것이 좋아요.
• 여러 번 놀이한 다음 <창문 습자지 트리 (232p)> 놀이로 꾸밀 수도 있어요.

난이도 ★★

밀가루 풀 놀이

엄마랑 함께
놀았어요

밀가루와 물만 있으면 말캉말캉 죽 느낌의 밀가루 풀을 만들 수 있어요. 밀가루 풀을 조물조물 만져 보고 여러 가지 색으로 물들여 보면서 아이의 오감을 자극할 수 있는 놀이랍니다. 밀가루 풀을 끓여서 만들기 전에 밀가루와 물만 섞어 가루를 풀어 보며 밀가루와 물이 만났을 때 어떻게 되는지 탐색하고 이야기 나누어 보세요. 밀가루 풀이 완성되면 빨간색, 노란색, 파란색 세 가지 물감만으로 색을 섞어 다양한 색깔 밀가루 풀을 만들 수 있어요. 이 과정을 통해 아이가 자연스럽게 색의 혼합을 경험하면서 인지 발달도 이루어진답니다. 아이가 놀이하기에 안전할 뿐만 아니라 구하기도 쉬운 재료인 밀가루로 아이와 함께 색깔 촉감 놀이를 즐겨 보세요.

 준비물 □밀가루 □물 □냄비 □물감 □트레이 □작은 통 여러 개

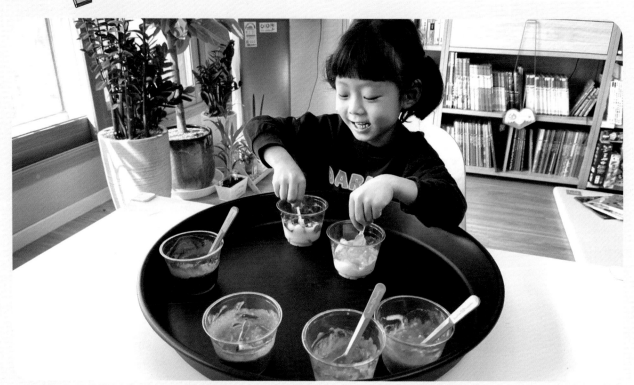

놀이의 교육적 효과
누리과정 연계

의사소통
읽기와 쓰기에 관심 가지기 - 자신의 생각을 글자와 비슷한 형태로 표현한다.

자연탐구
생활 속에서 탐구하기 - 물체의 특성과 변화를 여러 가지 방법으로 탐색한다.

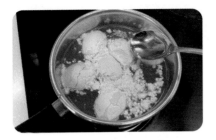

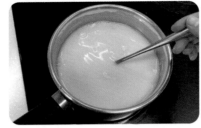

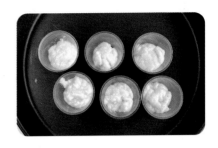

1 냄비에 찬물 1컵 기준 밀가루 반 컵을 넣고 잘 섞어 뭉치지 않게 풀어요.

🧒 물에 밀가루를 넣어 보자.

🧒 밀가루가 물 위에 둥둥 떠 있네!

🧒 밀가루를 물이랑 섞어 볼까?

2 저어 가면서 끓이다가 보글보글 끓으면 불을 끄고 식혀요.

⚠️ 위험하니 이 과정은 어른이 준비해요.

3 다 식힌 밀가루 풀을 통에 덜어요.

🧒 한번 만져 볼래? 밀가루가 어떻게 되었어?

🧒 밀가루가 풀처럼 끈적끈적해졌어.

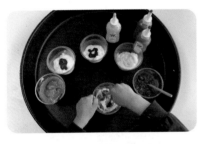

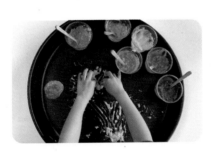

4 밀가루 풀에 물감을 넣어서 색깔 밀가루 풀을 만들어요.

🧒 빨간색, 노란색, 파란색이 있네. 빨간색이 랑 노란색을 섞으면 무슨 색일까?

🧒 주황색일 것 같은데…. 만들어 보자!

5 색깔 밀가루 풀로 자유롭게 놀아요

연령별 놀이 방법

4-5세
놀이 전 테이블에 신문지나 큰 비닐을 깔고 놀이하면 뒷정리가 간편해요.

6-7세
밀가루 풀을 트레이에 고르게 펴낸 후 그림을 그려 보거나 이름을 적어 보는 놀이로 확장해요.

또또엄마의 꿀팁

• 밀가루 풀을 넉넉하게 만들어서 아이가 충분히 탐색하고 자유롭게 놀이할 수 있도록 준비해 주세요.

• 밀가루 풀을 만들고 바로 놀이하지 않는 경우에는 밀폐 용기에 담아서 냉장 보관해요.

베이킹소다 눈 놀이

난이도 ★★

겨울이 오면 내리는 눈! 또또는 눈 놀이를 너무 좋아하는데요, 눈이 많이 내리지 않아 눈 놀이를 못 한다고 속상해할 때 해 보았던 베이킹소다 눈 놀이를 소개해요. 눈을 만졌을 때 느낌이 어땠는지, 눈이 오면 눈으로 어떤 놀이를 할 수 있는지 이야기해 보고, 베이킹소다로 눈을 함께 만들어 봤어요. 눈처럼 뽀드득뽀드득한 느낌이 나서 신기하고, 한참 가지고 놀아도 손이 시리지 않아 놀이하기 좋답니다. 베이킹소다 가루가 마법처럼 눈으로 변하는 과정을 아이와 함께 보며 춥지 않은 눈 놀이를 경험해 보세요. 집에서도 겨울 분위기를 한껏 즐길 수 있을 거예요.

 준비물 ☐ 트레이 ☐ 베이킹소다 ☐ 린스 ☐ 겨울 놀이를 할 수 있는 작은 소품(자연물이나 재활용품을 이용하면 좋아요)

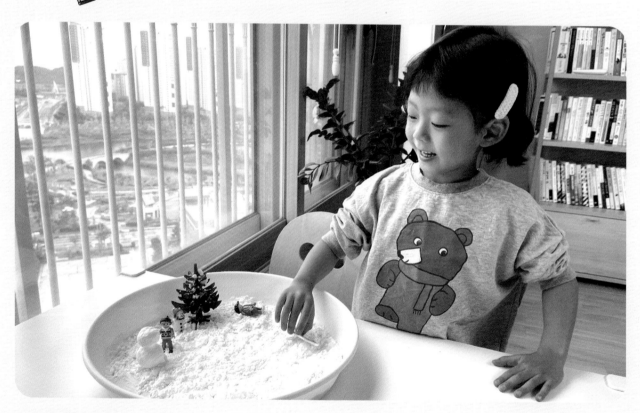

놀이의 교육적 효과
 누리과정 연계

자연탐구
자연과 더불어 살기 - 날씨와 계절의 변화를 생활과 관련짓는다.

예술경험
창의적으로 표현하기 - 극 놀이로 경험이나 이야기를 표현한다.

1 트레이에 베이킹소다 4컵을 넣어요.

트레이에 베이킹소다를 넣어 볼까?

엄마 얼마만큼 넣을까?

여기 컵으로 4번 넣어 보자!

2 린스 1컵을 넣고 조물조물 반죽하여 눈 느낌의 반죽을 만들어요.

여기 린스를 넣어 줄 거야. 또또가 조물조물 반죽해 보자.

엄마, 가루가 좀 차가워진 느낌이 들어.

3 반죽을 뭉쳐서 눈사람도 만들어 보고, 작은 피규어를 이용해서 눈 놀이를 해요.

눈을 굴려서 친구들이 눈사람을 만들고 있어.(가루를 나무에 뿌리며) 나무에도 눈이 많이 쌓였네.

 연령별 놀이 방법

4-5세
작은 피규어 소품들을 활용해, 눈 내리는 마을 이야기로 엄마가 놀이를 시작해 주면 아이가 상상력을 마음껏 펼치면서 이야기를 만들어 놀이를 이어 나갈 수 있어요.

6-7세
• 진짜 눈을 만졌을 때의 느낌과 비슷한 점, 다른 점을 이야기 나누어 볼 수 있어요.
• 눈사람을 만들 때 필요한 재료를 아이가 직접 찾아보고 꾸밀 수 있게 격려해요.

 또또엄마의 꿀팁

• 여러 번 놀이를 한 후에 남은 베이킹소다 반죽은 물감 물+구연산을 활용하여 보글보글 놀이를 해요.
• 이 놀이는 베이킹파우더만 사용하기 때문에 맨손으로 놀이해도 괜찮지만, 피부가 예민한 경우 어린이용 비닐 장갑을 착용해요.

난이도 ★

설탕 물감 그림

엄마랑 함께
놀았어요

각설탕을 블록처럼 여러 가지 방법으로 쌓아서 그 위에 물감 물을 뿌리면 설탕이 사르륵 녹는 과정이 너무 재미있는 설탕 물감 놀이! 물감이 설탕을 만나 끈적이게 되면서 색이 느리게 퍼져 가는 모습도 관찰하고, 뭉치는 물감의 색이 섞이지 않고 마블링 되는 것도 관찰할 수 있어요. 무엇보다 설탕이라는 재료로 미술놀이를 할 수 있다는 것에 아이들이 재미있어하고 흥미로워하는 놀이랍니다. 설탕을 만지고, 먹고, 냄새를 맡아 보며 자유롭게 탐색한 뒤 알록달록 물감 놀이를 즐겨 보세요.

 준비물 □트레이 □각설탕 □물감 □물 □물통 □스포이트 □나무젓가락

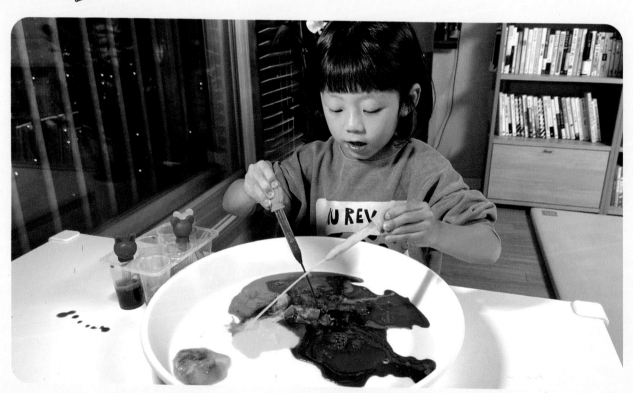

 놀이의 교육적 효과
누리과정 연계

신체운동/건강
신체활동 즐기기 - 신체 움직임을 조절한다.

예술경험
창의적으로 표현하기 - 다양한 미술 재료와 도구로 자신의 생각과 느낌을 표현한다.

자연탐구
생활 속에서 탐구하기 - 물체의 특성과 변화를 여러 가지 방법으로 탐색한다.

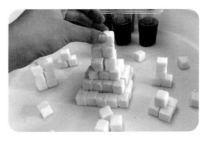

1 설탕을 탐색해요.

😊 이건 뭘까? 조금 먹어 볼까?
설탕에 물을 뿌리면 어떻게 될까?

2 각설탕을 쌓아요.

😊 엄마랑 하나씩 놓아서 높이높이 쌓아 볼까?

😊 이건 왕이 사는 높은 성이고 이건 내가 사는 작은 집이야.

3 물감 물을 만들어요.

😊 어떤 색의 물감 물을 뿌리고 싶어? 물감 물을 만들어 보자.

😊 물이랑 물감 넣고 빙글빙글 돌리면~ 물감 물 완성!

4 쌓아 올린 각설탕 위에 물감 물을 자유롭게 뿌려요.

😊 우리가 쌓은 설탕 위에 물감을 뿌리면 어떻게 될까? 설탕이 어떻게 되고 있어?

😊 으악! 설탕 성이 무너지고 있다!

5 다 녹은 설탕 물감을 나무젓가락으로 섞어 보며 색을 관찰해요.

😊 젓가락으로 섞어 볼까?

😊 설탕이 녹아서 섞이니까 꼭 우주 같아.

연령별 놀이 방법

4-5세
물감 물을 뿌리기 전에 각설탕을 충분히 탐색하고 놀이할 수 있게 시간을 주세요. 각설탕을 엄마와 번갈아 쌓으면서 함께 수를 세어요.

6-7세
포장되어 있는 각설탕의 껍질을 벗기는 과정부터 함께 해요. 각설탕을 이용해서 여러 가지 구성물을 만들 수 있어요.

또또엄마의 꿀팁

• 각설탕 대신 가루 설탕을 이용해서 놀이 해도 좋아요.
• 각설탕에 수성 사인펜으로 색을 칠하고 그 위에 물을 뿌리면 물감 물을 활용한 것과 같은 느낌으로 놀이를 할 수 있어요.

Winter 13

난이도 ★★

스노글로브 만들기

엄마랑 함께
놀았어요

병을 흔들고 내려놓으면 병 안에 눈이 내리는 스노글로브를 간단한 재료로 직접 만들어 볼 수 있어요. 스노글로브가 무엇인지, 어떻게 만들 수 있을지, 눈이 내리는 모습을 어떤 재료를 사용해 표현하면 좋을지 이야기를 나누어 보고, 스노글로브를 만들어 보세요. 아무것도 섞지 않은 물에서보다 물풀을 섞은 물에서 반짝이 가루가 천천히 움직이며 떨어지는 것을 관찰하며 실제 눈이 내릴 때도 눈이 빠르게 내리지 않고 천천히 내린다는 것을 이야기해 볼 수 있어요.

 준비물

☐ 안 쓰는 유리병(다 사용한 병을 활용해요) ☐ 글루건 ⚠ ☐ 크리스마스 소품 ☐ 반짝이 가루
☐ 물 ☐ 물풀

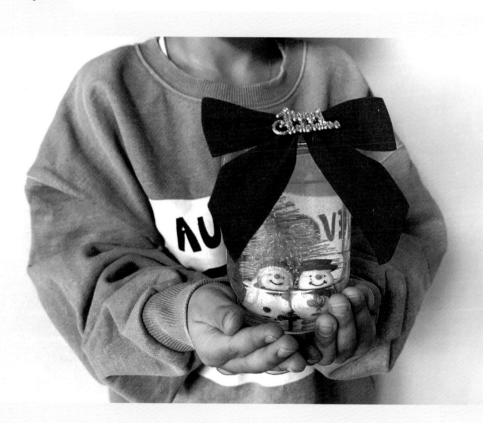

놀이의 교육적 효과
누리과정 연계

예술경험
창의적으로 표현하기 - 다양한 미술 재료와 도구로 자신의 생각과 느낌을 표현한다.

자연탐구
자연과 더불어 살기 - 날씨와 계절의 변화를 생활과 관련짓는다.

놀이 방법

1 유리병 뚜껑에 준비한 크리스마스 소품을 글루건⚠으로 붙여요.

🧒 병뚜껑에 눈사람을 붙여서 꾸며 보자. 붙이는 건 뜨거우니 엄마가 도와줄게.

2 유리병 안에 물과 물풀을 2:8 비율로 넣고 잘 섞어요.

🧒 스노글로브 만드는 재료는 세 가지야. 물, 물풀, 반짝이 가루. 또또가 넣어 볼까?

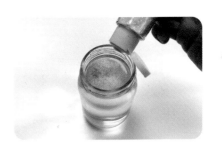

3 반짝이 가루를 넣어요.

🧒 반짝반짝해서 더 예쁠 것 같아.

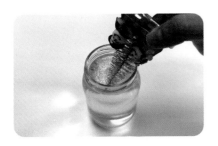

4 뚜껑을 닫고, 뚜껑이 열리지 않도록 글루건⚠과 테이프를 이용해 마감해요.

5 병을 흔들어 보며 눈이 떨어지는 것 같은 모습을 관찰해요.

🧒 병을 흔들면 어떻게 될까?
🧒 반짝이 가루가 꼭 눈같이 떨어져.

연령별 놀이 방법

4-5세
글루건을 사용하는 과정만 엄마가 도와주고 물, 물풀, 반짝이 가루를 넣는 과정은 아이가 스스로 할 수 있도록 지원해요.

6-7세
어렵지 않은 과정이기 때문에 병에 물만 넣고 흔들었을 때와 물풀과 물을 넣었을 때 반짝이 가루가 떨어지는 모습이 어떻게 다른지 실험을 해 보아도 좋아요.

또또엄마의
꿀팁

• 뚜껑을 닫고 흔들었을 때 피규어가 떨어지지 않도록 단단히 붙여요.
• 입자가 큰 반짝이 가루를 사용하면 눈 내리는 느낌이 잘 표현돼요.

난이도 ★★★

알코올 수채화

물을 듬뿍 탄 수채화 물감을 종이에 칠하고 그 위에 알코올을 똑똑 떨어뜨리면 동그랗게 퍼져 나가는 모습을 관찰할 수 있어요. 그 모습이 바닥에 빗방울이 떨어지는 모습 같기도 하고 바닷 속 해파리 같기도 해서 아이의 상상력을 자극해 줄 수 있는 기법의 놀이랍니다. 틀김 위에 알코올을 떨어뜨리면 어떻게 될지 예상해 보고 면봉으로 찍기, 붓에 묻혀서 떨어뜨리기 등 다양한 방법으로 알코올을 떨어뜨려 나타나는 현상을 관찰해 봐요.

 준비물 ☐도화지 ☐종이테이프 ☐수채화 물감 ☐붓 ☐면봉 ☐소독용 알코올 ☐팔레트 ☐물통

놀이의 교육적 효과
누리과정 연계

예술경험
창의적으로 표현하기 - 다양한 미술 재료와 도구로 자신의 생각과 느낌을 표현한다.

자연탐구
탐구과정 즐기기 - 궁금한 것을 탐구하는 과정에 즐겁게 참여한다.

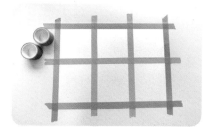

1 도화지에 종이테이프를 붙여서 칸을 나누어요.

🧑 종이테이프로 칸을 만들어 붙여 보자.

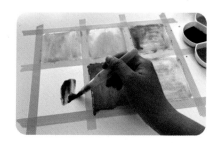

2 물을 섞은 수채화 물감으로 색을 칠해요.

🧑 물감으로 색을 칠해 볼까?

🧒 나는 칸마다 다른 색으로 칠해야지.

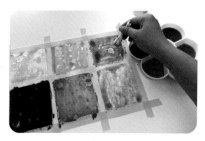

3 면봉에 소독용 알코올을 묻혀서 물감 위에 찍어요.

🧑 면봉에 알코올을 묻혀서 물감 위에 찍으면 어떻게 될까?

🧒 우와, 이것 봐! 신기한 일이 생겼어!

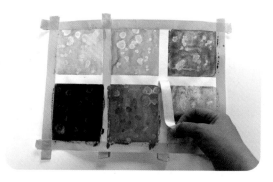

4 물감이 마른 후 종이 테이프를 떼어 내서 완성해요.

 연령별 놀이 방법

4-5세
알코올을 손으로 만지지 않고 면봉이나 도구를 활용할 수 있도록 놀이 전에 이야기 나누어 주세요.

6-7세
면봉으로 찍기, 스포이트로 떨어뜨리기 등 다양한 방법으로 알코올을 묻혀서 무늬를 표현해 봐요.

 또또엄마의 **꿀팁**

• 수채화 물감에 물을 많이 타서 칠할수록 알코올이 묻었을 때 번짐 효과를 더 잘 볼 수 있어요.

• 물이 마르기 전에 알코올을 묻혀야 더 잘 표현돼요.

winter
15

난이도 ★★

양초 비밀 그림

엄마랑 함께
놀았어요

양초로 그림을 그리고 물감 색을 입히면 숨어 있던 그림이 드러나는 양초 비밀 그림은 아이가 매우 신기해하는 놀이랍니다. 쉬운 기법이기 때문에 아직 물감이 친숙하지 않은 유아들에게는 물감과 한층 더 친해질 수 있는 놀이이기도 해요. 먼저 하얀 배경에 양초로 그림을 그린 뒤 엄마가 그린 그림이 어떤 그림인지 추측하며 아이가 물감을 칠해 보아도 좋고, 반대로 아이가 그림을 그리고 엄마가 물감을 칠해서 그림을 확인해 봐도 좋아요. 서로 비밀 그림 편지를 주고받으며 이루어지는 엄마와의 교감은 아이에게 정서적 안정감을 느끼게 해 준답니다.

 준비물 ☐도화지 ☐양초 ☐물감 ☐붓 ☐물통

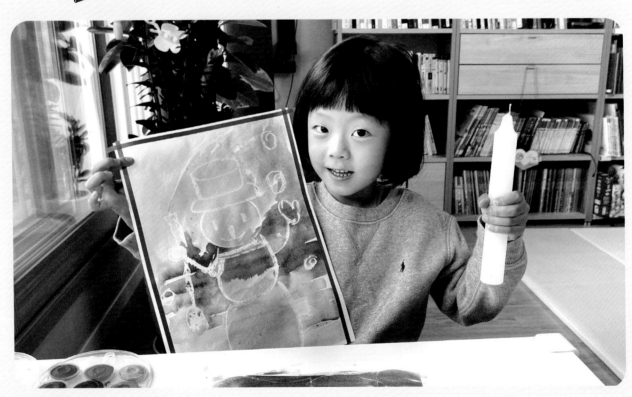

 놀이의 교육적 효과
누리과정 연계

자연탐구
탐구과정 즐기기 - 궁금한 것을 탐구하는 과정에 즐겁게 참여한다.

예술경험
창의적으로 표현하기 - 다양한 미술 재료와 도구로 자신의 생각과 느낌을 표현한다.

1 엄마가 흰 도화지 위에 양초로 그림이나 글자를 적은 후 아이에게 보여 줘요.

😊 엄마가 그림을 그렸는데 한번 볼래?

😀 엄마, 하나도 안 보이잖아~

2 물감 물을 붓에 묻혀 도화지 위에 색을 칠해요. 물감을 칠하면 나타나는 그림과 글자를 관찰해요.

😊 이건 비밀 그림이야. 붓에 물감을 묻혀서 쓱쓱 칠하면 그림이 보여.

😀 그럼 내가 한번 해 볼래! 어떤 그림이 나올지 궁금하다.

3 아이가 도화지에 그림을 그리고 엄마가 물감으로 색을 칠해 봐요.

* 도화지를 작게 잘라서 번갈아 가며 비밀 그림을 그리면 아이가 좋아해요.

😀 이번엔 내가 그려 볼게. 엄마가 어떤 그림인지 물감으로 칠해 봐.

 연령별 놀이 방법

4-5세
형태가 있는 그림이 아니어도 아이가 양초로 그림을 그리고 물감으로 색을 칠해 그림이 나타나는 과정 자체를 즐기며 놀이할 수 있도록 격려해 주세요.

6-7세
한글에 관심을 갖기 시작한 아이들은 단어나 이름을 써 놓고 찾는 게임으로 변경해서 놀이해 볼 수 있어요.

 또또엄마의 꿀팁

• 물감은 물을 많이 타고 진한 색으로 칠해야 그림이 잘 보여요.
• 양초로 그림을 그릴 때 힘을 주고 그리면 선이 좀 더 선명하게 보여요.

유독 눈이 안 내리던 또또의 세 번째 겨울에 너무 재미있게 만들었던 생애 첫 눈사람. 눈이 많이 내리지 않아서 실제로 눈사람을 한 번도 보지 못한 또또랑 얼음으로 눈사람을 만들어서 놀이했어요. 녹는 게 아쉬워 냉동실에 일주일 정도 보관하면서 놀 정도로 좋아했던 눈사람! 놀이 전에 눈사람과 관련된 그림책을 함께 읽고, 만들고 싶은 눈사람을 그려 본 뒤, 나만의 눈사람을 꾸며 봤어요. 직접 눈사람에게 옷도 입혀 주고 눈, 코, 입을 만들어 주면서 또또도 너무 즐거워했답니다.

 준비물 □ 풍선 2개 □ 물 □ 굵은 소금 □ 트레이 □ 물감 □ 붓 또는 스포이트
□ 습자지, 펠트지 등 눈사람을 꾸밀 재료 □ 물통

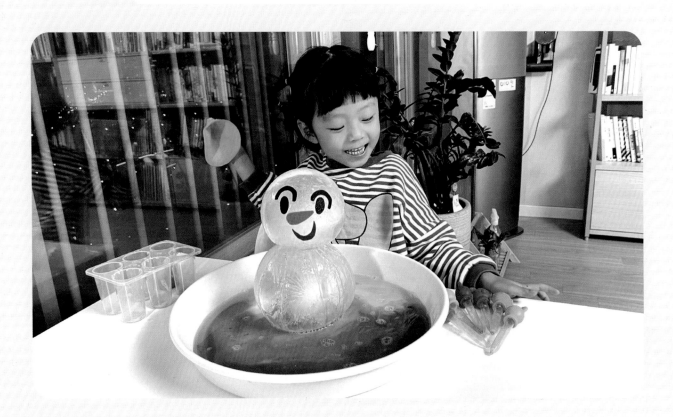

놀이의 교육적 효과
누리과정 연계

자연탐구
자연과 더불어 살기 - 날씨와 계절의 변화를 생활고 관련짓는다.

예술경험
창의적으로 표현하기 - 다양한 미술 재료와 도구로 자신의 생각과 느낌을 표현한다.

1 풍선에 물을 넣어서 냉동실에 얼려요.

* 물의 양을 조절해 머리가 될 부분과 몸통이 될 부분의 풍선 크기를 다르게 해요.

2 풍선 안에 물이 얼었다면 풍선을 가위로 오려내서 얼음을 꺼내요.

😮 이 안에 뭐가 들어 있을까? 한번 만져 볼래?

😊 엄청 차가워. 얼음인 것 같은데? 얼른 꺼내 보자!

3 소금을 트레이에 조금 뿌리고 몸통이 될 얼음을 올려서 꾹 눌러 고정해요. 얼음 위에도 소금을 뿌려요.

😮 소금을 뿌리면 얼음이 굴러가지 않고 서 있게 할 수 있어. 또또가 한번 뿌려 볼까?

😊 소금 뿌린 곳에 구멍이 뚫리고 있어.

4 소금을 뿌린 얼음 위에 머리가 될 얼음을 올리고 꾹 눌러 붙여요.

😊 정말 얼음 눈사람이 되었네!

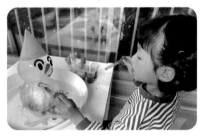

5 물감을 이용해 눈사람을 색칠해요.

😮 예쁘게 눈사람을 색칠해 볼까?

😊 나는 스포이트로 물감을 뿌려서 눈사람 옷을 입혀 줄래!

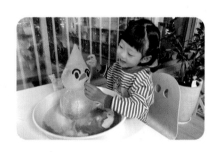

6 습자지, 펠트지 등을 활용해서 눈, 코, 입을 만들어요.

* 잘 붙지 않는다면 물을 살짝 묻힌 후에 붙여 보세요.

😊 입을 이렇게 붙이니 꼭 화난 눈사람 같지!

 연령별 놀이 방법

4-5세
눈과 손의 협응이 잘 발달되지 않는 시기의 아이들은 엄마가 습자지, 펠트지를 여러 가지 모양으로 잘라서 제공해 주고 아이가 눈사람을 꾸미는 단순한 놀이로 준비해 주세요.

6-7세
날씨가 따뜻해지면 눈사람이 어떻게 될까? 질문해 보고 이야기 나누며 따뜻한 물로 눈사람을 녹이는 놀이로 확장할 수 있어요.

 또또엄마의 꿀팁

• 얼음의 크기가 너무 크면 무게로 인해 고정이 어려울 수 있으니 작은 꼬마 눈사람 크기로 얼려 주세요.

• 풍선에 물을 채우기 전에 손 펌프로 풍선을 한번 불어서 늘려 놓은 후 물을 넣으면 물을 쉽게 담을 수 있어요.

난이도 ★★

전분 마블링

엄마랑 함께
놀았어요

또또가 우주에 관심이 많을 때 해 보았던 전분 마블링 놀이를 소개해요.

마블링 기법은 마블링 물감으로도 표현할 수도 있지만, 마블링 물감은 기름 성분이기 때문에 유아가 사용하기에 화학적인 냄새가 나고 뒷처리가 어려워요. 마블링 물감 대신 전분과 물을 사용하면 보다 쉽게 마블링을 표현할 수 있어요. 행성의 크기, 색, 생김새에 대해 이야기를 나누며 마블링을 만들어 보고 키친타월에 콕콕 찍어 보면서 재미있게 우주에 대해 알아갈 수 있는 시간이었답니다.

 준비물 □트레이 □전분 □물 □물감 □물통 □스포이트 또는 약병 □키친타월 □검은색 도화지

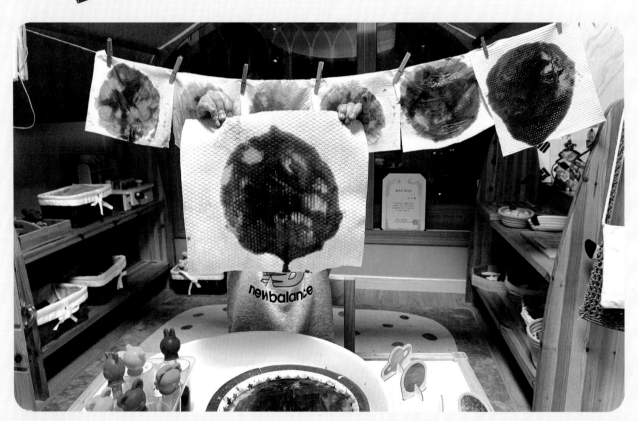

놀이의 교육적 효과
누리과정 연계

예술경험
아름다움 찾아보기 - 예술적 요소에 관심을 갖고 찾아본다.

자연탐구
탐구과정 즐기기 - 궁금한 것을 탐구하는 과정에 즐겁게 참여한다.

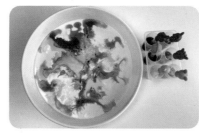

1 트레이에 전분 2컵과 물 4컵을 넣고 잘 섞어요.

👧 가루를 같이 넣어 보자. 만져 볼까? 느낌이 어때?

🧑 폭신폭신하네. 여기에 물을 넣으면 점토가 되는 거야? 내가 섞어 볼래.

2 여러 가지 색의 물감을 전분 반죽 위에 떨어뜨려요.

👧 (행성 그림책을 보며) 금성은 어떤 색으로 만들어 볼까?

🧑 후끈후끈 뜨거우니까 빨간색이랑 노란색으로 만들래!

3 물감 위에 키친타월을 올리고 손으로 살짝 눌러서 무늬를 입혀요.

👧 물감이 다 휴지로 옮겨 갔어! 신기하다!

4 키친타월을 잘 말린 후 행성 모양으로 오리고 검은색 도화지에 붙여 우주를 표현해요.

연령별 놀이 방법

4-5세
행성이 아니더라도 동물, 자동차 등 아이가 관심 있는 모양으로 키친타월을 오려서 표현할 수 있어요.

6-7세
물감으로 마블링을 표현할 때 행성의 색과 비슷하게 색을 조합해서 만들어 보며 행성의 특징을 알아볼 수 있어요.

또또엄마의 꿀팁

• 전분에 따라 물과 섞였을 때의 농도가 다를 수 있어요. 너무 묽지 않고 손으로 쥐었을 때 잘 뭉쳐지는 농도로 반죽해요.

• 전분 마블링 찍기를 한 후 남은 전분은 촉감 놀이로 활용해 봐요.

• 전분 반죽 마블링은 재료의 특성상 종이보다 키친타월에 더 잘 표현돼요.

쭈욱쭈욱 슬라임 만들기

난이도 ★★

말캉말캉~ 쫀득쫀득~ 재미있는 촉감에, 쭉쭉 늘어나는 슬라임! 슬라임은 어떻게 만들어지는 걸까요? 슬라임을 만들려면 어떤 재료가 필요할지 아이와 함께 상상해 보고 직접 슬라임을 만들어 보세요. 물풀과 베이킹소다, 렌즈 세정액만 있다면 간단하게 슬라임을 만들 수 있어요. 직접 재료들을 넣어서 만드니 만들어지는 과정을 직접 볼 수 있어 아이가 더 신기해하고 재미있어한답니다. 쭈욱 늘려서 커다란 풍선도 만들어 보고, 조물조물 반죽한 뒤 꾹꾹 눌러 슬라임이 뽁뽁 터지는 소리도 즐겨 보세요. 엄마표 슬라임으로 웃음 가득한 놀이 시간이 될 거예요.

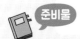 **준비물** ☐큰 볼 ☐물 100ml ☐물풀 100ml ☐베이킹소다 1티스푼 ☐렌즈 세정액 ☐트레이 ☐나무젓가락

놀이의 교육적 효과

 누리과정 연계

자연탐구

탐구과정 즐기기 - 궁금한 것을 탐구하는 과정에 즐겁게 참여한다.

생활 속에서 탐구하기 - 물질의 특성과 변화를 여러 가지 방법으로 탐색한다.

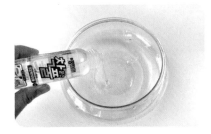

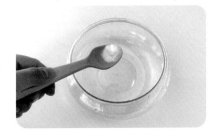

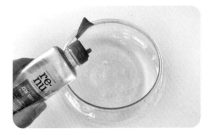

1 그릇에 물과 물풀을 1:1 비율로 넣어서 잘 섞어요.

🧒 물이 들어있는 그릇에 물풀을 쭈욱 짜서 넣어 볼까?

🧒 찐득찐득한 물이 되었네!

2 베이킹소다를 1티스푼 넣고 섞어요.

🧒 이제 베이킹소다를 넣어 보자.

🧒 가루도 빙글빙글 돌리며 섞어야지.

3 렌즈 세정액을 조금씩 넣으며 슬라임의 농도를 맞춰요.

🧒 이제 이 마법의 물만 넣고 섞으면 슬라임이 될 거야!

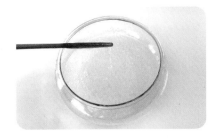

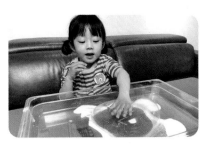

4 공기와 마찰이 생기도록 나무젓가락으로 잘 섞어요.

🧒 물이 점점 어떻게 변하고 있어?

🧒 끈적끈적해지고 있어.

5 슬라임을 쭈욱 늘렸다가 바닥에 내려놓아 커다란 풍선을 만들어요. 슬라임으로 자유롭게 놀이해요.

🧒 쭈욱쭈욱 늘려 보자. 하나, 둘, 셋! 하면 바닥에 내려놓는 거야 하나! 둘! 셋!

🧒 슬라임이 커다란 풍선이 되었네!

연령별 놀이 방법

4-5세
뭉쳐져 있는 슬라임 안에 빨대를 꽂아 불면 작은 풍선들이 불어져요.

6-7세
슬라임 안에 비즈, 반짝이 등의 다양한 장식 재료를 넣어 촉감이 다른 슬라임을 만들어 봐요.

또또엄마의 꿀팁

• 슬라임에 식용 색소를 넣으면 색깔이 있는 슬라임을 만들 수 있어요.

• 슬라임을 다 가지고 논 후에는 넓게 늘려서 잘 말리고 가위로 잘게 잘라 일반쓰레기로 버려야 해요.

• 붕사가 소량 포함된 렌즈 세정액을 이용하기 때문에 피부가 예민한 경우 핸드크림을 바르거나 어린이용 비닐 장갑을 끼고 놀이하고 놀이 후에는 비누로 손을 깨끗이 씻어요.

Winter 19

펭귄나라 한천 젤리 놀이

난이도 ★★★

엄마랑 함께 놀았어요

젤라틴 젤리 놀이와는 촉감이 다른 양갱 느낌의 한천 젤리 놀이도 또또가 좋아하는 놀이 중 하나예요. 끈적이는 느낌보다는 서걱서걱 잘리는 느낌이기 때문에 빵칼로도 잘 썰리고 놀이 후 뒤처리도 깔끔하게 할 수 있답니다. 먼저, 한천 가루를 만져 보고 물에 녹여 보며 탐색한 뒤 한천 젤리를 만들어 보세요. 하늘색, 파란색 등의 색소나 물감으로 얼음을 표현해서 펭귄나라를 만들어 주면 스몰월드 놀이를 재미있게 할 수 있어요. 얼음 위에서 미끄럼틀을 타거나 물고기를 사냥하는 모습을 표현하며 아이의 상상력을 자극할 수 있답니다.

 준비물 ☐ 한천 가루 ☐ 물 ☐ 색소나 물감 ☐ 얼음 틀 또는 작은 그릇 ☐ 트레이 ☐ 펭귄 피규어 ☐ 냄비

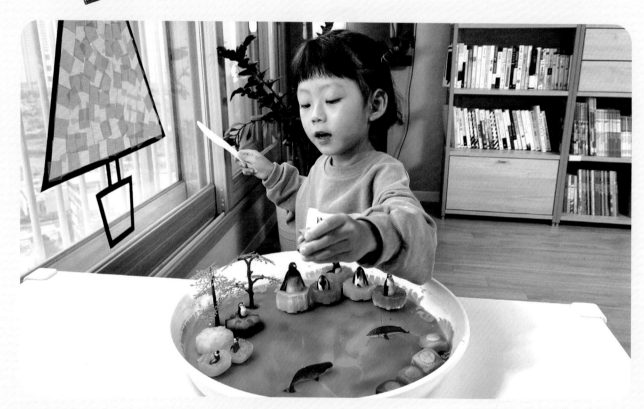

놀이의 교육적 효과
누리과정 연계

자연탐구
생활 속에서 탐구하기 – 물체의 특성과 변화를 여러 가지 방법으로 탐색한다.
의사소통
책과 이야기 즐기기 – 말놀이와 이야기 짓기를 즐긴다.

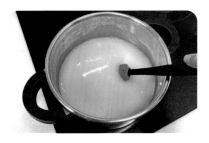

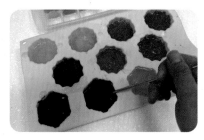

1 냄비에 차가운 물 4컵과 한천 가루 4스푼을 넣어 잘 섞은 후 10분 정도 불려요.

 물이랑 가루를 넣고 섞어 볼까?

이게 뭐야? 냄새가 나네. 섞으니까 젤리처럼 찐득해졌어.

2 중불로 저어 가면서 끓이다가 건더기가 조금씩 올라오면 불을 꺼요.

⚠ 뜨거워서 위험할 수 있으니 어른이 준비해 주세요.

3 몰드나 종이컵에 한천 가루 녹인 물을 넣고 색소를 1~2방울 떨어뜨려 섞어요.

종이컵에 또또가 원하는 색의 색소를 떨어뜨려 볼까? 1~2방울 정도 떨어뜨려 보자.

엄마가 젤리 물을 부어 주면 내가 섞어 볼래!

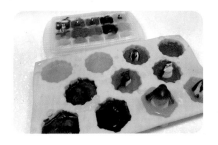

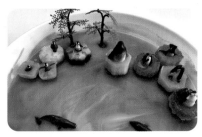

4 펭귄 피규어를 넣고 냉장고에 1시간 정도 굳혀요.

젤리 물을 많이 넣은 곳에는 엄마 펭귄을 넣고 적은 곳에는 아기 펭귄을 넣을래.

5 몰드에서 한천 젤리를 빼내서 놀이해요.

 펭귄들이 얼음에 꽁꽁 갇혔어. 내가 구해 줘야지!

연령별 놀이 방법

4-5세
전 과정을 함께 하기보다는 엄마가 준비한 한천 젤리를 이용해 아이가 스몰월드를 꾸미고 이야기를 만들어 보는 놀이를 하면 좋아요.

6-7세
전 과정을 함께하며 물이 젤리로 변화는 과정을 엄마와 이야기해 봐요.

또또엄마의 꿀팁

• 놀이 후에 남은 한천 젤리는 밀봉해서 냉장고에 보관하면 3일 정도 더 사용할 수 있어요.

• 다 사용한 후에는 음식물쓰레기로 처리해요.

난이도 ★★

풍선 찍기 그림

엄마랑 함께 놀았어요

아이들 손에 꼭 맞는 작은 물풍선에 물 없이 바람만 불어 넣어 물감 찍기 놀이를 할 수 있어요. 물풍선을 불어 날려 보고, 터뜨려 보면서 자유롭게 재료를 탐색한 뒤, 풍선에 물감을 묻혀 통통 찍으면 종이 위에 동그랗게 찍혀 나오는 물감을 관찰할 수 있답니다. 또또는 찍혀 나온 동그라미를 보면서 애니메이션 「업」에 나오는 풍선 집을 떠올리기도 했어요. 풍선으로 그린 그림을 보면서 아이가 상상한 이야기로 미술 작품을 만들어 보세요. 놀이가 더 재미있어질 뿐 아니라 아이가 성취감도 느낄 수 있답니다.

 준비물 ☐도화지 ☐물감 ☐물풍선 ☐납작한 접시 ☐손 펌프 ☐아이 사진 ☐가위

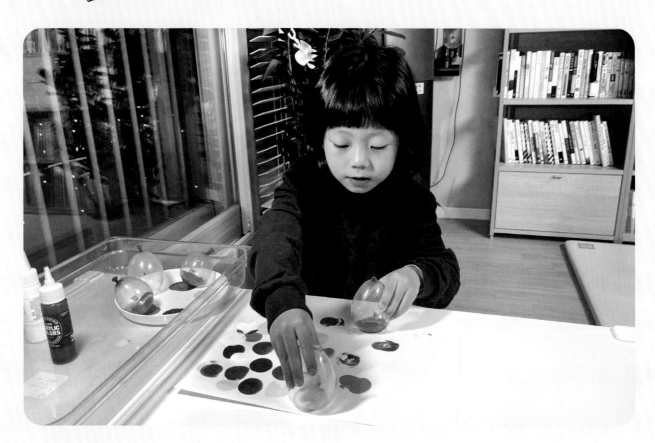

놀이의 교육적 효과
누리과정 연계

예술경험
창의적으로 표현하기 - 다양한 미술 재료와 도구로 자신의 생각과 느낌을 표현한다.

1 물풍선을 불어서 준비해요.

🧒 이건 물풍선이야. 그런데 물을 넣지 않고 바람을 넣어서 놀이해 볼 거야. 어떻게 바람을 넣을 수 있을까?

🧑 입으로 후 불 수 있어. 바람 넣는 뾰족한 걸로 넣을 수도 있지!

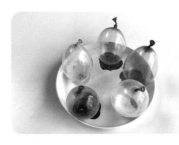

2 납작한 접시에 여러 가지 색의 물감을 짠 후 물풍선을 올려놓아요.

🧒 풍선으로 물감을 묻혀서 찍으면 어떤 모양이 나올까? 또또가 칠하고 싶은 색 물감을 접시에 짜 보자.

3 풍선을 잡고 물감을 묻혀 도화지에 꾹 찍어 보아요.

🧒 이것 봐, 동그란 모양이 나왔지? 이거 꼭 영화 '업'에 나오는 할아버지 집 같아.

4 아이 사진을 출력해서 오려요.

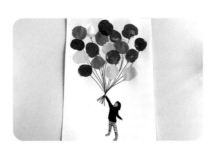

5 아이의 사진을 붙인 후 사인펜으로 선을 연결해 풍선을 들고 있는 모습을 표현해요.

연령별 놀이 방법

4-5세
• 도화지를 여러 장 준비하여 풍선으로 물감 찍기, 문지르기 등 자유로운 방법으로 표현할 수 있도록 격려해요.
• 4~5번 과정을 생략하고 풍선 찍기 놀이로만 마무리하여 완성할 수도 있어요.

6-7세
풍선으로 물감을 찍은 후 찍혀 나온 모양을 보면서 연상되는 것을 그림으로 표현해 봐요. 작품의 이름을 정해서 그림 아래에 적어 보는 것도 좋아요.

또또엄마의 꿀팁

• 물풍선은 손 펌프를 이용하면 쉽게 불 수 있어요.
• 일반 풍선으로 물감 찍기를 한다면 아이의 손에 맞게 작게 불어 준비해 주세요.
• 아크릴 물감을 활용하면 좀 더 진하게 발색되고 모양이 예쁘게 찍혀 나와요.

박스 입체 트리 만들기

난이도 ★ ★ ★

엄마랑 함께
놀았어요

크리스마스 하면 제일 먼저 떠오르는 크리스마스트리를 박스를 재활용해 만들어 봤어요. 아이가 직접 색을 칠하고 크리스마스 장식을 달며 크리스마스 기분을 낼 수 있는 놀이랍니다. 크리스마스트리와 관련된 그림책을 함께 본 후 놀이를 한다면 더 흥미롭게 놀이할 수 있을 거예요. 두 개의 박스를 연결해 입체적인 트리로 만들면 아이의 공간 지각 능력도 길러줄 수 있어요. 정해져 있는 재료가 아닌 아이가 원하는 다양한 재료들을 마음껏 활용하며 창의적으로 크리스마스트리를 만들어 보세요.

 준비물 ☐박스 ☐칼⚠ ☐물감 ☐붓 ☐트레이 ☐목공 풀
☐트리를 꾸밀 재료(솜공, 스팽글, 스티커, 크리스마스 오너먼트 등)

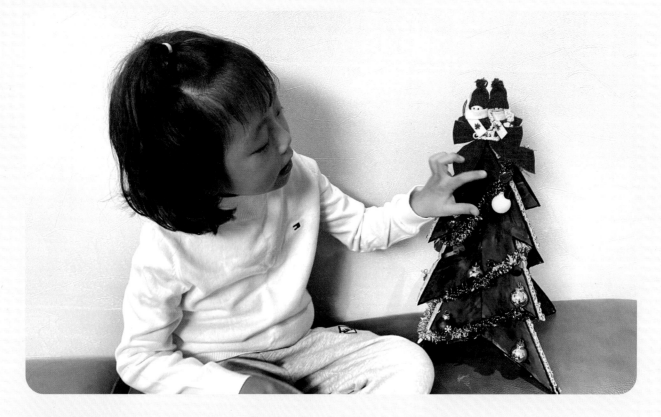

놀이의 교육적 효과
 누리과정 연계

예술경험
창의적으로 표현하기 - 다양한 미술 재료와 도구로 자신의 생각과 느낌을 표현한다.
자연탐구
생활 속에서 탐구하기 - 물체의 위치와 방향, 모양을 알고 구별한다.

1 박스에 나무 모양 그림을 그리고, 칼⚠로 선을 따라 잘라요.

2 잘라 낸 나무 모양 박스를 대고 똑같은 모양으로 하나 더 잘라 내요.

3 두 트리 도안을 연결할 수 있도록 하나는 위, 다른 하나는 아래에 홈을 만들어요.

4 물감으로 트리를 색칠해요.

* 앞면이 마르면 뒷면도 색칠해요.

🧒 트리를 칠해 볼까?

😊 초록색이랑 연두색도 섞어서 칠해 보자.

5 물감이 마르면 홈을 끼워 세울 수 있게 만들어요.

🧒 나무 모양 상자 두 개를 연결해 볼 거야.

😊 서 있는 나무가 되었네. 진짜 나무 같다!

6 다양한 꾸미기 재료로 트리를 꾸며요.

🧒 어떤 재료로 꾸며 볼까?

😊 반짝이는 걸 붙이면 더 예쁠 것 같아.

 연령별 놀이 방법

4-5세
손으로 문질문질 색칠하거나 스펀지를 활용해 물감을 톡톡 찍으며 색칠하는 것도 좋아요.

6-7세
아이가 원하는 재료를 활용해서 창의적으로 트리를 꾸밀 수 있도록 다양한 재료를 준비해요.

 또또엄마의 꿀팁

• 박스를 오리는 과정은 아이가 하기에 위험하니 엄마가 준비해서 제공해요.

• 완성한 트리에 전구를 감으면 더 멋진 트리를 완성할 수 있어요.

21

겨울

난이도 ★★

창문 습자지 트리

엄마랑 함께
놀았어요

해가 쨍한 날 은은하게 빛을 받아 예쁜 습자지 트리는 햇빛에 투과된 알록달록한 습자지 색깔이 감성을 자극히는 놀이예요. 나무에 꾸미는 입체적인 트리와는 또 다른 매력을 느낄 수 있답니다. 습자지로 꾸미기 전에 물풍선 트리 만들기 활동을 먼저 해 봐도 좋아요. 습자지를 오려서 붙이기도 하고 그림을 그려 붙여 오너먼트처럼 꾸미거나, 스티커로 꾸며서 화려하게 만들 수도 있어요. 낮에는 은은한 색으로, 밤에는 좀 더 진한 색으로 표현되기 때문에 12월 내내 붙여 놓고 크리스마스 분위기를 내기 좋아요.

 준비물 ☐ 투명 시트지 ☐ 습자지 ☐ 절연 테이프 ☐ 가위 ☐ 자 ☐ 연필 ☐ 장식용 크리스마스 소품

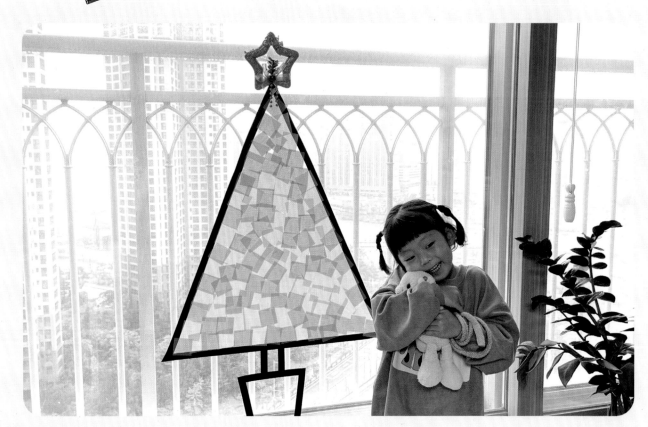

놀이의 교육적 효과
누리과정 연계

신체운동/건강
신체활동 즐기기 - 신체 움직임을 조절한다.
예술경험
창의적으로 표현하기 - 다양한 미술 재료와 도구로 자신의 생각과 느낌을 표현한다.

1 시트지 뒷면에 나무 모양 틀이 될 세모를 크게 그리고 모양대로 오려요.

2 시트지의 끈적이지 않는 부분을 창문에 대고 절연 테이프로 고정해 붙인 후 3면의 접착면이 보이게 모서리를 조금씩만 접어요.

3 절연 테이프로 트리의 윤곽을 표현해 붙이고, 나무 아래 기둥과 화분도 표현해요.

4 습자지를 가위로 오리거나 손으로 찢어서 한곳에 모아요.

🙂 트리를 꾸밀 습자지를 손으로 찢어 보자.

🙂 나는 가위로 오려서 모을래.

5 시트지의 접착 면이 드러나게 뜯어 내고 습자지를 자유롭게 붙여 모자이크 기법으로 꾸며요.

🙂 여기에 또또가 자른 습자지를 붙이자.

🙂 초록색이랑 연두색이 만나니까 풀색이 되는 것 같아!

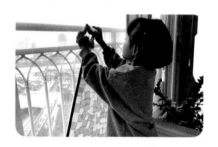

6 습자지를 다 붙였다면 커다란 별 모양의 크리스마스 소품을 붙여 트리를 완성해요.

 연령별 놀이 방법

4-5세
나무의 크기가 너무 크거나 트리의 높이가 키보다 너무 높으면 습자지를 붙이는 과정이 힘들 수 있어요. 아이가 어린 경우 엄마가 함께 붙이며 꾸며 보거나 작은 트리를 여러 개 만들어 봐요.

6-7세
아이가 트리에 더 꾸미고 싶은 것이 있다면 스티커, 그림 등을 양면 테이프로 붙여서 더 꾸며 볼 수 있어요. 크리스마스 때 받고 싶은 선물을 쓰거나 산타할아버지께 편지를 써서 트리 옆에 붙이는 놀이로도 확장해 보세요.

 또또엄마의 **꿀팁**

• 함께 만든 트리에 전구를 붙여 꾸미면 밤에도 예쁜 창문 트리를 볼 수 있어요.

• 습자지를 큼직하게 오리면 아이도 힘들지 않고 재미있게 붙일 수 있어요.

• 네모 모양이 아닌 세모, 길쭉한 모양 등 아이가 원하는 모양대로 붙여 보는 것도 재미있어요.

난이도 ★★

반짝반짝 오너먼트

트리에 달면 반짝반짝 빛나는 오너먼트를 쿠킹 포일을 이용해 만들어 봤어요. 크리스마스 하면 떠오르는 것들을 이야기해 보고, 얇은 상자에 크리스마스 하면 생각나는 모양을 그린 후 가위로 오려요. 그 위에 쿠킹 포일을 덮으면 반짝반짝 빛나는 오너먼트를 만들 수 있답니다. 그냥 걸어도 예쁘지만 포일 위에 매직으로 알록달록 색을 칠하고 보석 스티커로 꾸미면 더 예쁜 트리 오너먼트를 완성할 수 있어요.

 준비물 ☐오리기 쉬운 얇은 상자 ☐가위 ☐글루건⚠ ☐쿠킹 포일 ☐유성 매직 ☐보석 스티커
☐펀치 ☐끈

놀이의 교육적 효과
누리과정 연계

예술경험
창의적으로 표현하기 - 다양한 미술 재료와 도구로 자신의 생각과 느낌을 표현한다.

1 상자에 오너먼트 모양 그림을 그리고, 모양대로 오려요.

👧 크리스마스 장식을 만들어 볼 건데 어떤 모양으로 만들면 좋을까?

👦 음...선물 모양이랑 나무 모양이 있으면 좋겠다!

2 펀치로 고리 부분에 구멍을 뚫고 글루건⚠으로 무늬를 만들어 그려요.

3 쿠킹 포일을 덮어요.

⚠ 뜨거울 수 있으니 글루건이 어느 정도 굳고 나서 덮어 주세요.

👧 포일을 덮고 손으로 슥슥 문질러 볼까?

👦 여기 모양이 나온다. 볼록볼록 튀어나왔어.

4 포일을 뒤로 넘겨서 밀착시켜요.

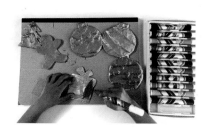

5 앞면을 유성 매직으로 색칠해요.

 미끌미끌한 느낌이 나. 반짝반짝 보석 같아. 얼른 트리에 걸고 싶다!

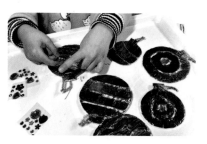

6 보석 스티커 등으로 자유롭게 꾸며요. 구멍에 끈을 연결하고 트리에 걸어 장식해요.

 연령별 놀이 방법

4-5세
아직 손의 힘을 조절하는 것이 어려워서 색칠할 때 쿠킹 포일이 찢어질 수 있어요. 포일이 찢어지면 매직으로 색을 덧칠하거나 쿠킹 포일을 다시 덮어서 색칠하게 해 주세요.

6-7세
아이가 크리스마스 또는 겨울 하면 생각나는 모양을 직접 그림으로 표현해 오너먼트로 만들어요.

 또또엄마의 꿀팁

• 유성 매직은 책상에 묻으면 잘 지워지지 않으니 종이를 깔고 놀이하거나 트레이 위에 올려놓고 색을 칠해요.
• 글루건 사용은 위험하므로 엄마가 준비해 줘요.

화장솜 크리스마스 카드

난이도 ★★

엄마랑 함께
놀았어요

화장솜을 이용해서 특별한 크리스마스 카드를 만들어 선물할 수 있어요. 화장솜으로 트리와 리스 등 다양한 크리스마스 소품 모양을 만들어 봐요. 붓에 물감을 듬뿍 묻혀서 화장솜에 대면 화장솜이 물감을 쫙 빨아들이며 색이 입혀지는 과정도 관찰할 수 있고 여러 색이 혼합되는 것도 볼 수 있답니다. 올록볼록 직접 만든 입체 크리스마스 카드에 그림과 글로 마음을 담아 선물해 보세요. 밖에서 주워 온 열매 등의 자연물도 활용한다면 더 멋진 카드가 될 거예요.

 준비물 ☐머메이드지 ☐동그란 화장솜 ☐글루건⚠ ☐물감 ☐붓 ☐스티커 ☐양면테이프
☐솜공 ☐단추 ☐스팽글 ☐열매 등의 꾸미기 재료 ☐물통

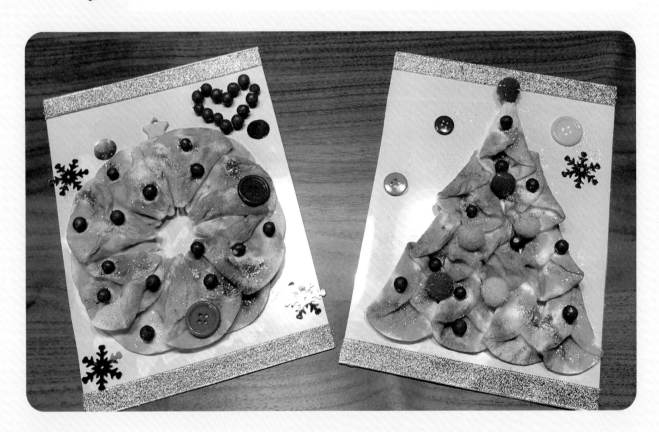

놀이의 교육적 효과
누리과정 연계

의사소통
읽기와 쓰기에 관심 가지기 - 자신의 생각을 글자와 비슷한 형태로 표현한다.

사회관계
더불어 생활하기 - 가족의 의미를 알고 화목하게 지낸다.

1 A4 머메이드지를 반으로 잘라요.

2 동그란 화장솜 양쪽을 아이스크림 콘 모양으로 접어 글루건⚠️으로 붙여요.

> 또또가 화장솜을 아이스크림 콘 모양으로 접어서 엄마에게 주면 엄마가 글루건으로 고정해 줄게.

3 과정2와 같은 방법으로 총 10개를 만들어요.

> 화장솜이 모두 몇 개가 되었을까?
> 하나, 둘, 셋... 열 개다! 열 개가 완성됐어.

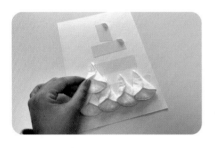

4 머메이드지에 양면테이프를 4줄 붙이고, 아래쪽부터 화장솜을 4개-3개-2개-1개 순으로 붙여요.

* 양면테이프 옆에 작은 글씨로 그 줄에 붙일 화장솜의 개수를 적어 주면 더 좋아요.

> 여기 적힌 숫자대로 화장솜을 붙여 볼까?
> 위로 갈수록 점점 하나씩 줄어들어.

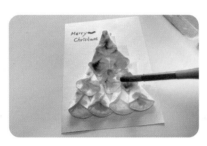

5 붓에 물감 물을 묻혀서 화장솜에 색을 입혀요.

> 붓에 물감을 묻혀서 화장솜에 꾹~ 누르면 어떻게 될까?
> 물감이 화장솜으로 쏙쏙 들어간다!

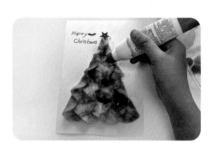

6 솜공, 단추, 스팽글, 열매 등으로 트리 모양 카드를 꾸며요.

 연령별 놀이 방법

4-5세
붓으로 솜을 많이 문지르며 색을 칠하면 솜 부분이 일어나며 뜯어질 수 있어요. 붓을 꾹 눌러서 색을 입히면 화장솜이 망가지지 않게 칠할 수 있다는 것을 엄마가 먼저 보여 주세요.

6-7세
카드 뒷면에 편지를 적을 때, 아이가 글씨를 모른다면 그림을 그려서 표현할 수 있게 하고, 아이가 하고 싶은 말을 엄마가 듣고 글씨로 적어 주세요.

 또또엄마의 꿀팁

• 물감을 진하게 타서 색을 입혀야 화장솜이 다 마른 후에도 색이 예뻐요.

• 엄마, 아빠도 크리스마스 카드를 적어 아이에게 마음을 표현해 보세요. 아이들이 무척 기뻐할 거예요.

새해 소망 족자 만들기

난이도 ★★

엄마랑 함께
놀았어요

새해를 맞아 아이와 함께 지난 한 해를 돌아보고 새로운 해를 시작하면서 하기 좋은 놀이를 소개해요. 화선지를 물감에 담가 예쁜 색깔로 물들여 보고, 아이가 바라는 새해 소망에 대해 이야기 나누어 볼 수도 있답니다. 가족이 모두 둘러앉아 각자의 소망을 한 족자에 담아서 표현해도 좋아요. 옷걸이에 달아 집에서 가장 잘 보이는 곳에 실어 두고 새해를 힘차게 시작해 보세요.

 준비물 □화선지 □유성 매직 □물감 □물 □물통 □옷걸이 □도화지

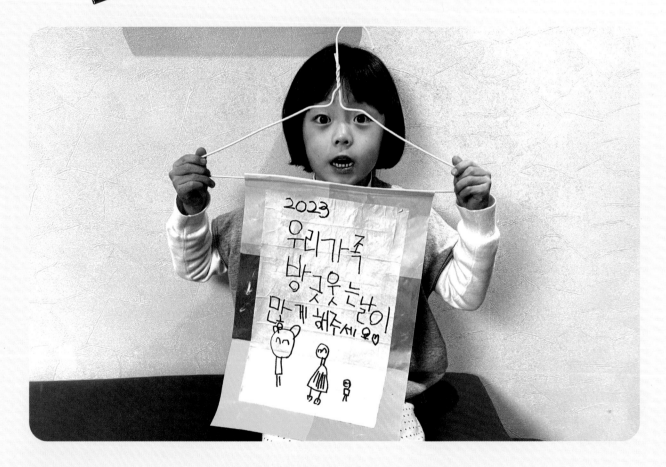

누리과정 연계

의사소통

듣기와 말하기 - 자신의 경험, 느낌, 생각을 말한다.

읽기와 쓰기에 관심 가지기 - 자신의 생각을 글자와 비슷한 형태로 표현한다.

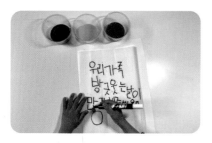

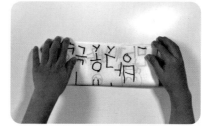

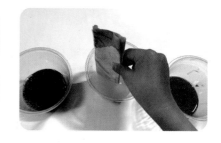

1 화선지에 유성 매직으로 새해 소망을 적어요.

🧑 또또가 이야기한 새해 소망을 이 종이에 적어 볼까? 그림으로 표현해도 좋아.

🧒 나는 글씨로 적을래.

2 접고 싶은 모양으로 3~4번 접어요.

🧒 이제 종이를 접고 싶은 모양으로 4번만 접어 볼까?

🧒 길게 길게 접어야지.

3 물을 많이 탄 물감 물에 화선지를 넣어 색을 물들여요.

🧒 화선지를 물감에 3초 담갔다가 빼 보자. 어떻게 될까?

🧒 1, 2, 3… 종이에 물감이 묻었어. 점점 위로 올라와.

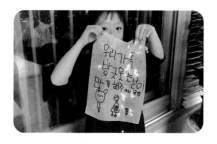

4 잘 펴서 말려요.

＊종이가 젖어 있어 찢어질 수 있으니 엄마가 도와주세요.

🧒 종이를 한번 펴 보자!

5 화선지를 잘 말려서 도화지나 색지에 붙여요.

6 사용하지 않는 옷걸이에 걸어 족자를 만들어요.

🧒 또또가 이야기한 새해 소망을 벽에 걸고, 다가오는 새해를 즐겁게 맞이해 보자!

 연령별 놀이 방법

4-5세
• 글자로 표현하는 것이 어렵다면 그림으로 표현해 봐요.
• 5세 아이라면 아이가 말해 준 새해 소망을 엄마가 연필로 적어 주고 아이가 따라 적어보는 것도 좋아요.

6-7세
종이 한 장에 아이, 엄마, 아빠의 새해 소망을 모두 적어 함께 꾸며 협동작품으로 만들어 보세요.

또또엄마의 **꿀팁**

글씨를 쓰거나 그림을 그릴 때 유성 매직을 사용해야 물감으로 종이를 물들일 때 글자가 번지지 않아요.

과알못 부모님도 최고의 과학 선생님으로 만들어 주는 책!

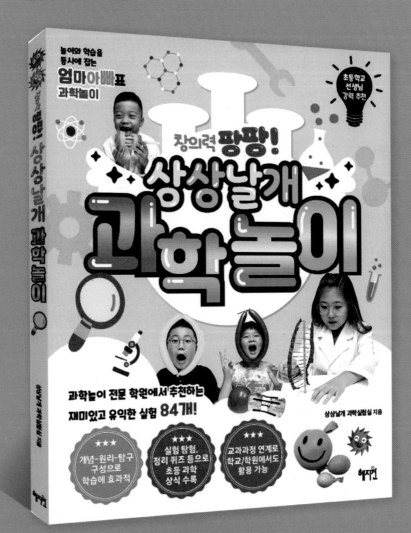

상상날개 과학실험실 지음 / 224쪽 / 15,500원

아이들이
즐거워할
실험 84개!

모든 놀이는
과학 교과
과정과 연계

놀면서
익힐 수 있는
과학 지식
소개

웃음 팡팡!
오감발달
미술놀이

웃음 팡팡!
오감발달
미술놀이